武術

跨世代的文化禮物

功夫的產生即源於「愛」的萌動。

人們對於生命的熱愛，對於力量的嚮往，

將人體的形、質，與自然之道相融匯和冶煉，

昇華出生存的品質與層次。

——香港著名作家岑逸飛

《國學新視野——中國武術與中國文化》

為天地立心，為生民立命，
為往聖繼絕學，為萬世開太平。

——宋‧張載

序一

2023 年 4 月 7 日是世界衛生日，亦都係世界衛生組織成立 75 周年。我們正好在這個特別時刻，鼓勵世人為健康多做運動，踏上實現全人健康之旅程。

自古以來，疾病預防，總比醫治疾病更有好處。中醫名著《備急千金要方》中提出「上醫醫未病之病」。古希臘「醫學之父」的希波格拉第（Hippocrates）亦都有同樣的見解。多年來中華民族透過武術鍛煉，強身健體、修身養性、實踐治未病的原則。武術融合了醫藥、思想、哲學等知識，將追求完美和諧的人生境界，用運動的形式演繹出來，成了一份寶貴的文化遺產。

認識譚悅能也有 30 餘年了。大概因為大家對武術都有不同的追隨。每次見面時，話題總是離不開武術。能這麼多年來作為仍走在武術道路上的同道，不被工作、家庭、體格所阻礙而繼續堅持的，實在少之又少，他是其中的一位。除了傳統武術的技術及套路外，他在繁忙的工作中抽空學習生理、體適能、運動鍛煉等學科，務求擴闊知識領域，將科學訓練帶入傳統武術當中。

這本《武術：跨世代的文化禮物》把獨具特色的傳統武術，以開闊的視野展示給讀者。打破習拳者盲目效法先師的固有思維，亦鼓勵讀者對傳統進行思索和追求，同時透過對武術的討論勾畫出中華文化的豐富內涵。本書值得關心健康、愛好武術運動的人士閱讀。願我們一起弘揚武術文化，為中國傳統武術的未來做出更大的貢獻！

黃思靈

2023 年 4 月

序二

　　第一次拜讀悅能兄的大作，大約在 2021 年的冬季。其時，被豐富的內容所吸引，尤其以運動科學詮釋中國武藝，無疑是相當精彩。

　　在學術界，有關中國武術的研究，可謂處於邊緣的位置，研究者不一定具有武術的背景。然而，研究武術如對武術有一定的認識，甚至親歷其中，其書寫的內容自有一番與別不同的韻味，能觸及一些鮮為人注意的細節。

　　悅能兄醉心武術，研習太極梅花螳螂、六合螳螂、洪拳及吳家太極拳等傳統武藝多年，又具備體適能導師、伸展導師等資格，他對於傳統武藝以及現代運動科學皆有認識。是以，本書的第一章便是「傳統武術與現代運動科學」。此章分為三個方面，一是提供運動科學對人體的解釋，二是健康問題，三是傳統武術與人體科學的契合之處。第一章與第二章，基本結構如此。其精彩之處便是以人體科學解釋傳統武術的訓練以及其功用。反過來說，傳統武術無疑具有科學性質以及現代意義。悅能兄以此為基礎並由此而上，在第三章闡發有關傳統武術的文化意蘊。最後的第四章，雖然名為「雜談」，但閱讀起來，倍感親切。在此章，悅能兄分享其親身的經驗，點出不同的問題，尤其是傳統武術的練習與預期的效果存在落差時，究竟是方法錯用、理解偏差、配套失當，還是可以借用運動科學加以說明？如此種種問題，如是同路中人，定會心神領會。

　　2016 年 9 月 21 日，香港浸會大學舉行「中國傳統武術與現代社會研討會」，悅能兄及其同門，一方面演練武術，一方面以運動科學剖析武術，相當驚艷。這種中西互相發明的構想，悅能兄將其轉化為文字，冠之以「跨

世代的文化禮物」，相當貼切。武術這塊寶，正待有心者闡發，鄙人相當有幸，能先睹為快。鄙人相信，不同文化之間，非老死不相往來，而是存在互相溝通與發明的可能。正如民國時期《學衡》雜誌的宗旨所言：

一、誦述中西先哲之精言，以翼學；
二、解析世宙名著之共性，以郵思；

文化存在共性，武術作為文化的表徵之一，亦是如是。悅能兄的著作，正是這方面的成果。未來，希望悅能兄能再接再厲，通過不同的渠道與形式，繼續詮釋中國武術的意義。

<div style="text-align: right">

劉繼堯
於理工大學中國文化學系
2023 年夏

</div>

自序

傳承

筆者小時候不喜讀書，卻喜歡發問，常惹得長輩們不滿，有時更換來責罰或一頓毒打。雖說不喜讀書，但只是課堂上的課本，其它的課外書籍，卻愛不釋手。小學時早期喜歡的是《良友之聲》，因為除有些宗教故事外，還有些科學知識，以及當中最喜愛的「衛斯理漫畫」。後來，亦愛上了香港漫畫、神話故事、小說及記載古靈精怪事件的書籍。在小說中，筆者最喜愛的就是武俠小說，常幻想自己成為小說中的男主角，路見不平，拔刀相助。求學時期，由於筆者喜歡小說、中國神話故事或記載古靈精怪事件的書籍，所以筆者只喜歡中文科、中史科及中國文學科，喜歡上中國的文化，那時也看一些詩詞書籍，最喜歡宋朝大文學家蘇軾的《定風波》，尤其那句：「莫聽穿林打葉聲，何妨吟嘯且徐行。竹杖芒鞋輕勝馬，誰怕？一簑煙雨任平生。」那種不拘小節、我行我素的畫面，與幻想中武俠小說的主角一樣，實在令人嚮往。

由十五歲那年開始習武至今，已過了三十年，筆者亦由一個活在幻想中的少年，到了已近知天命的中年。這些年中練拳的時候，整體上也是很開心的，有良師益友一起練拳，練完拳一起飲茶食飯、談天說地，這些都是筆者所享受的。但自十多年前開始，筆者便對傳統武術產生了很多疑惑：如傳統武術的核心是甚麼？傳統武術在現代社會的價值？對此筆者亦與老師前輩們及師兄弟朋友間產生很多爭論。一次在書中看到宋代理學家張載著名的《橫渠四句》：「為天地立心，為生民立命，為往聖繼絕學，為萬世開太平。」筆者突然有種轟然的感動。回想習武多年，筆者對傳統武術的熱情未減，但只限於自我練習，究竟自己有多了解傳統武術？又可以為傳統武術做甚麼？

常聽人說傳統武術有深厚的文化，那甚麼是文化？傳統武術所包含的文化是甚麼？又常聽人說傳統武術能強身健體，有益身心，那究竟它是如何強身健體、有益身心呢？翻查過往武術前輩們的書籍，找不到一些客觀的資料，又或只是以古語略過，未能找到答案。在尋找答案的過程中，嘗試閱讀不同範疇的書籍，當中南懷瑾先生的書籍及香港電台的節目《講東講西》給筆者的收益最大，在南先生的書籍及《講東講西》不同的主持（尤其是岑逸飛先生）主講的節目中，以古今中外的角度看待不同事物及歷史事件，擴闊了筆者的思想界限。之後到浸會大學修讀體適能導師課程，修畢後再學習不同的運動科學知識，希望能多角度去理解傳統武術。過程中，筆者不知自己探索的方法是對是錯，但卻享受到一種追尋的樂趣。

在閱讀南懷瑾先生的《孟子七講》時，見書中提到：「無論東方或西方，任何一種文化，一種學術思想，都是以求利為原則。如果不是為了求利，不能獲利的，這種文化，這種思想，就不會有價值。」讀了這段文字後，筆者想到作為一位練習傳統武術的人，究竟傳統武術在現代社會正處於甚麼位置？筆者反思自己的方向，應該如何對自己所知與現代價值相結合，奈何知識能力有限，只有繼續摸索。在閱讀太師公郝恆祿一篇〈郝家梅花太極螳螂拳教授之規〉時，其中文章寫到：「手法摘要及術要集成，皆一字，有一字研究之必要，非徒觀不悟揣，乃可授其意得其妙者。故曰博學而審問，明辨而慎思，思之得復篤行，則學者備焉；」從中看到太師公以《中庸》的思想來學習武術。原文是：「博學之、審問之、慎思之、明辨之、篤行之。有弗學，學之弗能措也；有弗問，問之弗知弗措也；有弗思，思之弗得弗措也；有弗辨，辨之弗明弗措也；有弗行，行之弗篤弗措也。人一能之，己百之；人十能之，己千之。果能此道矣，雖愚必明，雖柔必強。」句中解釋做學問要從五個方面進行研究，就是博學、審問、慎思、明辨、篤行。博學就是多看多研究不同的知識，不能囿於成見；審問是反思自己所學，是否均能清楚明白；慎思是以理性思考仔細推敲自己所學的知識；明辨就如現代科學中從不同的角度，去剖析自己所做的學問，

進行多角度辨證，亦可從錯的角度出發對自己進行質疑，從而了解何為對、何為錯；當實踐了上述步驟後，就可以此為基礎，以行動印證在不同的人或事上。最後我們要有鍥而不捨的求學精神，遇有困難時，不易放棄。別人比我聰明、天資高的學一次就懂，我就比別人多用十倍努力去學。在經過反復研究論證後，進行修正，這就是修行。從學習傳統武術中，也學到在人生及工作上如何修行，如何以盡力的態度達致最好，如何吸收不同的經驗知識去改善自己，不斷自我進行修正。這是人生的正確態度，也是傳統武術的精神。

《左傳》中有「止戈為武」的說法，反映了古代人的一種觀念，他們認為「武」是由「止」和「戈」兩部分組成，「止」表示停止，「戈」表示爭鬥、戰爭，所以「武」是停止戰爭、爭鬥的最終目的，與現代人說戰爭的目的是為了和平是同一道理。另一種說法是：「武」從字形上看，「止」是代表人的腳，即行走，「止」和「戈」結合就是人拿著兵器行走，即征討。其實筆者認為這兩種解釋並無矛盾，只是被動與主動的分別。傳統兵法有被動的守法，或有以攻為守的守法，或有以攻止戈的攻法。守是為了保護自己所擁有的，攻是為了掠奪自己所需要的，無論是攻或守，都是為了生存。筆者認為「武」不只是技擊，透過鍛煉身體而得到健康，亦是「武」的一種表現，一種傳承。

張學友先生在 2004 年的「活出生命 Live 演唱會」中翻唱鄧麗君小姐的《但願人長久》一曲，孩童時候曾經聽過，少年時亦曾聽王菲小姐翻唱，但都沒有甚麼感覺。到 2004 年筆者聽張學友先生再唱時，覺得非常好聽，才留意到歌詞很熟悉，查找後發現原來是宋朝大文學家蘇軾的《水調歌頭》，是一首筆者曾背過的詞。筆者從沒想過一千年前的詞，與現代的西方樂器及歌手可以有此完美的配合，筆者認為這就是傳承。傳承不是死啃硬背，不是一成不變，只要核心內容不變，傳承的方法應該是隨時代而有所改變的。

目錄

第一篇：傳統武術與現代運動科學

第二篇：古武今用

第三篇：從武術看中國傳統文化與現代文化的融合

第四篇：武術雜談

前言

不論你是否練習中國傳統武術（以下統稱傳統武術），又或對傳統武術很感興趣，本書也能為你增加對傳統武術的認識。在過去卅年練習傳統武術的時間裡，筆者曾困惑、停頓及暫別過傳統武術，最後又返回傳統武術的懷抱。是甚麼令筆者離不開傳統武術？

這是一本希望能夠將傳統武術普及化的書，以現代語言及運動理論闡釋傳統武術，就如文學課本中的註釋一樣，希望大眾能更了解傳統武術。筆者認為傳統武術不等同搏擊，與師兄弟及朋友討論時，常說如果傳統武術等同搏擊，那為甚麼要練習傳統武術？為甚麼不練習西洋拳、泰拳或巴西柔術等搏擊運動？因為傳統武術除搏擊外，還包含了中國的哲學、倫理、習俗、醫學等理論，以及人們鍛煉健康的作用。《呂氏春秋·古樂篇》有言：「昔陰康氏之始，陰多滯伏而湛積，水道壅塞，不行其原，民氣鬱閼而滯着，筋骨瑟縮不達，故作為舞而宣導之。」當中的舞不只是舞蹈，是泛指在平時家居或祭祀時編制的肢體動作。本書透過介紹中國傳統文化、人體解剖、運動理論與訓練方法，令讀者知道簡單易練的方法，將傳統武術融入生活之中，令讀者了解到傳統武術與生活是如此貼近。

在認識傳統武術之前，我們先要知道為甚麼要練習傳統武術？

生存

人類最原始的本能就是生存，無論在任何時候，人類最基本的目的就是為了如何能夠生存。在現今科技發達的社會中，有很多不同領域的科學家進行不同的研究，就是透過對世界不同的現象進行推演，從而了解世界萬事萬物，令人類能有更好的生活。但在不同的研究中，往往忽略了人類最基本的因素，就是我們的身體。

我們身體的形成是這個世界上最偉大的奇蹟之一,在現今科技這麼發達的情況之下,我們仍未能對自己的身體有百分百的了解。在現今科技發達的時代中,雖然有很多不同的儀器去解釋身體的構造運作,但在現實中人類對自己的身體越來越缺乏了解,大家不明白自己身體的使用方法,不懂如何運用自己的身體,亦忘記了人類身體的進化過程。隨著科技的進步,貪求科技上的方便,視覺、聽覺上的享樂,人們令到自己的身體及心理也百病叢生。

社會變遷

在工業革命之前的幾千年人類史中,人類主要是以農耕、畜牧、打獵、捕魚或手工藝等勞力工作以換取生活。自從 18 世紀工業革命之後,人類的生活與消費模式有很大的轉變,機械代替了人力,人們的餘暇多了,這改變了人類的生活模式。到近二十年飛躍的電腦年代,更令到人類與身體與生俱來的功能產生了背道而馳的走向。從而令到身體得不到適當的發展,猶如電腦當機的情況一樣,身體越來越不協調,最終令到身體的狀況越來越差。

世界衛生組織的建議

為避免身體的情況繼續變壞,從 2010 年開始,世界衛生組織(World Health Organization)建議成人每週做中等強度運動超過 150 分鐘或高等強度運動 75 分鐘,有效增進心肺功能、肌肉及骨骼的健康,更有效減少傳染病及抑鬱症的風險。如每週中等強度運動達到 300 分鐘或高等強度運動達到 150 分鐘,效果更見理想[1]。

1　刊於 2010 年關於身體活動有益健康的全球建議。

2018 年，世界衛生組織指出：

· 缺乏身體活動是全球十大死亡風險因素之一；

· 缺乏身體活動是心血管疾病、癌症和糖尿病等非傳染性疾病的一個主要風險因素；

· 身體活動對健康有顯著好處，並有助於預防非傳染性疾病；

· 全球四分之一的成年人身體活動不足；

· 全球超過 80% 的青少年缺乏身體活動；

· 世界組織 56% 的會員國實行了關於缺乏身體活動問題的政策。

從上述資料中可看出運動在現代社會中的重要性。

甚麼是「運動」？

劍橋字典中對「運動」的定義：

· A game, competition, or activity needing physical effort and skill that is played or done according to rules, for enjoyment and/or as a job;
需要體力勞動和技能的遊戲，比賽或活動，根據規則進行或完成，享受或作為工作；

· All types of physical activity that people do to keep healthy or for enjoyment;
人為保持健康或享受而進行的各種身體活動；

· A game, competition, or similar activity, done for enjoyment or as a job, that takes physical effort and skill and is played or done play following particular rules.
一種遊戲、競賽或類似活動，為享受或作為工作而完成，需要體力勞動和技能，並遵循特定規則進行或完成。

甚麼是「文化」?

聯合國教科文組織（UNESCO, United Nations Educational, Scientific and Cultural Organization）把「文化」定義為：

the set of distinctive spiritual, material, intellectual and emotional features of society or a social group, and that it encompasses, in addition to art and literature, lifestyles, ways of living together, value systems, traditions and beliefs.

（存在於社會或某一社會群體裡獨特的精神、物質、智力和感情特徵。除了藝術和文學外，文化亦包括生活模式、人際關係、價值觀、傳統和信仰。）

國學大師錢穆先生在《中華文化十二講》裡解釋文化：「文化是指人類群體生活之綜合全體，此必有一段相當時期之『緜延性』與『持續性』。因此文化不是一平面的，而是一立體的，即在一空間性的地域的集體人生上面，必加進一時間性的歷史發展與演進。」

中國有一項歷傳千年的文化，由不同的時代、種族、社會文化共同發展，至今仍歷久不衰，現今更推廣至世界各地，習者過億人。這份千年來承載百萬人民的經驗及文化的，就是古人跨世代送給我們的禮物——武術。

傳統武術這項文化包含了前人的生活智慧和社會文化，融合中國多項的傳統思想，如中醫、儒道兵家思想等。所以，我們在看待武術這項傳統文化時，我們應從多角度去看待，再用不同的現代知識對傳統武術作出介紹，才能令更多人明白到傳統武術的存在價值。

傳統武術的出現

　　由古到今，軍事在國家當中永遠是最重要的一環，即使在現今的強大國家當中，除了有強勁的經濟帶領及強大的軍事去支撐外，人民的健康亦是一個國家強大的指標。在過去五千多年的中國歷史中，經歷朝代興替，不論國內的戰亂或與外族的征伐中，士兵均擔當著重要的角色。故此早期的武術發展也是以團體性為發展方向，動作招式較為單一，並沒有發展太多的個人技巧。從漢朝開始，軍事訓練方法從國家層面流入民間，開始了以個人為主的發展方向，每個拳種的創始人就不同的身體狀況、經驗、知識及地域風俗，發展出不同的門派；到後來各派傳人，再就不同的身體狀況、交流、經驗及知識再進行發展，衍生出更多的派別。據近代統計，現存中國武術有三百多個門派。這些門派有些廣為人知，有些則門人稀少。究其原因，筆者認為不是該門派的內涵是否豐富，而是該門派的武術與世代價值能否相結合；另外一個原因，就是如何演繹傳統武術。就如我們現在讀古時的詩詞歌賦一樣，需要有譯文，以現代的語言對詩詞歌賦進行解析，才能明白詩人當時的社會環境、身處何地、經歷的事件以及當時那個詞語句子的意思，我們才能明白那首詩詞歌賦的藝術境界。

　　香港著名作家岑逸飛先生在《國學新視野——中國武術與中國文化》一文中，引用錢穆先生的解說：「文化是一個民族的生活所表現出來的學術思想、典章制度、美術工藝、風俗習慣等。中國文化是中華民族持續不斷地在學術思想、典章制度、美術工藝、風俗習慣等方面的表現之總和。」文中另外談到：「中國功夫與中國文化的關係，中國功夫有藝、有技、有法。功為其形；兼有德、道為其質。中國功夫的『武魂』，其基本涵義之一，應是『愛』。這是中國古代人文思想具體化的生動例證。功夫的產生即源於『愛』的萌動。人們對於生命的熱愛，對於力量的嚮往，將人體的形、質，與自然之道相融匯和冶煉，升華出生存的品質與層次。」

作為後輩的筆者，得到眾多老師的無私指導，亦希望能將傳統武術這種優秀傳統文化流傳下去。對傳統武術的推廣和流傳，不單只教授套路或搏擊，套路與搏擊只是一個過程，過程中可能會出現很多誤解或險阻。筆者希望以寡陋的知識，以現代運動的科學知識去闡釋中國傳統武術的理論，希望能讓更多人去理解及研究傳統武術。「武術」中的術是指方法，我們應透過「術」到達「武」的境界，這才是中國傳統武術文化。

第一篇
傳統武術與現代運動科學

無論東方或西方，任何一種文化，一種學術思想，都是以求利為原則。如果不是為了求利，不能獲利的，這種文化，這種思想，就不會有價值。

—— 國學大師南懷瑾《孟子七講》

天人合一

自古人類就不停地與大自然作出適應與對抗，在古時為求生存與繁殖，人類組織了不同的部落共同對抗其他生物；又因應不同的氣候環境進行規劃適應，及善用周邊資源對自身進行調理。在時代不停的變化、科技不斷的進步後，很多傳統文化的核心意義也有不同的轉變，而傳統武術正是其中一種在不同時代也含有不同意義的傳統文化。在古代人類為了與不同生物競爭，保全性命，他們由拳腳的技擊，進化到用武器，在部落成形後，就由部落之間的戰爭，到國與國之間戰爭，再發展到現在熱兵器時代，傳統武術的發展也有不同程度的發展與意義，但始終不離它的核心目的，就是「天人合一」的理念。

中國傳統文化講究「天人合一」，如道家、儒家、中醫、民間風俗、勘輿術及傳統武術等都有人與大自然關連的說法，如道家學說有「人法地，地法天，天法道，道法自然」之說。這意思是人效法環境，地則與大自然相應，大自然有它的一套運行法則，這套運行的法則是自然而生，非人力所能改。所以，人應該學習如何與天地相吻合。

《周易‧乾卦》：「天行健，君子以自強不息。」以宋代蘇東坡解說：「夫天，豈以剛故能健哉！以不息故健也。流水不腐，用器不蠹，故君子莊敬日強，安肆日偷。強則日長，偷則日消。」意指要成為一位君子，要依據大自然的規律，在生活中不斷學習，如活水一樣，令河流不會變成一潭死水，敬人敬事，所以能越來越強，反之就是苟且偷安。

中醫理論中有四時養生，《黃帝內經》提到：「智者之生也，必須順四時而避寒暑。」人應順四時自然變化而養生，從而令身體適應四季時節的氣候變化，達到身體健康，減少疾病。《素問·移精變氣論》亦提到：「動作以避寒，陰居以避暑。」

民間亦因應「二十四節氣」去進行務農，中國古代人們利用土圭[2]，計算出陽光的照射長度，將每年日影最長日子定為日長至（或稱冬至），日影最短日子為日短至（又稱夏至），另外在春季與秋季當中一日的早晚時間相等的定為春分與秋分，這些計算方法早在春秋時代已有記載。經過長期的精細計算後，約在秦漢年間明確了二十四節氣的曆法，古代農民根據二十四節氣作為務農的指導。

在古人勘察天時幻變期間，亦同時留意地理環境的變化而發展出「勘輿術」，「勘輿術」是一門高深的學問，它根據前賢對大自然的環境認識，再加入《易經》、《河圖》、《洛書》等不同學說，將「勘輿」學術化。在現代亦有人將「勘輿術」的一些學說演繹為大自然中的磁場現象。

至於傳統武術中有「夏練三伏，冬練三九」之說。甚麼是「三伏」與「三九」呢？簡單來說，「三伏」與「三九」是農曆的節候名稱，三伏是一年中最炎熱的時間就是三伏天。而三九則是最冷的時候。在三伏天練習時，由於溫度較高，肌肉間的彈性較高，有利於練習較大幅度及劇烈的動作；而三九天時，氣溫較低，肌肉間相對較為僵硬，不適宜一開始就練習大幅度動作，應以慢練為主，如站樁、走樁及其他重複動作的練習，與三伏天時的練習有所不同。亦有人解釋「夏練三伏，冬練三九」是指無論一年最熱與最冷的天氣也需要練習，從習武中增加身心的強度。姑勿論說法的角度方向有所不同，但從上述不同的引例中，我們應了解人類在古代開始已經不停地與大自然進行溝通，這亦是中國傳統的天人合一概念。

2 土圭：是一種古代量度日影長短的工具，它利用一根桿立於地面上，觀測每天中午時分，桿在地上的影子的長短來記錄季節的變化。

我們的身體是一個奇蹟，雖然現代科學會說它是男女媾合，透過精子與卵子結合而生，但它的成長以現代的科技水平亦不能完全模仿。我們的身體為何會生長？為何會生病？為何能思想？為何大腦能控制身體做出不同的動作？我們不能完全明白，我們的身體是大自然的一個奇蹟。

我們平常生活當中，如行路、舉杯飲水、玩手機等簡單動作，究竟是怎樣造成呢？從古代開始，中國人就以武術去了解自己的身體，如拳論中「含胸拔背」、「三尖相對」、「沉肩墜肘」等術語，又或透過不同的訓練方式認識自己的身體結構及能力。但當中這些術語或訓練方式，或因用語不同，或經歷代前輩們理解不同而作出修改，以致大多數現代練習傳統武術的人們未能了解師傅或老師的背後含意。如果我們希望能不斷進步，更上一層樓，就應對自己的身體有基本程度的了解，我們這些習武之人，最少要知道關節的位置、活動角度、不同肌肉的作用。在物理層面了解身體的構造及運作，才能清楚明白到每個動作及練習背後的意義。以及要在不同階段或年齡的練習中，認識自己的身體構造，了解自己身體是如何運作。宋代理學家張載在《正蒙·乾稱篇》寫道：「儒者則因明致誠，因誠致明，故天人合一，致學而可以成聖，得天而未始遺人，易所謂不遺、不流、不過者也。」意思就是努力不斷學習，體悟天理，從而達致天人合一的境界。筆者認為習武者除了繼承前人的理論及訓練方法外，亦應當以現代語言及理論去豐富傳統武術的內容。了解自己的身體，這是筆者認為每個人也應知道的「天人合一」的基本概念。

現代運動科學訓練理論

　　筆者對武術的訓練有很多疑問，例如：如何可以增強打擊力量？如何訓練自身有更好的平衡感？站樁有甚麼好處？訓練多久才算合適等等。這些問題困擾了筆者很長時間，因為自習武開始，筆者平均每天最少練習 2 小時，但不感到有多大的進步，常遇到很多不同的瓶頸。筆者不知道是自己天分的不足，還是練習方法不對。當筆者問老師們這些問題時，他們都會回答是筆者的練習不夠，那麼要練多久才夠呢？直至修讀體適能課程，學到一些有關現代運動理論後，筆者對中國武術有了新的看法，亦明白到以往自己的不足。以下簡介甚麼是運動科學及一些現代運動的科學理論，希望能啟發各位有志習武及正在習武人士。

　　運動科學是一門跨領域的應用科學，當中涉及人體解剖學、人體生理學、生物力學、運動醫學、運動心理學、營養學、統計學等等範疇。

人體解剖學（Human Anatomy）：是指透過對身體進行解剖，了解我們的身體內的各部位（如骨骼、關節、肌肉等）之間的形態與結構。

人體生理學（Human Physiology）：是進行解剖後，了解各骨骼、關節及肌肉等組織的關連與作用。

生物力學（Biomechanics）：是指利用力學（Mechanics）的原理及方法應用到生物體上，主要是透過機械運動的模式研究運動中身體的運動規律。

運動醫學（Sports Medicine）：主要是利用醫學針對進行各項運動時所受的傷害，對運動員進行防治、保護與治療。

運動心理學（Sports Psychology）：研究人在進行運動時的心理表現，增加運動員在訓練及比賽時的表現。

營養學（Nutrition）：就是研究平常的食物及飲食習慣，保持運動員在最佳的體重及運動表現。尤其職業運動員的訓練量龐大，需要的飲食營養相對增加，如沒有嚴格的控制，會嚴重影響訓練及比賽時的表現。

統計學（Statistics）：從不同的物理、心理角度，以調查對象為藍本收集數據，再對此進行分析，有助提升教學及訓練。

傳統武術是一種非常複雜的身體活動，如拳彥「一撒通身皆是手」，正道出傳統武術的複雜性。一些前輩老師們大多以傳統流傳的教學方法及自身經驗進行練習及教學，但這些方法及經驗卻沒有考慮到時代、地域或學生們的天資，而作出相應的調整。他們為了保存傳統武術文化，一股腦的傳授給下一代，由於未能因材施教，令到很多學生們卻步，導致學生人數減少，或是學生死啃硬背拳論及訓練方法，未能真正理解武術層次的問題，形成對武術有不同的理解；又或是學生道聽途說一些似是而非的拳論拳諺，硬是套落自己的武術裡。中國文字有其複雜性，在不同年代及方言中，一個字也可以有不同的解釋，因此傳統中國的文化，如《易經》——數千年來有無數大智慧者對其進行詮釋，都未能有一個絕對統一的說法。筆者不是以現代運動科學取替傳統武術的內涵，而是希望以現代運動科學的角度去理解傳統武術的技術內涵，給大家多一個角度進行思考。就如現代人學中國文學一樣，除了原文外，亦需要有譯文、註釋，透過現代的語言文字去學習古文一樣。

我們可透過現代運動科學的研究對傳統武術有個新的認識，就如以下一些筆者練習傳統武術時產生的疑問，由此得到了解答。

1. 為甚麼辛苦練習會有進步？

現代運動科學的研究中有一個「超補償的週期」名詞。這個週期是指出當我們經過嚴格的訓練後，消耗大量身體內的能量，我們會感到疲累，從而需要補充食物及休息，應付下一輪的訓練。當身體有了充足的能量補充及休息後，身體除了補償損失了的能量外，更會儲備更多的能量，這時身體會進入超補償的狀態，令到我們有更強的表現。

2. 苦練就能進步嗎？

在以前不同的運動或武術中，很多運動員或習武者也是以血汗來換取進步，但經過幾十年的研究發現，休息和苦練同樣重要。一位現代專業運動員，會利用不同的方法量度身體狀態，以從事不同的訓練。如每朝起床後會量度心跳，如心跳比平時超過 10%，代表之前的訓練強度身體未能適應，當天可能就要從事較輕鬆的訓練，待身體能有適當的休息，這樣才能將訓練效益最大化。

3. 不同的練習方法有甚麼分別？

這個問題我們可借鑒負重訓練來說明一下，很多現代人也喜歡到健身中心進行負重訓練，除了可鍛煉出美觀外形之外，更可以改善心理的健康。在練習負重訓練時，會以組數及次數劃分數量。鍛煉肌耐力、肌肉肥大、爆發力等訓練模式也有所不同，而每組之間亦需就訓練的目的調整不同的休息時間。

現代負重訓練理論

負重訓練又可稱作阻力訓練，很多人誤以為學習傳統武術進行負重訓練是錯誤方向，這是一個非常錯誤的理解。在傳統武術的訓練中亦有很多負重訓練的方法，如穿鐵環、抓石球、拋石鎖，甚至兵器的練習也是負重訓練的一種。在傳統武術中，這些訓練是非常重要的一部分，但為何要進

行這些練習呢？簡單地說，就是能增長功力。但甚麼是增長功力呢？用現代語言來說，就是透過這些練習，增加身體的協調性，反應時間及肌肉質量。除了在技擊上有所增進外，從健康角度來看，負重訓練可改善心血管功能、減少心臟冠狀血管危險因子、非胰島素依賴的糖尿病、預防骨質疏鬆症、減少直腸癌的危險、有效減重、改善動態穩定及提升心理狀況等效果。

在開始了解負重訓練之前，我們要知道不同的訓練人士因應不同的需要也會有不同的肌肉訓練。如一個長跑選手，他需要的肌肉纖維密度較高，所以他會以肌耐力的練習為主；而一個短跑的選手，他則相應地以爆發力的訓練為主。根據美國運動醫學學會（American College of Sports Medicine, ACSM）的研究指出，不同的訓練強度、組數、次數及休息之間的長短，會令肌肉產生不同的變化，以下是這些方法的介紹：

目的		練習方式	組數	休息時間
肌肉肥大	肌肉的肌凝蛋白與肌動蛋白增多，使肌肉直徑變大，收縮力增強。	8-12RM[3]為一組	3-6 組	每組相隔：1-3 分鐘
肌肉爆發力	產生更多力量，即花較少的時間完成同樣的工作量，或是花同樣的時間完成更多的工作量。	3-6RM為一組	3-6 組	每組相隔：3-5 分鐘
肌耐力	增加肌肉密度與毛細血管數目，肌纖維形態轉變與緩衝能力。	15-25RM為一組	4-6 組	每組相隔：30 秒 -1 分鐘

3　RM：Repetition Maximum，最大反覆次數，是指在特定的重量下可以連續的次數。簡單舉個例子：如你臥舉時最重可舉起 100 公斤一次，這就是 1RM；當你臥舉時可舉起 70 公斤 5 次，第 6 次已無力再舉起，那就是 5RM。RM 不是有特定的重量，是因人而異的，隨著力量增加而所改變。

我們在進行阻力訓練時要留意呼吸，可以發力時呼氣，放鬆時吸氣，反之亦可，但千萬不可閉氣。每次訓練完的肌肉群也要給予不少於 48 小時的休息，才能有效地令到肌肉生長。

　　另外在常見的負重訓練中可分兩種訓練模式：動態訓練與靜態訓練。

動態訓練：又稱作等張收縮（Isotonic contraction），意思當肌肉進行訓練時，負重的質量不變，而肌肉收縮改變肌肉的長度，如手握啞鈴，屈肘鍛煉二頭肌，就是等張收縮。

靜態訓練：又稱作等長訓練（Isometric contraction），意思指當肌肉進行訓練時，關節沒有動作，肌肉的長度沒有改變，如傳統武術中的扎馬、站樁，就是等長訓練。

　　就上述的科學理論對應傳統武術的訓練方法，使得筆者對傳統武術有了更深的了解。中國武術有很多門派，每個門派也很有很多不同的練習方法，如基本功、徒手套路、兵器套路、單招、對練及站樁等。以上不同的練習方法，對應現代運動科學的理論，能有效地鍛煉身體的肌耐力、肌力及爆發力。又因有這麼豐富多樣的練習方式，能有效地令身體各部位得到有效的鍛煉及休息，以及對身體產生不同的刺激，有利於身體的發展。

　　如以傳統武術的訓練方法為例：假設筆者用 5 個鐵環套在前臂時只可做 5 次拋捶，這就是 5RM，跟住休息 3-5 分鐘，再練 5 次拋捶，如此練習 3-6 組，這就是練習拋捶時所運用肌肉群的爆發力；又如套 2 個鐵環可做 20 次拋捶就是 20RM，跟住休息 30 秒至 1 分鐘，再練 20 次拋捶，如此練習 3-6 組，這就是練習拋捶所運用肌肉群的肌耐力。

傳統武術對身體的好處

英國劍橋大學的研究人員表示，每年大約有 67.6 萬人死於缺乏運動，而死於肥胖的人大約有 33.7 萬。[4]

世界衛生組織（世衛）指出，估計超過兩成的乳癌、大腸癌和糖尿病和大約三成的缺血性心臟病主要因缺乏體能活動所致。而非傳染病如癌症、心血管疾病（包括心臟病和中風）、糖尿病及慢性呼吸系統疾病在本港十分普遍。一旦患病，不單要長期覆診或服用藥物以控制病情，更可能面對併發症及死亡的風險。疾病令病人的工作及自理能力降低，對個人、家庭以及整個社會都造成影響。[5]

在英國樸茨茅斯大學（University of Portsmouth）教學的 Dr. Daniel Brown 於 2017 年發表報告[6]，指出出色的運動員都具備以下特質：

· 維持高水平表現（having sustained high-level performance）

· 樂觀（being optimistic）

· 專注、每遇難題都能沉着應付（being focused and in control）

· 主動了解不足（having active awareness of areas for improvement）

· 有極佳推動力（possessing high quality motivation）

· 不斷進步（displaying upward progression）

· 發展全面（experiencing holistic development）

· 有歸屬感（having a sense of belonging）

4　刊自《研究顯示缺乏運動比肥胖更致命》，BBC 中文網 2015 年 1 月 15 日。

5　刊自《衞生署呼籲市民恆常做體能活動以保持身心健康》，香港衞生署 2019 年 4 月 5 日。

6　來源：https://researchportal.port.ac.uk/portal/files/7584151/Thriving_in_Elite_Sport.pdf

在現代運動科學研究中，運動令人擁有正面樂觀的心態、良好的交際能力、積極體驗的思想，令到學習者在家庭、社會、工作及感情上能有良好的發展。

而中國的醫科寶典《素問·宣明五氣篇》有五勞所傷一說：「久視傷血，久臥傷氣，久坐傷肉，久立傷骨，久行傷筋。」此五句說話，就是日常要有不同活動，不能只專注一樣。雖則此書已有二千多年歷史，但在現代社會中亦有很多類似的情況：

久視傷血：現代人長時間看屏幕（如做功課、看戲、打機等），除了會令雙眼感到疲倦外，更會令眼球長期充血、頭部血壓增高，容易出現頭暈、易忘等症狀。

久臥傷氣：長時間臥床或梳化，會令身體的活動能力減弱，令氣血不順，阻礙血液循環。

久坐傷肉：長時間的坐姿，會令臀部附近肌肉僵硬，導致肌肉萎縮。

久立傷骨：長時間站立，令骨骼負擔過重，而不良站姿更導致脊骨傾斜，造成行動不便。

久行傷筋：而走路過多，沒有適當的伸展，導致筋膜關節過勞，如腳底的筋膜炎等。

從上文之中可知長時間的視、臥、坐、立、行都是錯的，看似甚麼也不應做，其實只是任何情況也要適可而止。《周禮》記載君子要學六藝：禮、樂、射、御、書、數，從中可看出傳統文化除讀書外，亦需要有鍛煉身體。現代各地著名大學的收生資格，除了學業成績外，運動項目及興趣也是資歷之一，運動是從古到今的重要生活文化。2007 年美國運動醫學學

院（American College of Sports Medicine, ACSM）提出「運動是良藥」（Exercise is Medicine）的概念。鼓勵醫療人員及健康服務供應者將運動鍛煉融入病患治療計劃中，以及認為運動鍛煉及體能活動是疾病預防及治療方案的重要部分，應該受到醫療界的重視。[7]而筆者認為，傳統武術正是歷久不衰的最好運動之一，我們可從兩方面理解傳統武術的好處：傳統武術的內與外。

傳統武術的內在好處：傳統武術最少有二千多年歷史，自有文字記載起，春秋時期已有武術的記載。經歷多年的改良與變化，從國家到個人，它以人文的智慧經驗為基礎，到近二百多年間，雖形成不同門派，但不離傳統中國的文化思想。各門各派的前輩也混集了儒、釋、道、兵法等等傳統中國文化，以儒的人民倫理，培養學生們的良好品德，有利於社會生存；亦利用釋道理解自然世間百態，從而整理精神思想；以兵法等理論滲入應用中，學懂進退，漫步於人世間。從練習武術中培養出堅韌的性格，從師父、師兄弟姊妹及拳友中，學懂良好人倫關係，從技擊中鍛煉出不屈的意志，從文字理論中了解中國的傳統文化，這就是傳統武術的內在好處。

傳統武術的外在好處：傳統武術除了能培養學習者的良好品德外，使其身體亦能有良好的狀態。傳統武術與現代運動最大的分別，在於它不只是競技，更是一種個人修煉方法，可以集體練習，亦可單獨練習，每個門派也有各自特色之處，多元化的訓練適合不同性格或體質的人士練習。練習亦不受場地限制，古語云：「拳打臥牛之地」。傳統武術雖有「傳統」二字，但不是一味守舊，它會隨時代進化，絕對適合現代人學習。多項研究顯示，練習武術對學習者在焦慮症、抑鬱症、注意力不足、過動症及認知障礙症等方面的舒緩與治療有一定幫助。

7　參見「運動是良藥‧香港」機構。

在生理上，練習傳統武術亦有以下好處：

· 強壯骨骼及肌肉

· 增加肌肉柔韌度

· 加強心肺功能

· 加速新陳代謝

· 增強身體的抗病能力

· 消耗熱能，減少脂肪積聚，有效控制體重

· 減少如心臟病、高血壓、支氣管炎、過胖等都市疾病

「機會只給予有準備的人。」在節奏急速的現代都市生活中，不論在學業、事業、感情、家庭或是人際關係，健全的心理與強壯的身體才能令人們於時代中有最佳表現，傳統武術在心理與生理上絕對能給大眾帶來莫大的好處。

傳統武術如何鍛煉心理

　　常聽人說習武可保持身心健康，但究竟如何有利身心，總說不出所以來。在現今科技發達的年代，有不少科學家對運動與大腦進行了大量研究，而武術正是運動的一種，讓我們一起看看現今科學對運動與大腦關連的研究。在了解運動與大腦的關連前，我們要對大腦進行基本的了解。我們的大腦跟肌肉一樣，要時常運用，否則不進則退，那麼要如何令大腦進行運動呢？

大腦內的聯繫

　　人類的大腦約有 500 億至 1000 億個神經細胞，神經細胞又叫神經元（Neuron），神經元負責感受刺激、分析及傳送信息。當神經元感到變化時，它會將訊息傳送給其它神經元，從而集體做出反應。神經元當中的樹突（Dendrites）及軸突（Axon）負責接收及傳送訊息。樹突是接收單位，專門接收別的神經元傳來的訊息；軸突是傳出單位，它會延伸，將神經傳遞物傳到另外一個神經細胞、肌肉或其他器官；軸突的末端跟另一個細胞的樹突相連接，之間有個很小的空隙叫作突觸（Synapse）。突觸的作用在於它們串連起神經傳導的路徑，如樹枝一樣伸延，與其它神經元結合，豐富細胞間的網絡。1970 年神經科學家威廉・格林諾（William Greenough）用電子顯微鏡證實了「環境豐富化」會讓神經元冒出新的樹突，他發現從學習、運動及社會接觸中，能刺激突觸與其他神經元產生更多連結，強化大腦內的神經元聯繫，有利大腦發展。

正向思維的元素

　　當筆者獨自練習武術、專心去體會身體的變化時，常從內心中感到一種愉悅感。不知為何會有這種感覺，只知每當練武時，這種愉悅感便會出現，這種感覺令筆者在過去卅年中，縱使曾離開武術一段時間，最後亦重投武術的懷抱。原來人在運動時會產生多巴胺（Dopamine）、血清素（Serotonin）和正腎上腺素（Norepinephrine），這三種正是令人產生正向思維的元素。

多巴胺：是正向的情緒物質，人要快樂，大腦中一定要有多巴胺，我們的快樂中心伏隔核（Nucleus accumbens）裡都是多巴胺的受體，我們產生快樂的情緒與多巴胺的分泌量有關。

血清素：跟我們的情緒和記憶有直接關聯，如大腦中的血清素不足，會形成心理問題，如自責、恐懼、記憶衰退、悲傷等，很多抗鬱症的藥都是阻擋大腦中血清素的回收，使大腦多一點血清素。

腎上腺素：跟注意力有直接的關係，腎上腺素會導致激噪感增加，而令身體專注起來，當我們的心跳加快、血壓升高，肺部的支氣管會擴張，令到肌肉得到更多氧氣，而腎上腺素會與肌梭[8]結合，使肌肉的靜止張力增加，身體能保持爆發狀態。

　　面對敵人時，我們的正腎上腺素分泌會增多，有利我們決定該採取戰或逃的行動。當受到過度的壓力時，啟動「戰或逃反應」，這個生理現象會對身體進行資源分配，讓大腦和身體動起來，並將發生的事件轉化成為記憶，避免我們重蹈覆轍。

8　肌梭（muscle spindle）：形狀如梭形，附於骨骼肌中，內有感覺神經。當肌肉長度產生變化時，會將訊號傳往中樞神經，對肌肉進行調整，是感受肌肉刺激的本體感受器。

練習武術如何舒緩壓力

壓力是一種我們主觀認為外部環境可能對自己產生危害時的情況。當我們認為受壓時，大腦會觸發一些化學變化，令我們產生出憂鬱、恐懼、緊張甚至沮喪的感覺，而這些負面的情緒出現會令我們肌肉收縮及呼吸過度，引發胸部產生劇烈的疼楚。由於呼吸過度更引致身體內的二氧化碳過度排出，血液內的酸鹼值會上升，引使腦幹發出警號，會再令肌肉加重收縮，如此形成一個惡性循環。

筆者小時候練武最不喜歡的練習就是扎馬（又稱站樁），當時隨張建新老師練習洪拳，洪拳的馬步要求站姿很低（四平馬步的要求是大腿上放一枝棍不會滑行），練習的時間要久（通常以 5 分鐘為起點，老師常說他初練洪拳時最少要練 15 分鐘扎馬）。少年時的筆者，對這種靜態的練習是很反感的，每次練習也覺苦不堪言，壓力很大。但為了要學武術，筆者每天都保持練習，漸漸由 1 分鐘到 15 分鐘。現在筆者雖稱不上有甚麼成就，但人在世上就會遇到不同的壓力（如家庭、工作等），筆者發現面對這些壓力好像有一定程度的免疫力，不知是否與少時的訓練有關，但每當筆者面對壓力時，首先會去想不同的方法去面對，而非選擇逃避。

現今的科學研究解釋到：原來當我們運動時能增加新陳代謝，從而影響突觸的功能，影響我們的思考和感覺。運動能更有效運用身體內的葡萄糖，細胞也變得強壯。運動在引發腦部活動時，會損耗細胞，但人體有修復機制，在正常情況下會令細胞變得更耐用，以應付不同的挑戰。我們的神經元就像我們的肌肉一樣，會塑造、分解，而壓力則是一種鍛煉，令神經元變得更有彈性，從而令身心作出調整，緩解壓力的負面影響。根據科學家對壓力與復原生物機制的了解，壓力就如疫苗一樣，對大腦發揮作用，在有限的劑量下，壓力會促使腦細胞產生過度補償反應，為未來的需求作出準備，神經學家把這種現象稱為「壓力免疫」（stress inoculation）。

另外，壓力是我們學習和成長的動力來源，在細胞層面上，壓力可以刺激大腦生長。只要不超過適當的情況，大腦的神經元也能復原，從而令我們的心理機制能運作得更好，神經元之間也會有更強的連結。

勇於面對懼怕的事

在初習洪拳時，另一種令筆者懼怕的訓練，就是靠臂（或稱格三星），這是一種練習前臂抗打的方法，兩人面對而立，前臂內外側上下互撞。當時筆者通常也是與師兄們練習，他們的前臂硬度比筆者高，每次練完後筆者雙臂也出現紅腫，抖震不已。在開始練習這個訓練時，筆者往往會怕痛而有縮臂或放鬆前臂的情況，往往令痛況加劇。此時，張老師會在旁叫筆者握緊拳頭，把前臂收緊往前與對方靠過去。經過一段時間後，筆者發現緊握拳頭，及主動靠對方前臂時，疼痛感會減少，當時不知為甚麼會這樣。

原來，當我們緊張或受到疼痛時，我們的大腦會分泌出安多酚[9]，有利減少我們的疼痛感。此時，我們的心跳會加快、血壓升高，為了令到肌肉能有更多氧氣，我們的支氣管會擴張，皮膚內的血管會收縮，而腎上腺素會與肌梭結合，有利強化肌肉的靜止張力，保持身體能隨時作出行動。

過度的壓力反是壞事

在練習靠臂中，筆者有一個很不愉快的經驗，那次與一位師兄進行靠臂練習，他的前臂很粗大，與他靠臂不到 5 次，筆者的手已痛到不能舉起，令筆者有一段時間很抗拒靠臂這個練習。

原來我們的側腦室下角前端的上方、海馬體旁回溝的外側，有一個叫杏仁核的物體，它的功能是調節我們的內臟和產生情緒的功能，亦是我們

9　安多酚（endorphin）：又稱腦內啡，這種物質由腦垂體和視丘下部分泌的合成物，有止痛及抗壓作用，令人產生舒適及愉悅的感覺。

對不同情況的緊急按鈕，讓我們選擇戰或是逃的反應。當我們面對恐懼的情況時，由於杏仁核產生激烈的情緒，從而產生恐懼的記憶。

正是那位師兄與筆者進行錯誤的練習，令筆者有段時間抗拒靠臂這個訓練，這絕對是一個錯誤的示範。我們在練習武術時，應學習如何循序漸進，不是訓練方法的對錯，而是很多人為了顯擺，以最強的狀態令學生學弟們產生害怕，認為這樣會令學生學弟們感到懼怕，令到學生學弟們臣服，從而會令學生學弟們馴服。但他們不明白過度的壓力反會令到學生學弟們產生恐懼的記憶，並將發生的情況烙印成記憶，下意識去避免重蹈覆轍，從而抗拒訓練。

到現在，我們知道人會對外在環境有「戰或逃的反應」，「戰或逃反應」指導我們對環境採取甚麼行動。在人類歷史中，人類的身體一直在進行不同的運動，而「戰或逃反應」會令到我們身體的荷爾蒙及腦中許多神經化學物質展開行動。我們的身體和大腦會如何面對壓力，跟很多因素有關，其中個人的背景及經驗是其中一個最重要的原因。我們透過練習令我們能對抗壓力，從而令心理及生理得到控制。但有一點我們需要注意，過量的壓力反令人失去靈活性，形成惡性循環。

一次筆者擔任武術套路比賽裁判時，見到一個很有趣的事件：當時筆者擔任是 13-16 歲的青少年組別的裁判。基本上擔任裁判時，是不會理會場外的情況，但當時場內的上一位參賽者已離開，應該輪到下一位的參賽者入場。等了一會亦不見人，只聽到場外有很大聲的喧嘩，筆者便望向場地的入口，只見一位小女孩死活不肯進場，更嚎哭起來。不久該小女孩入場，但進場時，筆者見到她不停哽咽，雙目流淚，由演練開始到完場，她也一直哽咽。雖然，她演練得不是很好，筆者評分也不是很高，但筆者仍為她感到驕傲，筆者認為當她感受到壓力時，不是退縮，而是突破自己的界限，這種得著絕對能帶給她一個美好的未來。筆者相信這亦是每位老師或教練最期望學生學到的事。

都市人有甚麼問題

由過往的農耕、狩獵、畜牧及捕漁等工作，到工廠式工作，到現代的電子化年代，人類的生活得到很大改善，亦帶來很大的轉變。在過往的歷史當中，大家很少聽到一些心理病的名詞，如抑鬱症、焦慮症、恐慌症等。有些人會說原因是以前的資訊不發達，所以未有廣泛流傳。但現代的研究發現，這類疾病的患者透過適當的運動，他們的病況能得到很大的改善。科學家指出，這是由於世代的轉變，由於所謂的社會進步，人類已可由機械協助工作，人類搬遷進城市改善生活環境，工作上不需要太多體力勞動，人類過著相對安穩的都市生活。但我們的大腦並非這樣想，大腦是透過手腳與外界事物接觸，從而產生不同的運作。我們的大腦就如肌肉一樣需要作出鍛煉，如我們的大腦缺乏鍛煉，大腦的運作便會開始失常，從而產生不同的情緒病，如焦慮、抑鬱等心理症狀。

據 2017 年 4 月 7 日香港衛生署發出的公告，每 100 人就有 3 人患有抑鬱症，世界衛生組織統計發現，全球超過 3 億人患有抑鬱症。據香港醫院管理局報導，在 2015-2016 年度，求診抑鬱症的患者有超過 6 萬名。

在 2017 年的香港衛生署的精神健康檢討報告中，亦指出在年輕時是促進精神健康和預防精神病的重要時機。據統計有超過 50% 成人所患的精神病在患者 14 歲之前便開始出現。常見的心理病是焦慮症、對抗性行為障礙、注意力不足／過度活躍症等。

以下簡介幾個都市人常見的心理疾病：

焦慮症（Anxiety Disorder）：有很多成因，包括家族遺傳、腦內神經傳導物質失衡、性格容易緊張或生活壓力過大等。它的徵狀有：心跳加速、呼吸困難、時常思想消極、缺乏自信、難以集中精神及記憶力下降等，引致處事能力下降及逃避等行為。

抑鬱症（Depression）：又稱憂鬱症，是一種腦部疾病，患者通常是面對生活上極大壓力，徵狀除了情緒低落外，還會失眠、記憶力衰退、食慾不振、欠缺自信、對事物失去興趣，甚至有自殺傾向。以前很多中年人及老年人會因為擔憂家庭的經濟壓力、工作上的不如意、父母的健康及子女等的前程，到年老時擔憂身體退化、退休後與家人關係出現危機等問題，而造成抑鬱。但到現在 21 世紀，這些心理疾病有年齡向下的趨勢，很多年輕人因升學、朋友間相處或未來的期望等原因，出現了焦慮及抑鬱等心理狀況。

注意力不足過動症（Attention Deficit Hyperactivity Disorder, ADHD）／過度活躍症（Hyperkinetic Disorder）：是另外一種兒童及青年常患的心理疾病，一個與腦神經發育相關的心理疾病，它的特徵是容易分心、過度活動、難以控制情緒等。在現今的腦神經科學研究中，發現它的誘因是神經傳導物質失調，導致多巴胺功能不足及腎上腺素活性不夠。這類患者情緒上起伏較大，大多與朋輩較難相處，在工作或學習上也比較遲緩。

藥物治療與運動治療的原理

藥物治療

當患有上述心理疾病時，很多時會以藥物進行治療，但每種藥物也有其副作用，以下作一些簡介。

市面上有很多的治療心理疾病的藥物，如治療焦慮症或憂鬱症，會選擇三環類藥物，三環類有抗焦慮藥、鎮靜及安眠藥等作用，但它亦有很大的副作用，如口乾、便秘、視力模糊、心律不正等。

如注意力不足過動症／過度活躍症，大多選取鹽酸甲酯（Methylphenidate）類藥物，它有助患者集中注意力、減低活動量和加強自我控制能力，但它的副作用有失眠、食欲不振、作嘔、頭痛，更甚者會導致情緒低落或焦慮等狀況。

運動治療

在現代科學研究中，我們知道心理病有很多原因，而其中一個原因是與我們大腦的神經傳導物質有關，如多巴胺、正腎上腺素及血清素等。研究發現，當我們運動時，我們身體會令脂肪分解，轉化為熱量，而脂肪內的脂肪酸會得到釋放融入到血液中，而這些脂肪酸會增加色胺酸的濃度，這些色胺酸會進入血腦障壁內部，產生出血清素。另外，上面提到多巴胺與正腎上素是調節注意力的重要物質，當我們運動時大腦內增加了這些神經傳導物質，從而有助我們提高注意力與增加快樂的感覺。

雖然我們運動時也一樣可以產生與藥物相近的效果，運動可以是藥物的替代品，但一定要在有相關知識及合資格人士的看管下進行，如醫生、護士或體適能教練等。

香港衛生署給大家對待心理病的建議：放慢生活節奏，健康的生活模式，參加健康悠閒活動、擴闊社交網絡。

練習武術正可以吻合上述的建議。

放慢生活節奏

很多人誤會練習武術很多時也是費力的活動，最多是太極拳才是給人慢的感覺，這是一個錯誤的觀念。太極拳的慢是在練習方面，實際上也是講求慢練快用的。很多人在觀看武術表演時，看到很多門派的武術在演練時速度好像很快，如北方螳螂拳、通背拳、查拳、蔡李佛等。就以為很多武術與慢相反，但這些只是練習的其中一種模式。以筆者所知，就如洪拳、南方螳螂拳或其它客家拳種在演練時動作也不是很快，它們講求勁到意到，注意力要高度集中。而那些演練時速度很快的拳種，在練習時也有很多層次的要求，由於這些門派演練時速度很快，所以對全身協調性的要求也相應提高，而全身的協調性不是一時半刻就能做到的，它需要一種由慢至快的練習過程，注意力也需要高度的集中。正所謂眼到、拳到、步到、

身到、意到。沒有慢慢體會自己的肢體移動，速度是不能做到那麼快的。當我們對自身的注意力提高，才能更好的控制自己的身體。

健康的生活模式

練習武術除可得到技擊的能力外，在練習過程中，對身體的要求也相當高。為了學一套套路，長的有百多招，短的也有二三十招，以及不同速度及力量訓練，快練時有助提高心肺的容量，慢練亦有助增加肌肉的密度。而招式的變化，亦能增加關節的活動度，以及全身的協調性。當經過有系統的武術訓練後，身體除了能增加心肺功能及肌肉功能外，還會得到一樣意想不到的東西，就是睡眠。

睡眠的質素與長短能影響我們的生理與心理健康，良好的睡眠質量能令身體有效地回復精力，令人在工作、學習及人際關係上也能保持良好及積極的態度。很多心理疾病其中的一個病因，就是睡眠質量不好，而藥物治療亦有失眠的副作用。相對而言，運動治療能提升睡眠的質量，有助建立健康的生活模式。

參加健康悠閒活動，擴闊社交網絡

傳統武術可單獨練習，亦可集體練習。單獨練習時，因身體不同肌肉關節的組合移動，不可隨意滑過不同的動作，而招與招之間的變動，身體的協調更加需要慢慢揣摩，有助將心情放慢及加強專注力。集體練習時可與其他學員互相參考，體會其他學員的心得。尤其是練習完之後，大家一起茶聚、宵夜等聚會，亦是一個很好消磨時光的方法。以筆者自己的經驗，筆者有一班很好的師兄弟及朋友，有些相識已超過 20 年，大家除了在武術上互相推動外，在私人生活中也是很好的朋友，縱使有時少了見面，但只要一個電話，大家也會出來聚會。所以在武術上，筆者除了得到身心的健康外，亦得到一班可言無不盡的好朋友。

運動傷害

在 2007 年 美 國 運 動 醫 學 學 院（American College of Sports Medicine, ACSM）提出「運動是良藥」（Exercise is Medicine）的概念。鼓勵醫療人員及健康服務供應者將運動鍛煉融入病患治療計劃中，以及認為將運動鍛煉及體能活動是疾病預防及治療方案的重要部分，應該受到醫療界的重視。[10] 但不當的運動不只不能達到健康效果，更往往造成運動傷害，這是所有人也不希望的。以下簡介為甚麼出現運動傷害及如何處理急性運動傷害。

過度訓練

大多數人為了提升運動表現，不時利用正規練習以外的時間練習，希望盡一切努力來提升水平。但由於過度的練習，以致身體得不到充分的休息，反而得到運動傷害。其實在經過反復的正規練習後，身體已經出現一些輕微的小毛病，如不加以處理，往往會形成身體的過度負荷、肌肉間的不平衡，導致嚴重的運動傷害。尤其經過過量的練習後，身體出現疲態，從而影響運動表現，亦嚴重打擊心理健康。

為了避免由過度訓練而造成運動傷害，在平時或訓練前我們應做以下幾點：

1. **熱身運動及緩和運動**——訓練前的熱身及訓練後的緩和運動，令肌肉在劇烈運動前，得到適當的熱度提高；及訓練後有序地減低肌肉亢奮狀態，有助避免運動傷害；

10 資料參考：「運動是良藥·香港」機構。

2. 記錄訓練後的身體狀況——運動員應每天早上及平時訓練時量度自己的心跳及其他心理反應，當心跳比上一次量度時高出一成時，可能已是你的身體對你發出警號；

3. 適量攝取營養——適當的飲食有助身體回復，尤其是當進行大量劇烈的訓練後，身體需要吸收大量的營養，均衡的碳水化合物及脂肪等食物也需要進行補充，恢復身體所需；

4. 充分的休息——在身心上充分的休息是絕對需要的，如晚上的睡眠時間，或在精神上的休息，有助舒緩身體的壓力。

受創後的緊急治療

在進行訓練期間，很多時會出現一些突發性意外，需要進行快速的救治。古時「醫武合一」，即使未必每位老師也擁有傳統的中醫資歷，但由於在練習武術或農村生活中，很多時也會遇到很多外科的創傷，令到他們也會有優良的處理外科創傷經驗。後來醫武漸漸分家，尤其現代中醫已被規範化，未有專業認可的中醫資歷是不能隨意對人進行治療。另外現代很多練武人士已缺少了古時中醫處理外科的方法，但我們可以學習一些西方急救知識，取代以前中醫的外科創傷處理。

筆者曾數次修讀急救證書課程及運動急救證書課程，發現除了在用藥一項外，一些包紮及簡單處理的方法與傳統中醫外科也有共通之處。所以，現代的武術教練、老師、師父及練習武術人士，實有必要學習急救課程，但要留意急救不等同正規專業醫療。急救是在原地對傷患進行簡單的救治：第一，減輕傷員的傷患程度；第二，減低肢體傷殘幾率；第三，及時的處理有助救回傷者的性命。

急救的基本原則：

1. 不導致或加劇傷患

2. 原地處理傷者

3. 控制情況

4. 使傷者冷靜

5. 對傷者進行初步評估

急救方法：「RICE」

當我們遇到肌肉或軟組織受傷時，我們應以「RICE」這個步驟處理傷患，有效避免傷患惡化。

R（Rest）——**休息**，就是讓傷者以舒適的姿勢休息，如傷者是腳踝扭傷，最好讓傷者平躺。

I（Ice）——**冰敷**，利用冷濕了的毛巾或冰塊或冰墊按在患處，由於冰敷令血管收縮，有效減輕內出血引致的腫脹。

C（Compression）——**加壓**，利用紗布或毛巾之類包裹患處附近，有利減少出血及腫脹。

E（Elevation）——**抬高**，將患處抬高於心臟位置，亦是減少出血及腫脹。

在執行 RICE 時我們也要主要以下事項：

第一，冰敷不能過久，每次冰敷不可超過 20 分鐘，每次之間隔 15 至 20 分鐘才再冰。當疼痛減少時，如用冰塊或冰敷最好有毛巾紗布之類與皮膚相隔，避免凍傷皮膚。

第二，加壓時包裹不可太緊，雖則加壓是減少血液流向患處，有利減少出血及腫脹，但過分的壓迫會窒礙患處的血液循環流通，導致患處組織壞死，嚴重更可能會導致截肢。

以下將簡介練習武術時常會出現的急性和慢性運動傷害。

急性運動傷害

急性運動傷害是指在運動中突發受到內在或外在因素而造成的傷害。以下是常見的幾種急性運動傷害：

1. 肌肉痙攣（Spasticity）

肌肉痙攣即抽筋，很多情況下都會出現肌肉痙攣這種情況，通常是劇烈運動進行中或結束後，肌肉不自主地收縮，導致肌肉收緊，引致肌肉疼痛及關節不能隨意屈伸。

急救處理方法：

‧讓傷者坐於地上，對痙攣部位進行伸展或按摩

2. 挫傷（Contusion）

是指皮下組織被鈍物撞擊所致，皮膚表面沒有出血，由於撞擊所傷造成微絲血管破裂出血或其他軟組織受傷，形成腫脹情況。

急救處理方法：RICE

3. 肌肉拉傷（Strain）

是指肌肉中的傷害，由於肌肉纖維過度拉伸而撕裂。當我們進行較大動作或負重太多時，由於肌肉強度不足，造成肌肉纖維受傷，亦即拉傷。拉傷部位通常沒有表面出血，但肌肉疼痛、腫脹及瘀傷。

急救處理方法：RICE

4. 韌帶扭傷（Sprain）

韌帶附於關節周圍，能保護關節不會出現過度的伸延，及保護關節的骨骼及軟骨。當我們運動時，如關節出現過度伸張或扭曲，超過正常的幅度時，令韌帶被過度伸延，就會出現扭傷，甚至斷裂。扭傷部位通常出現瘀傷、疼痛、腫脹及關節活動困難等徵狀。我們常見的韌帶扭傷，如肩關節扭傷、膝蓋的十字韌帶扭傷及足踝扭傷等。

急救處理方法：

· RICE

· 以繃帶包紮患處，以及固定患處，避免傷勢加劇

· 情況嚴重，找專業的中西醫醫治

5. 骨折（Fracture）

身體的骨由有機物和無機物組成，它具有一定的硬度，通常骨折的原因是受強烈外力撞擊所致。嚴重的骨折，更可能刺穿肌肉或內臟，引致內出血。

急救處理方法：

· 了解發生情況

· 以繃帶包紮患處，避免傷勢加劇

· 容許的話，墊高患處，可減輕腫脹

· 儘快致電救護車救助

6. 昏厥（Fainting）

昏厥多數在運動進行中或結束後，受訓者經過超負荷的練習，身體內的血壓不足，未能提供足夠的血液輸送腦部，出現暈眩、視力模糊、四肢無力、冷汗及面色蒼白等徵狀。

急救處理方法：

· 讓傷者平臥，雙腳墊高，讓血液流向腦部

· 為傷者保暖蓋上毛毯或衣物

· 與傷者對話，令對方平復心情

· 如傷者出現呼吸困難，將傷者頭部及身體打側，做成復原臥式，避免氣管內有體液阻礙氣道

· 如傷者進入昏迷狀態，留意是否需做心肺復甦

· 儘快致電救護車救助

慢性運動傷害

慢性運動傷害是長期過度不當使用肌肉關節、或長時間不良姿勢所累積的微小傷害所導致，當發現時已是很嚴重的傷害。

1. 肌腱炎（tendonitis）

肌腱是骨骼與肌肉的連接組織，負責我們平常關節活動中的肌肉與骨骼間的力量傳遞，當我們長期以不當姿勢運動或運動後肌肉未能得到足夠的伸展，令肌腱長期受到摩擦，導致肌腱發炎，產生痛楚。通常在肩、手肘、手指、膝蓋或腳腕等位置出現。主要徵狀是患處疼痛、紅腫、發熱及不能正常活動等。

處理方法：

· 休息

· 如發現疼痛或紅腫發熱情況，可適當地進行冰敷

· 對患處進行適當的伸展

· 情況嚴重，找專業的中西醫醫治

2. 滑液囊炎（bursitis）

滑液囊是一個充滿液體的扁囊，緩衝肌肉、肌腱及韌帶與骨骼間的摩擦。滑液囊炎是疼痛性炎痛，常在肩膊、手肘及膝蓋等部位出現腫脹及疼痛情況。

處理方法：

· 休息

· 如發現疼痛或紅腫發熱情況，可適當地進行冰敷

· 限制疼痛部位活動

· 情況嚴重，找專業的中西醫醫治

3. 疲勞性骨折（fatigue fracture）

骨骼經過長時間的過度運用（如過度訓練），在未完全恢復前又不停受到壓力，而導致骨骼產生微小裂痕。當在運動或訓練時，某常用部位出現劇痛，減少活動時則疼痛減少，就有可能是疲勞性骨折。

處理方法：

· 休息

· 如發現疼痛或紅腫發熱情況，可適當地進行冰敷

· 限制疼痛部位活動

· 儘快找專業的中西醫醫治

親身的傷痛經驗

筆者很喜歡練拳，每當學習一種新的動作，或練習方法時，便會不停去練習。但由於練習過度或動作不當，往往受到傷害，在過去的 30 年裡，筆者曾受傷多次，其中有三次是比較深刻的。

1. 傷膝

當時筆者學習了一個新的步法，叫小登山（又叫入環步）。在危鳳池老師教了這個步法之後，筆者便獨自不停練習，並沒有考究該步法的肢體運行模式，只知跟著危老師的形態去練習，每天也花一小時走步法。在練習過程中，筆者並沒有去詢問危老師該步法運行時的對與錯，因為筆者認為該步法很容易，只要練習量足夠，就自然達到效果。但三個月過後，筆者錯了，不知為何，筆者發現右前膝蓋很痛，不知道出了甚麼問題，亦沒將膝蓋痛的情況告訴危老師，只是繼續練習；再過多一個月之後，右前膝蓋的痛楚加劇，於是筆者去看一位相熟的中醫梁偉明醫生。

梁醫生先檢查了筆者的右腳，跟住問道：「你近來做了甚麼？」筆者回答：「無特別做過甚麼，又無同人碰撞過，又無跌親，又無拗柴。」梁醫生再問：「那你近來練習甚麼？」筆者回答：「都無特別吖！平時咁練拳囉！不過近幾個月練步法多咗。」梁醫生說：「你行嚟睇睇！」筆者便在梁醫生面前走了趟步法。走完後，梁醫生說：「你走錯了，你的膝蓋成了發力的支點，你再練落去，你個膝蓋遲早玩完。」筆者即時問：「咁點算呀？」梁醫生說：「我而家幫你針灸，放鬆你啲肌肉，你返去休息 2 個星期先，每日浸我開俾你的藥方，期間唔好再練步法。過 2 個星期你睇吓有無好啲。如果無再痛先再算。」

筆者將這個情況告訴危老師，危老師說：「咁你先休息 2 個星期，等膝蓋好返先再練。」當時，筆者感到非常失落，但事以至此，唯有坐在一旁看師兄弟們練拳。這時，筆者反而認真看到危老師與師兄弟們的練習，發現他們練小登山步法時，在步與步的過渡中，姿勢與筆者有些微不同，但之前沒有仔細研究，只顧模仿練習，不了解身體結構運作，成了個傷膝青年。

2. 急性腰肌扭傷

當時筆者剛學一套新套路「白猿偷桃」，其中一招名「偷展底漏圈」，對筆者來說是非常新鮮的動作，在解釋「偷展底漏圈」這個動作之前，要先描述上一招名「爬三手」。「爬三手」定式時腳部動作是右腳微曲在後，左腳勾腿在前，右手掌側向前，左手在右手前臂下方位置，左掌心向右；到「偷展底漏圈」時，左手從右手下方向前取對方頭部，左邊身亦要同時向前，而右手會形成在左手後方，隨即右邊身扭向左，形成右手從右向左打一個圈捶。這個動作對身體的要求非常高，所以開始練習時，筆者不敢隨意發力，直至練了個多星期後，才開始發力練習這個動作。

在一次與一位習武朋友的聚會中，筆者向他說學了一個很特別的招式，他隨即叫筆者演練給他看。初時，筆者只是在不發力的情況下演示，他質疑這個動作不可能有筆者所說的效果，筆者隨即發力給他看。他看了一次之後，說看不清楚，再用多些力去發力給他看，結果，由於熱身不夠，筆者的腰方肌扭傷了，又去看醫生。這次休息了兩個多月，休息期間筆者睡不安寐、舉步維艱，這次之後筆者明白到熱身的重要。

3. 肌腱撞傷

隨張建新老師習洪拳時，師兄弟間常進行靠臂練習，其後隨危鳳池老師也有靠臂這個練習，一次與大師兄練習前臂搕撞中，越練越興奮，大家也越來越用力搕撞，直至大家倦了才收手。這種練習情況，相信很多門派的習武者都有試過，前臂有些瘀傷是正常事。回家後，筆者便以跌打酒揉前臂，想著過兩天消瘀後便無事。誰知，當晚整晚也痛醒，不能入睡。第二天醒來一看，發現雙手的前臂與平時沒有兩樣，只是疼痛難當，握拳時前臂的疼痛更是要命。即時去看西醫及照 X 光，看看是否斷了骨，醫生看完 X 光片後，說骨沒有斷，可能是肌腱過度勞損，引致肌肉發炎，最少要休息 6 個星期，期間不要拿重物，以免傷痛加劇。

筆者有朋友在不同運動中遭受更嚴重的創傷，如有在練習柔道中肩膊脫骹的，也有踢波、打籃球時膝蓋十字韌帶斷裂的等等，筆者所受的運動傷害還算輕微。但每次因傷痛而休息的時間都超過一個月，這絕對是得不償失的練習方法，正是有這種想法，才決然從不同的途徑去了解自己熱愛的武術。

　　在過去的日子裡，筆者透過學習現代運動科學，發現傳統武術有很多現代運動科學的理論，但由於缺乏將兩者進行對比，這令現代人覺得傳統武術是古老的產物。筆者希望盡自己的努力，用所知所學向大家介紹傳統武術是跨越世代的文化產物，是一份前人送給我們的禮物。亦希望我們能將傳統武術承傳下去，將這份禮物送給下世代的人！

現代解剖生理學

　　《莊子》一書中有「庖丁解牛」一則寓言。故事發生在戰國,當時一位庖丁(現代解作廚師)為魏國文惠君宰牛,文惠君見庖丁宰牛時,發出砉砉(形聲字,代表皮肉相離聲音)之聲,如音樂般動聽,手腳配合,動作迅速,有如舞蹈一樣。文惠君看後讚揚該庖丁神乎奇技。庖丁回覆文惠君,他喜好摸索事物的規律,規律就是道,令他可比一般人能得到更進一步的技術。開始宰牛時,就是見到一整隻牛,經過日積月累的宰牛過程,他現在即使不用眼睛,以感覺也能宰牛。

　　當中可以刀的耐用性為廚師的層次作一個準則:一位普通廚師一個月換一把刀,因為他們以刀砍牛的骨頭,刀骨相交,刀鋒很快便變鈍;一位優秀的庖丁一年換一把刀,因為他們用刀割牛的肉,肉比骨較軟,所以他們的刀較耐用;而該位庖丁的刀已用了 19 年,宰殺過千頭牛,而刀鋒就如新的一樣。原因是他宰牛時刀鋒落在牛骨與骨之間的骨膜縫隙中,而這些縫隙很薄,他非常清楚牛的所有骨骼、肌肉、筋膜位置,令到對刀的傷害減少。所以,他的刀用了 19 年仍如新的一樣。此外,他對自己的身體結構亦非常熟悉,所以在宰牛時,庖丁對應牛的動作也是最省時省力的,「手之所觸,肩之所倚,足之所履,膝之所踦」,猶如舞蹈一樣優美,「合於桑林之舞,乃中經首之會」。

　　另外四字成語「肱股之臣」中肱與股就是肱骨與股骨的意思,這成語解作輔助君王的重要大臣。從這成語中也可看到中國自古對大自然及自己身體結構已有一定的認識。

現代人學習傳統武術，很多時從技擊角度出發，但忘了傳統武術中還有一門技藝，就是中醫外科——骨科。中醫骨科歷史悠久，從《黃帝內經》開始到清朝的《醫宗金鑑·正骨心法要旨》，已不斷記載治療身體筋骨的方法。在很多傳統武術的拳譜中，亦會有不同的跌打治療方法或秘方。筆者曾看過一段 80 年代英國 BBC 電台訪問洪拳宗師陳漢宗前輩的紀錄片，片中除了能看到陳前輩的技藝外，亦有介紹陳前輩對病人進行針灸跌打等醫術。在《逝去的武林》一書中，亦提到主人翁李仲軒先生拿一貼膏藥與師叔伯相認一幕。在隨危鳳池老師習太極梅花螳螂拳時，亦見過危老師手抄師公郝斌的拳譜中，有數帖中醫外傷及內傷藥方。由此可見，以往傳統武術前輩們對中醫外科已有一定程度的認識。

不知何時開始，傳統武術有句說話：「未學出拳，先學扎馬；未學功夫，先學跌打。」從這句說話中可看到，練習傳統武術需要對身體有一定程度的認識。但現代很多練習傳統武術的人，並無學習中醫外科，不了解自己的身體結構，只以老師前輩們的教導為參考，並未了解箇中原理。而現代的解剖學正可解決很多習武上的疑難，有助習武者除了更深入了解傳統武術外，亦可對自身有更深的認識。

以下向大家簡介一些人體常用的骨骼、關節與肌肉，希望有助有志人士從中得到幫助。

骨骼、肌肉與關節

我們的身體有 206 塊骨骼，600 多塊肌肉，合共超過 200 個關節。我們能夠活動亦是因為這些骨骼、關節及肌肉的相互作用。危鳳池老師常說師公郝斌在教拳時說：「路歪了！」又或說：「勁口不對！」在孫德龍師伯教導時，亦曾對筆者說過：「勁路不對！」當時筆者問過危老師及孫師伯甚麼是「路歪了」，甚麼是「勁路不對」？危老師回答就說是動作不對，孫師伯則乾脆做一次動作給筆者看，筆者看不明，他再做一次，再看不明，

他則坐回一邊看著筆者，待筆者不停做該動作，直至他覺得做對了，才再深化教該動作或教下一個動作。但筆者常懷疑甚麼是對的動作？甚麼是錯的動作？我們可從哪方面去尋找？直至接觸了解剖生理學，筆者才開始了解到甚麼是對、甚麼是錯。

骨骼

我們的骨骼是支撐保護我們人體的支架，承擔起全身的重量，及與附在骨骼上的肌肉以槓桿原理形成不同的動作。

以下簡單介紹我們身體的骨骼。

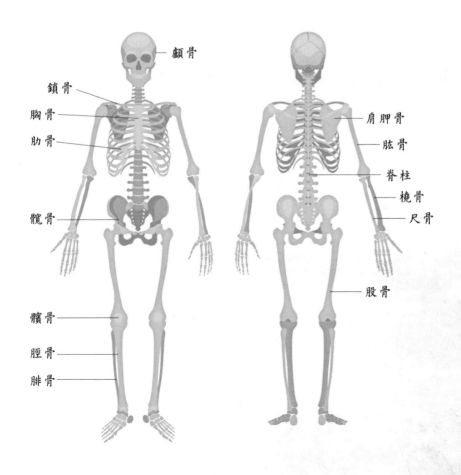

中軸骨（Axial skeleton）

名稱	簡介
顱骨（Skull）	即我們的頭顱，由 29 塊小骨組成。
胸骨（Sternum）	位置胸前正中的扁骨。
肋骨（Rib）	左右各 12 條，12 條肋骨皆連接胸椎，上 10 條前方與胸骨連接，其餘 2 條游離，形成胸廓。
脊柱（Spine）	人體背部的支柱，上接顱骨，下連髖骨。分為頸椎（7塊）、胸椎（12塊）、腰椎（5塊）、骶椎（1塊）與尾椎（1塊）。

上半身四肢骨（Appendicular skeleton）

名稱	簡介
鎖骨（Clavicle）	為 S 形的長骨，左右邊各一，由胸骨連至肩胛骨。
肩胛骨（Scapula）	又稱琵琶骨，形狀三角形的扁平骨，位於背部。
肱骨（Humerus）	又稱上臂骨，近端與肩胛骨相連，遠端與尺骨及橈骨（前臂）相連。
尺骨（Ulna）	前臂 2 根骨頭之一，位於內側，上連肱骨，下接橈骨遠端。
橈骨（Radius）	前臂 2 根骨頭之一，位於外側，上連肱骨，下接腕骨。
腕骨（Carpal Bone）	由 8 塊細骨組成，上連橈骨、尺骨，下接掌骨。
掌骨（Metacarpal）	分為 5 條，上連腕骨，下接指骨。
指骨（Phalanges）	即 5 隻手指的骨塊，共 14 節。

下半身四肢骨（Appendicular skeleton）

名稱	簡介
髖骨（Hip Bone）	左右各一塊不規則骨骼，由髂骨、坐骨及恥骨融合成一塊骨，2 邊髖骨連骶椎及尾椎組成盤骨（或稱骨盆，Pelvis）。
股骨（Femur）	又稱大腿骨，上端連接髖骨的髖臼，下接髕骨及脛骨。
髕骨（Patella）	又稱膝蓋骨，形似三角形，上端與股骨連接。
脛骨（Tibia）	小腿雙骨之一，位於內側。
腓骨（Fibula）	小腿雙骨之一，位於外側。
跗骨（Tarsal Bone）	由 7 塊細骨組成，位於腓骨脛骨下方，蹠骨後方。
蹠骨（Metatarsal Bones）	位於腳掌後方的 5 塊長骨，後方連接跗骨，前接趾骨。
趾骨（Phalanges）	即 5 隻腳趾的骨塊，共 14 節。

關節：

關節是骨與骨之間連結的部位，每個關節也有不同的活動幅度，有些關節是骨與骨之間的結締組織連結，這些關節的活動幅度很少，甚至不可活動。

以下介紹一些我們常用的關節。

肩關節：

肩後伸／前屈　　　肩內收／外展　　　肩水平前屈／後伸　　肩外旋／內旋

肘關節：　　　　　　　　　　　腕關節：

肘屈曲／伸展　　　肘旋後／旋前　　　腕屈曲／伸展　　　橈側偏／尺側偏

腰椎：

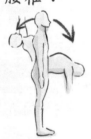

腰椎後伸／前屈　　　腰椎側彎　　　　腰椎旋轉

髖關節：　　　　　　　　　　　　　　　　　膝關節：

髖伸展／屈曲　　　髖外展／內收　　　髖外旋／內旋　　　膝屈曲／伸展

常用的關節

名稱	位置	動作參考值	對應武術動作
肩關節	由肱骨頭與肩胛骨的關節盂構成,是球窩狀關節。它有屈、伸、收、展、旋轉及環轉的功能。	前屈:手臂向前舉起,約135-170度。 後伸:手臂貼著身側向後抬,約40度。 外展:手臂由身側平舉,約90度。 內收:手臂以手伸直觸摸對側的腿部,約20-40度。 水平後伸:手臂由身側平舉,向後伸,約0-10度。 水平前屈:手臂由身側平舉,向前屈,約135度。 內旋:上臂貼身側,前臂提起令肘關節彎成90度,以掌心摸腹部,就是內旋,角度約70-90度。 外旋:與內旋相反方向,約70度。	手臂的屈伸及旋轉動作,招式如直拳、勾拳、崩捶、拋捶、掛捶、扱捶、劈捶、十字分金及輪臂等動作。
肘關節	肱骨與橈骨和尺骨(即上臂與下臂)的關節。	屈曲:彎曲前臂以拇指觸摸肩,約135-150度。 伸展:上臂與前臂伸直,呈一條直線的時候,就是0度。 旋前(內翻):上臂貼緊身側,掌心向內,旋轉前臂令手心向下,約80-90度。 旋後(外翻):和旋前相反,讓手心向上,約75-80度。	前臂屈伸、內外旋動作,招式如直拳、勾拳、收拳、崩捶、捎捶、美人照鏡、攬雀尾、伏手、攤手及轉掌等動作。

		手與前臂抬至肩平，伸直呈一條直線，手掌向下，是腕關節的 0 度。	
腕關節	腕關節是非常複雜的關節，它連接很多骨骼，包括橈骨、尺骨、腕骨、掌骨及指骨。	屈曲（掌屈）：手心的方向下彎手腕，約 50-60 度。 伸展（背伸）：手背的方向上抬手腕就是背伸，約 30-60 度。 外展（橈側偏）：手腕伸直，向大拇指的方向偏手掌，就是橈側偏，約 25-30 度。 內收（尺側偏）：手腕伸直，向小手指的方向偏手掌，就是尺側偏，約 30-40 度。	手掌的上下左右及旋轉動作，招式如握拳、豎掌、推掌、勾摟手、扣手、摟膝拗步、指定中原、虎爪及鶴咀等動作。
腰椎	腰椎有 5 節，脊椎的下半部分，以骶骨和尾骨連接著盤骨由支撐身體的最重要的支柱。	前屈：約 45 度（45 度上的屈曲，如彎腰手貼地下動作，是髖關節的參與） 後伸：約 30 度 左右側屈：約 30 度 左右旋轉：約 30 度	俯身、轉腰、仰身等，招式如直捶、鞭捶、橫捶、劈捶、雲手等需要上半身左右移動的都會用到腰椎。
髖關節	是髖骨與股骨相接形成的關節，位於髖骨的外側面，是球窩狀關節。	屈曲：大腿向前提，約 135 度。 伸展：大腿向後提，約 30 度。 外展：大腿向外側提起，約 45 度。 內收：大腿向內擺，約 30 度。 外旋：大腿向外轉，約 45 度。 內旋：大腿內轉，約 45 度。	大腿的前後左右上下等移動，招式如：正踢腿、側踢腿、外內擺腿、虎尾腿、下勢、各種馬步或樁法、到步行及跑步等都會用到髖關節。
膝關節	是連接股骨與脛骨之間的關節，膝關節前方有一塊三角形骨名髕骨（俗稱菠蘿蓋）。	伸展：即小腿向前伸，約 0 度。 屈曲：即小眼向後屈，約 135 度。 （注意：膝關節只有前伸後屈功能，不能扭轉。）	小腿向前伸或後屈，需要蹲跪動作，招式如彈腿、撐腿、下勢、各種馬步或樁法、到步行及跑步也會用到膝關節。

肌肉

我們身體有 600 多條肌肉，可分為骨骼肌、心肌和平滑肌三種，我們人體的各種運動，其實都是肌肉收縮形成。肌肉系統和骨骼系統關係密切，它們彼此配合，在日常生活和體育活動中產生各種各樣不同的肢體動作。因此，肌肉系統和骨骼系統很多時都被合稱為運動系統或肌肉骨骼系統。

肌肉系統的主要功用包括：

1. 產生活動：由於肌肉收縮，產生不同的動作。
2. 維持身體姿勢：當肌肉保持著一定的張力時，可維持身體的姿勢。
3. 供能和產熱：肌肉內能儲備能源，同時亦會產生熱能，維持正常的體溫。

我們身體上每一塊肌肉也有不同的活動形式，如提起大腿主要是髂腰肌及股四頭肌；但人體的動作是立體的，不是單純的單一角度，當每個動作的形成時，往往會由不同的肌肉去共同形成，所以，我們會稱多塊肌肉一起運動時叫「肌肉群」。而我們可因肌肉收縮移動形成不同動作而將肌肉分為：

作用肌：主要造成關節活動或維持姿勢的肌肉。

拮抗肌：造成跟主作用肌相反的動作，通常拮抗肌並不主動收縮，而是被動的伸長或縮短以產生動作。

協作肌：協同收縮，與主作用肌同時收縮，通常以等長收縮的方式收縮以穩定近端關節，而產生遠端關節活動。

上面講了身體有 600 多塊肌肉，每塊肌肉也有不同的功能，以下介紹常用的幾組肌肉以供大家參考：

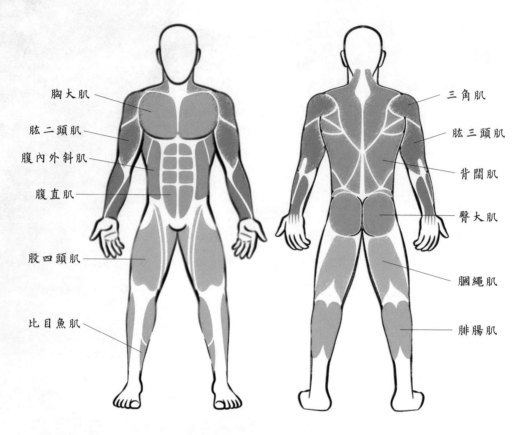

胸大肌

肱二頭肌

腹內外斜肌

腹直肌

股四頭肌

比目魚肌

三角肌

肱三頭肌

背闊肌

臀大肌

膕繩肌

腓腸肌

上身肌肉群

名稱	位置	功能	對應武術動作
三角肌 （Deltoid）	肩部位置，三角肌分前中後三角肌，每組功能也不一樣。 前：鎖骨 > 肱骨 中：肩峰 > 肱骨 後：肩胛棘 > 肱骨	前：肩膊屈曲、內旋及水平內收 中：肩膊外展 後：肩膊伸展、外旋及水平外展	大部分手臂相關的動作，如輪臂、劈捶、劈掌、掛捶、捎捶等。
肱二頭肌 （Biceps brachii）	上臂前方位置，肩關節上緣與肩胛喙突 > 橈骨。	手肘屈曲、前臂內旋	手肘由直到屈的動作，如收拳、伏手、內封及鉤手等。

肱三頭肌 (Triceps brachii)	上臂後方位置，肩胛骨，上半肱骨與下半肱骨 > 肘關節。	手肘伸直	手臂由曲到直的動作，如直捶、下封、三展手、插捶及標指等
胸大肌 (Pectoralis major)	上半身前方位置，鎖骨與胸骨 > 肱骨。	肩膊內收及內旋	大部分向前或內收的動作，如直捶、�捶、圈捶及勾捶等。
腹直肌 (Rectus abdominis)	上半身下方連接下半身位置，盆骨至胸骨。	軀幹屈曲	俯身下彎及鞏固身體。
腹內／外斜肌 (Internal/External Oblique abdominis)	上半身下方左右位置，盆骨 > 肋骨。	軀幹旋轉及軀幹側屈	轉腰的動作，如摔、腰斬及雲手等。
斜方肌 (Trapezius)	上半身後方上方位置，分上中下，由左右 2 邊三角形形成一個斜方四邊型。 上：枕骨乳突 > 鎖骨後位置 中：頸與胸椎 > 肩胛骨 下：胸椎 > 肩胛骨	上：肩胛上舉、頸伸 中：肩胛內收、上旋 下：肩胛下壓、上旋	手部向上推舉的動作，如上格、霸王舉鼎、童子拜觀音、斜飛勢、白鶴亮翅、提手上勢、拋捶等。
背闊肌 (Latissimus dorsi)	上半身後方中間至下方位置，脊柱下部 > 肱骨。	肩膊伸展、肩膊內收及肩膊內旋	大部分的手部攻擊動作，如挒捶、頓肘、穿掌等。
豎直肌群 (Erector spinae)	附於脊柱的不同部分，由骶骨伸延至頸椎。	鞏固脊柱	鞏固全身，保持身體平衡。

下身肌肉群

名稱	位置	功能	武術動作
髂腰肌 （Iliopsoas）	由髂肌（Iliacus）及腰肌（Psoas）2塊肌肉組合而成，連接上半身與下半身之間的前方位置。 腰肌：腰椎 > 股骨 髂肌：髂骨 > 股骨	髖關節屈曲	任何步法的移動及臀部屈曲動作，如提腿、正踢腿、撐腿、膝撞及站樁等。
臀大肌 （Gluteus Maximus）	大腿後上方位置，盆骨 > 股骨	髖關節伸展、外旋及外展	任何步法的移動及臀部伸展動作，如外擺腿、跳起時的預備動作、步法向前時的發力、虎尾腳及站樁等。
股四頭肌 （Quadriceps）	大腿前方，由四條肌肉組成，分別為股直肌，股外側肌，股中間肌及股內側肌。 股直肌：髂骨 > 脛骨 股外側肌：股骨 > 脛骨 股中間肌：股骨 > 脛骨 股內側肌：股骨 > 脛骨	髖關節屈曲與膝關節伸直	任何步法的移動及向前方的腿法，如正踢腿、撩陰腿、膝撞、掃腿、勾腿等。

膕繩肌 （Hamstrings）	又稱後大腿肌群，大腿後方，由四條肌肉組成，分別為長頭、短頭、半腱肌及半膜肌。 長頭：坐骨 > 脛骨 短頭：股骨 > 脛骨 半腱肌：坐骨 > 脛骨 半膜肌：坐骨 > 脛骨	髖關節伸展及膝關節屈曲	任何步法的移動及伸直或伸展腿部時，如跳起時、步法向前、撐腳、虎尾腳等。
腓腸肌 （Gastrocnemius）	股骨 > 足跟	膝蓋屈曲、蹠屈或提踵	跳起時腳跟提起的動作，又或踢腿時腳尖向前的動作，最出名莫如八段錦中的背後七顛百病消，當中的七顛就是提踵。
比目魚肌 （Soleus）	脛骨及腓骨 > 足跟	蹠屈或提踵	

　　一個武術動作的形成不是由單一肌肉去完成，而是同時由幾組肌肉去完成。簡單如一個直捶，套上述的肌肉介紹，作用肌是三頭肌、胸大肌、腹內／外斜肌，拮抗肌是二頭肌與背闊肌，協作肌是三角肌及腹直肌，還不計下半身的動作所牽引的肌肉。雖則一個動作是由一群肌肉去完成，但知道不同肌肉的位置與作用，除有助了解動作的規範，及訓練時針對個別肌肉進行鍛煉外，更重要是在受傷或疲倦時作出適當的保護及伸展。

第二篇
古武今用

傳統武術基本功有甚麼用？

以現代觀念看八段錦

傳統武術的基本體能訓練

練拳不練功，到老一場空

I fear not the man who has practiced 10,000 kicks once, but I fear the man who has practiced one kick 10,000 times.

<div align="right">—— Bruce Lee</div>

我不怕練了 10,000 種腿法的人，我怕的是同一種腿法練了 10,000 次的人。

<div align="right">—— 李小龍</div>

傳統武術基本功有甚麼用？

　　在進行任何運動練習時，依次序我們需要先進行熱身、動態伸展、技術或體能訓練，最後是靜態伸展，這個練習次序是有其目的的。

　　熱身是為了提高我們身體的溫度，令到我們的身體變得暖和，減少運動傷害。當中伸展運動分為動態伸展與靜態伸展，就是透過不同的動作，令到不同的肌肉拉伸與收縮，從而令到肌肉、關節、血管、神經線及內臟得到適當的舒緩，從而增加身體柔軟度、肌肉內的含氧量及血液循環。

　　動態伸展是利用一些動態的動作將每個活動的關節及肌肉進行較大的伸展，有助於提高肌肉溫度、心跳率及靈活度，讓身體進入待命狀態，有助接下來的技術與體能訓練。不過，不要混淆動態式伸展與彈動式伸展。動態式伸展能夠控制該活動的速度及活動範圍，不會超過該關節最大的活動幅度；彈動式伸展則會爆發該肌肉，以達最大的活動幅度，這並不適合大部分人士。

　　進行了一系列的技術與體能訓練後，會令到身體的肌肉膨脹，而造成肌肉縮短，透過靜態伸展的動作，將肌肉儘量伸展，令訓練後縮短的肌肉回復原本長度，有效恢復肌肉彈性、舒緩痠痛、避免運動傷害。如訓練後沒有對肌肉進行靜態伸展，會令運動後縮短的肌肉不能儘快回復，妨礙肌肉的發展及增加運動傷害，不利於將來運動的表現效果。

　　在傳統武術中，有很多稱作武術基本功的動作也是屬於伸展的動作。不過，一些前輩、老師及習武者們皆只視這些動作為基本功，並未視作每次訓練前後的必然練習。筆者希望透過本篇的介紹，令到大家明白這些武術基本功應是每次訓練前後的重要練習。

傳統武術基本功的動態練習（動態伸展）

部位	動作名稱	動作要領	伸展肌肉
肩部練習	轉肩	・站立，雙手貼住身側，肩部以順時針方向轉 ・順逆時針交替練習	三角肌、斜方肌及肩胛提肌
	左右劈捶	・雙腿平行分開，以肩等寬，微曲，雙手握拳，左手前，右手後，以腰轉動，右手向下劈，左手拉後，來回循環	三角肌、背闊肌及腹內外斜肌
	輪臂	・前後腳站立，雙手前後伸直，如車輪般向前轉動 ・前後方交替練習	三角肌、斜方肌、肩胛提肌、菱形肌、背闊肌及胸大肌
	定步衝捶	・雙腳一前一後成弓步，雙手握拳抱腰 ・雙手連續向前出直捶（注意：轉腰時，膝蓋不可搖擺，前後腳要對撐力。）	斜方肌、肩胛提肌、菱形肌、背闊肌及腹內外斜肌
	左右轉腰	・雙腿平行分開，以肩等寬，微曲，雙手向前提起至腹部位置，屈曲，掌心相對，如抱球狀，左右轉動（注意：轉腰時，膝蓋不可搖擺）	腹直肌及腹內外斜肌
腿部練習	正踢腿	・左腳踏前半步，以左腳為支撐腳，右腳腳尖踢向正上方 ・初練習時可至腰高，慢慢練習後可腳尖踢至額頭 ・左右腳交替練習（注意：眼望前方，上身不應擺動，不要彎腰，往上踢時可快，但腳落下時要慢。）	股四頭肌、膕繩肌（後大腿肌群）、腓腸肌、比目魚肌

腿部練習	斜踢腿	・左腳踏前半步，以左腳為支撐腳，右腳腳尖踢向左上方 ・初練習時可至腰高，慢慢練習後可腳尖踢至左肩上方 ・左右腳交替練習（注意：眼望前方，上身不應擺動，不要彎腰，往上踢時可快，但腳落下時要慢）	股四頭肌、膕繩肌（後大腿肌群）、腓腸肌、比目魚肌
	側踢腿	・左腳踏前半步，以左腳為支撐腳，身體往左方轉，右腳由後方從腰側向上踢，腳尖踢向右耳位置 ・初練習時可至腰高，慢慢練習後可腳尖踢至右肩上方 ・左右腳交替練習	大腿內收肌群（即內收長肌、內收短肌、恥骨肌、內收大肌及股薄肌）
	外擺腿（擺蓮腿）	・左腳踏前半步，以左腳為支撐腳，右腳踢向左前方，以畫圓方式，由左至右向外擺 ・初練習時可至腰高，即右腳踢至左腰高，再外擺向右腰落下。慢慢練習後可踢高至左肩上方，橫跨頭頂，再至右肩，然後放下 ・左右腳交替練習	大腿內收肌群（即內收長肌、內收短肌、恥骨肌、內收大肌及股薄肌）
	內擺腿（裡／里合腿）	・左腳踏前半步，以左腳為支撐腳，右腳踢向前方，以畫圓方式，由右至左 ・初練習時可至腰高，即右腳踢至右腰高，再內擺向左腰落下。慢慢練習後可踢高至右肩上方，橫跨頭頂，再至左肩，然後放下 ・左右腳交替練習	臀大肌及外展肌群（即臀中肌及臀小肌）
	直撐腿	・左腳踏前半步，以左腳為支撐腳，右腳屈腳枱起過腰，腳尖與膝蓋向前方，腳掌心向外直撐前方 ・左右腳交替練習	膕繩肌（後大腿肌群）、腓腸肌、比目魚肌

要注意：每個動作由小幅度及慢速度開始，不要過分用力，慢慢才加大幅度及速度，避免肌肉關節扭傷。

　　在現代運動科學理論中，為避免運動傷害出現，練習武術前的熱身運動及練習後的緩和運動是非常重要的。甚麼是緩和運動？就是靜態的伸展運動，它利用靜止動作將關節肌肉作最大的拉伸，從而令到肌肉、關節、血管、神經線及內臟得到適當的伸展，有助增加身體的柔軟度，從而增加血液循環及肌肉內的氧氣，有助避免下次練習時受到傷害。當完成一系列劇烈的運動後，身體的肌肉會產生收縮，而緩和的伸展運動可幫助肌肉重新拉伸，協助肌肉內的氧氣供應，及關節附近的肌梭得到軟化，避免遲發性肌肉痠痛。傳統武術的練習中，很多人會在練習前進行靜態伸展，這值得留意的是，如在運動前過度靜態伸展，由於肌肉未有充分活動而對僵硬的肌肉進行過度伸展，反會拉傷肌肉，而過度伸展的肌肉亦會失去彈性，不利於訓練及比賽時的表現。

傳統武術基本功靜態練習（靜態伸展）

部位	動作名稱	動作要領	伸展肌肉
肩部練習	壓肩	・雙腳站立與一條橫木約一隻手長度距離，手扶橫木，雙腳分開，將上身向下壓	三角肌、斜方肌、肩胛提肌、菱形肌及背闊肌
	拉肩	・左腳在前，右腳在後，右邊身體靠牆，將右手枱起與肩平，右手微曲貼住牆壁，將身體儘量向左轉移；相反亦然	胸大肌及三角肌
腳部練習	正壓腿	・正身面對與腰等高的物件，左腳與地面垂直，不彎曲，腳尖向前 ・將右腳放上該物件上，高約與腰平，右腳掌向上扣緊（此動作有利於鎖緊右腳的肌腱、肌肉、關節，令腳部得到有效的伸展） ・上身挺直，向前方壓下（想像以額頭伸往腳尖方向） ・左右腿交換練習（注意:膝關節要直，但不可超伸）	膕繩肌（後大腿肌群）、腓腸肌、比目魚肌
	側壓腿	・側身面對與腰等高的物件，左腳與地面垂直，不彎曲，腳尖與上身同一方向 ・將右腳側放上該物件上，高約與腰平，右腳掌向上扣緊（此動作有利於鎖緊右腳的肌腱，肌肉，關節，令腳部得到有效的伸展） ・上身挺直，向右方壓下（想像以耳伸往腳尖方向） ・左右腿交換練習（注意:膝關節要直，但不可超伸）	大腿內收肌群（即內收長肌、內收短肌、恥骨肌、內收大肌及股薄肌）

腳部練習	正搬腿	· 左腿伸直，右腿屈膝儘量提起，右手扶膝，左手抓住右腳踝，右手將右腿儘量拉向身上 · 左右腿交換練習（注意：不要塌腰，如站立不穩，可靠牆站立）	臀大肌
	橫劈叉	· 坐在地上，雙腿伸直，腳尖向上，向左右方向分開 · 上身向下壓，儘量以腹部貼地（注意：留意膝關節有否過分受力，如膝關節內側覺痛楚，可在膝關節下方放毛巾墊高）	大腿內收肌群（即內收長肌、內收短肌、恥骨肌、內收大肌及股薄肌）

 # 以現代觀念看八段錦

中國古代人們為了身體健康，發明了導引術（現稱氣功），導引術出現的時間很早，有傳在春秋戰國時代已有人修煉導引術。在 1974 年湖南長沙馬王堆 3 號漢墓出土的帛畫「導引圖」中，有 44 個不同人物做各類導引的動作圖像。每個圖像均是獨立的導引動作，並附有簡單的文字名目，是現今發現的最早最完整的導引術記載。

八段錦是中國氣功之一，相傳早於北宋時已有人在練習，在清朝時開始普及。80 年代初，中國政府把八段錦等中國傳統健身法作為醫學類，在大學中推廣成為「保健體育課」的內容之一。於 2000 年中國國家體育總局已用現代及科學化理論對八段錦進行詮釋。

八段錦中的內容融合了中國傳統理論思想，如經絡、五行八卦等，在早期的導引術中，有很多「熊經鳥伸」的肢體運動和「吐故納新」的有意識呼吸。傳統中醫認為「久臥傷氣」，長時間睡眠、休息或久坐會導致氣血循環不暢、筋骨僵硬，有礙臟腑運作，體內五行不順，以致體弱多病。在練習八段錦時動作舒展大方、有意識的呼吸，有利行氣活血、強壯筋骨。

在現代運動科學中，運動前的熱身及伸展是絕對需要的，熱身有助提高身體溫度，令肌肉關節放鬆，減低運動時受傷風險。大多數人士熱身時，都採用了靜態伸展（Static Stretch），即維持動作不變，將肌肉關節儘量拉伸。但現在眾多研究指出，運動前採取動態伸展（Dynamic Stretching）可避免如靜態伸展時肌肉關節過度拉伸的情況，影響運動效果。而練習八段錦正好如動態伸展一樣，在練習時對身體各部位緩慢進行拉伸，令身體各

部分也能得到適當的伸展，有助減輕肌肉與關節壓力、改善關節活動度、增加血液循環、改善身體姿勢及保持良好心理狀況。

都市人在練習八段錦後，全身得到適當的伸展，令血液循環得到極大的改善，尤其背部與上肢得到適當拉伸，有助腦部的血液提供，可減少腦缺血情況，有助改善眩暈、視覺障礙、頭痛及感覺障礙等症狀。

以下介紹一套簡化的八段錦內容：

雙手托天理三焦

練習動作：

1. 身體放鬆站立，虛領頂勁（頭頂似被物件吊著），平視，舌頂上顎，雙腳分開、微曲、與肩等寬，雙手放在下腹前、掌心向上、雙手手指交疊；

2. 雙手由腹前屈肘提至胸部，雙手向外反、繼續上托雙眼隨掌背往上望，掌心向上高舉過頭頂，全身伸直，如伸懶腰狀；

3. 全身伸直後，維持 5-10 秒，全身慢慢放鬆，雙眼平視，雙手自然畫圓從身邊兩側放下，回復動作 1；

4. 重複數次。

中醫理論：雙手托天時能拉開三焦，即上焦（心、肺）、中焦（脾、胃）及下焦（肝、腎和大小腸）等，有助舒緩上半身的內臟不適。

現代運動科學理論：此動作有利伸展背部肌肉，如豎直肌、背闊肌、斜方肌、大小圓肌等，有效改善大部分都市人的肩、頸椎不適等疾病。

左右開弓似射鵰

練習動作：

1. 雙腿平行分開、比肩略寬、腳尖向前，背部挺直，眼望前方，雙手在身邊兩側；

2. 慢慢蹲成馬步（或半馬步），同時在胸前交差、右手在內左手在外，右手食指伸直、其餘四指微屈、左手握拳；

3. 雙手在胸前慢慢往左右作出拉扯，眼望右手食指，右手以掌根向右邊推至臂直；左手屈肘，以肘向左邊推如拉弓狀；

4. 雙手拉伸後維持約 5-10 秒，全身慢慢放鬆，雙手在左右兩邊伸直、掌心向下畫圈，回復雙手胸前成交差，這次轉成左手在內、右手在外，左手食指伸直、其餘四指微屈、右手握拳；

5. 雙手在胸前慢慢往左右作出拉扯，眼望左手食指，左手以掌根向左邊推至臂直；右手屈肘、以肘向右邊推如拉弓狀；

6. 如此左右反復數次。

中醫理論：此動作能進一步疏通上焦，當左右開弓時，拉開了手太陰肺經及手陽明大腸經，令肺部氣道暢順。

現代運動科學理論：此動作除可加強下肢的力量外，亦有利伸展三角肌及胸大肌，透過胸大肌的擴展，有助改善胸部氣悶，及由於拉開腋窩位置，令肩部的肌肉放鬆，避免壓迫臂神經叢及腋神經，有助改善大部人的都市病，如電腦手、網球肘或高爾夫球肘等疾病。

調理脾胃須單舉

動作練習：

1. 身體放鬆站立，虛領頂勁、平視、舌頂上顎，雙手在身兩側，雙腳分開、微曲、與肩等寬；

2. 左手在左邊身側下壓，右手如抱球在腹前向上托至胸、掌心向外反、繼續上托過頭頂，直至右手在右身側伸直；

3. 右手向上伸直後維持 5-10 秒，全身慢慢放鬆，右手自然在身前放下，直至右手在右身側向下壓，右手放下同時左手在身前向上托至胸、掌心向外反，左手繼續上托過頭頂、直至左手在左身側伸直；

4. 左右反復數次。

 中醫理論：當雙手一上一下對拉時，有利拉開胸腹前「足陽明胃經」及「足太陰脾經」，調理中焦脾胃。

 現代運動科學理論：此動作利用左右邊身的上下對拉力，達致三角肌、胸大肌、背闊肌、腹直肌進行伸展，有助腹腔內的內臟移動，達致按摩內臟的效果。

五勞七傷往後瞧

練習動作：

1. 身體放鬆站立，虛領頂勁、平視、舌頂上顎，雙手在身邊兩側、掌心向前，雙腳分開、微曲、與肩等寬；

2. 肩膊保持不動，頸椎慢慢向右轉，眼睛儘量向右後方望去，維持 5-10 秒；

3. 左右來回數次。

中醫理論：「五勞」指心、肝、脾、肺、腎臟腑勞損；「七傷」指七情怒、喜、憂、思、悲、恐、驚情緒受到過度傷害，在平常生活中的內臟與情緒的不平衡，造成身體氣血失調。大椎穴是十二經絡中的重要穴道，是各陽經中的匯合點，當我們轉動頸椎，眼再往後望時，頸椎會得到更大的轉動，大大刺激了頸部的大椎穴，促進氣血循環。

現代運動科學理論：此動作透過頸椎的轉動可伸展胸鎖乳突肌、斜方肌、斜角肌、肩胛提肌等肌肉。而眼球在左右望時，亦可舒緩眼球附近的肌肉。

搖頭擺尾去心火

練習動作：

1. 身體放鬆站立，虛領頂勁、平視、舌頂上顎；

2. 慢慢蹲成馬步（或半馬步）、雙腳腳尖向尖、膝蓋不可過腳尖，雙手手指相對，屈肘放在膝蓋位置，上半身俯前；

3. 下半身不動，眼望右方、以腰為軸心，右手慢慢用力向左方推、令上半身右邊向下伸展，右手伸直後維持約 5-10 秒，右手放鬆，左手慢慢用力令身體回復至為中正位置；

4. 左右反復數次。

中醫理論：透過脊椎的移動，刺激督脈的穴道；搖頭時，加大脊椎的刺激，從而刺激大椎穴，達到疏經泄熱，去除心火的作用。

現代運動科學理論：此動作除下蹲時，增強下半身的肌力外，亦可固定核心肌群，再利用左右轉身的對拉力伸展上半身，有利斜角肌、豎直肌、菱形肌及背闊肌等肌肉得到伸展。

兩手攀足固腎腰

練習動作：

1. 身體放鬆站立，雙腳分開與肩等寬、腿微曲、平視、舌頂上顎，雙手放在腹前、掌心向上、雙手手指交疊；

2. 雙手在腹前向內反、形成掌心向下，眼望前方，上半身慢慢向下壓，掌心靠向腳背；

3. 壓至不能再下壓時，慢慢伸直回復動作 1

4. 上下俯伸來回數次。

中醫理論：透過下俯身時，刺激腰部的督脈及命門穴，腰陽關等穴位，達到強腰固腎等作用。

現代運動科學理論：彎腰時，有助伸展豎直肌、臀大肌、後大腿肌群、比目魚肌及腓腸肌，保持腰部以下的柔軟性，有助血液循環。

攢拳怒目增氣力

練習動作：

1. 雙腿平行分開，比肩略寬、雙腿屈曲，背部挺直，平視，雙手在身邊兩側；

2. 慢慢蹲成馬步（或半馬步），雙手握拳、拳心向上、貼緊兩則腰旁；

3. 雙目瞪視前方，右拳慢慢用力轉動向身前方推進、右手伸直時形成拳心向下；

4. 慢慢收右拳回腰側；

5. 左右互換來回數次。

中醫理論：武術有內外三合之說，所謂「外練手眼身，內練精氣神」，此說主要解釋身體內外需要練至高度配合；練習時，眼睛要注視目標，不應飄移不定，瞪視時能刺激肝經，令肝血得到提升，從而令肝氣疏泄，握拳則可起到強筋健骨的效用。

現代運動科學理論：下蹲時有助段練下半身肌力，增加血液循環，怒目鍛煉眼部肌肉，攢拳則鍛煉上半身的肌力，尤其用力握拳時有助鍛煉前臂肌力。

背後七顛百病消

練習動作：

1. 雙腳略分、身體放鬆站立，虛領頂勁、平視、舌頂上顎，雙手在身邊兩側；

2. 腳跟儘量提起（踮腳尖／提踵），提起時吸氣、提到能力最高處時，停頓 1-2 秒再慢慢落下，落下時呼氣、直至腳跟與地面微微碰撞（顛足）；

3. 來回 7 次。

中醫理論：透過顛足時刺激足部相關經脈及背部督脈，令全身臟腑經絡血氣暢通。

現代運動科學理論：提踵（現代術語為「蹠屈」）時，小腿肌肉得到鍛煉，有利血液循環，亦有助提高身體的平衡力，而顛足時的骨骼關節受到輕微撞擊，亦有助加強骨骼的強度及關節的承受能力。

注意事項：練習時，自然呼吸，不要閉氣。在顛足時，最好穿著有厚度的運動鞋，因為現代大多是石屎地，地質較硬，與古代的道路不同。如在硬地上顛足，很容易會因反作用力太大，而造成腳骨或脊椎受創，嚴重的更會造成腦震盪等病症。

　　以上只是介紹簡化版的八段錦，以筆者所知，坊間很多老師教授的八段錦招式名稱相同，但動作細節有所不同，是一套較為盛行的氣功。於筆者而言，氣功並不神秘，由古至今也有理論基礎支持，只要找到適當的老師教導，明白箇中的道理，加以持之以恆的練習，習者一定會得到莫大的好處。

傳統武術的基本體能訓練

　　傳統武術有很多的練功器材，在春秋戰國時代已經在軍中舉行「拓關」與「扛鼎」活動。「拓關」與「扛鼎」是古代軍中很盛行的運動項目，「拓關」是舉起城門的木栓；「扛鼎」即是以雙手握鼎兩邊的耳將鼎舉起，兩者如現在的舉重一樣，顯示力量的強大。（鼎的外形兩耳三腳，除了是古代的一種煮食工具外，亦是一種祭器，在現代寺廟中常見上香的香爐就是鼎。）在《史記·卷七·項羽本紀》有言：「籍長八尺餘，力能扛鼎，才氣過人。」意指項羽的力量很強大；在《新唐書·選舉志》亦記載：「又有武舉……翹關、負重、身材之選。翹關[11]，長丈七尺，徑三寸半，凡十舉後，手持關距，出處無過一尺，負重者，負米五斛，行二十步，皆為中第。」從中可看出自古已有負重練習，隨著時代的發展，練習負重的器材推陳出新，古人亦製作出如石鎖、石擔、鐵環及沙袋等器材進行練習。

　　現代的運動科學已計算出，在進行器材練習時不同的重量及次數，會鍛煉出不同的肌肉模式。若進行較大的負重練習時，由於負重較大，關節使用的角度會較少，主要運動肌肉的中段，槓桿力較短，練出的肌肉較為發達；如以較輕的負重練習，由於關節使用度會大些，可運動肌肉的前端及末端，形成槓桿力較長，可練習肌肉的長度；如利用重及長的兵器（如大杆及長槍等），這是一種高級的練法，原因是練習時牽涉的肌肉較多，包括一些深層肌肉，如沒有相對的肌力及筋骨強度去練習，很容易會受傷。而以大杆或長槍練習時，由於器材較重及槓桿力較長，有助加強肌肉的長

11 翹關：古代武舉考試的名稱，參考者手握一支木棍，該木棍長一丈七尺（現代計算約 5 米），直徑三寸半（現代計算約 9 厘米），雙手距離不過一尺，能舉起十次為合格。

度及密度，如這些器材有韌性，在發力後會產生有回彈力，可練習身體的整體性。

在現代運動中，大家常見用啞鈴、桿鈴、壺鈴、棒鈴、重力球及沙袋等器材進行負重訓練，其實在傳統武術中也有相似的訓練，只是所用器材有所不同，如石鎖、石球、銅環、沙袋及兵器等。但古器材及兵器在現代並不容易尋找，即使找到也未必符合重量。但現代運動器材製作商已產生不同形狀及重量以供大眾選擇，價錢相宜，方便購買，我們可利用現代的運動器材取代。以下介紹一些現時市面常見的器材：

壺鈴（**Kettlebell**）——類似傳統武術練習的石鎖，現代壺鈴以鋼或鐵鑄製而成。自 19 世紀開始在西方開始流行，用作訓練及表演項目，我們可選擇合適的壺鈴為石鎖的代替品。

藥球（**Medicine ball**）——又有稱重力球，起源自古波斯，初期是摔角手們以沙石填充布袋以作訓練，後來古希臘有醫生利用沙石填充動物皮幫助病人復健，故名作藥球。藥球與石球形狀相若，也可以此替代。

棒鈴（**Clubbell**）——棒鈴源自印度，是近年新興的運動器材。古時印度摔跤手利用木製的棒鈴練習，加強身體的力量、敏捷度及平衡感。到現代棒鈴已由鐵鑄製，可取代傳統短重兵器的器械練習。

以下簡介一些傳統武術的徒手及與現代運動器材結合的訓練動作：

武術的基本體能訓練動作

動作類型	動作名稱	動作要領	鍛煉肌肉
徒手訓練	掌上壓（又稱伏地挺身，古稱鐵牛耕地）	1. 俯身，面向地下，雙手伸直撐地，背部與腳伸直 2. 雙手屈曲至 90 度或以下 3. 回復動作 1	胸大肌、三頭肌、前三角肌、背闊肌、腹直肌
	垂直跳（古稱跳躍法）	1. 蹲下，雙手放兩身側 2. 雙腳發力向上跳，雙手同時向上提起 3. 落下回復蹲下狀態	臀大肌、股四頭肌、豎直肌群、後大腿肌群、比目魚肌、腓腸肌
	靠牆深蹲（古稱馬步站樁、四平馬、騎馬式）	臀部靠牆，雙腳左右平行分開，腳尖向前，慢慢蹲下，雙腳屈曲成 60-90 度（因應個人能力），膝蓋不過腳尖，雙腳尖與膝蓋同一方向。（如圖 1）	臀大肌、股四頭肌、後大腿肌群
器械訓練	抛捶	1. 雙腳左右平行分開站立，與肩等寬，雙腳慢慢蹲下，屈曲約 60-90 度（因應個人能力），左手放在胸前，右手握著壺鈴在身前（如圖 2） 2. 雙腳站直，同時右手拳背向前方提起至肩平（如圖 3） 3. 回復動作 1 4. 左右交替練習	三角肌、胸大肌、斜方肌、臀大肌、股四頭肌、後大腿肌群
	上勾捶	1. 雙腳左前右後微曲站立，左手放在胸前，右手微曲握著壺鈴，右手放在右腹位置（如圖 4） 2. 右手向上提起至下頜高度（如圖 5） 3. 回復動作 1 4. 左右交替練習	三角肌、胸大肌

器械訓練	直捶	1. 雙腳左前右後微曲站立，左手放在胸前，右手屈曲握著壺鈴，拳面向上，右手放在胸前位置（如圖 6） 2. 左腳口踏前半步，右手握壺鈴伸直（如圖 7） 3. 回復動作 1 4. 左右交替練習	胸大肌、前三角肌、三頭肌
	鞭捶	1. 雙腳左右分開站立，與肩等寬，雙腳微曲，俯身約 60 度，腰部保持挺直，左手放在胸前，右手微曲握著壺鈴在身前（如圖 8） 2. 右手從後方提起（如圖 9） 3. 回復動作 1 4. 左右手交替練習	三角肌
	弓步蹲	1. 右手握著壺鈴，雙腳左前右後分開（約 3 腳掌位置），重心在前腳，前腳腳掌貼地，後腳腳跟離地（如圖 10） 2. 前腳蹲下約 90 度，留意前腳膝蓋不可過腳尖（如圖 11） 3. 右腳伸直，回復動作 1 4. 左右腳交替練習	臀大肌、髂腰肌、股四頭肌、後大腿肌群、大腿內收肌群、腓腸肌及比目魚肌
	跨步轉腰	1. 雙手屈曲約 90 度，手抱著壺鈴或藥球，雙腳站立（如圖 12） 2. 右腳踏前約 3 腳掌位置，腰向右轉（如圖 13） 3. 左腳踏前，腰向左轉（如圖 14） 4. 重複行走	腹直肌、腹內斜肌、腹外斜肌、臀大肌、髂腰肌、四頭肌、後大腿肌群、腓腸肌及比目魚肌

兵器訓練	刺刀	1. 雙腳前後分開（約一腳掌位置），雙腳微曲，右腳在前，左腳在後，右手握棒鈴在腰，左手在胸前（如圖 15） 2. 右腳踏步向前，形成右弓箭步，右手握棒鈴向前刺（如圖 16） 3. 左腳踏步向後退，回復動作 1 4. 左右交替練習	胸大肌、三頭肌、前臂肌群、背闊肌、臀大肌、四頭肌、後大腿肌群、腓腸肌及比目魚肌
	劈刀	1. 雙腳前後分開約一腳掌位置，雙腳微曲，左腳在前，右腳在後，右手握棒鈴枱至頭上，左手在胸前（如圖 17） 2. 左腳踏步向前，形成左弓箭步，右手握棒鈴向左下方劈，至左邊脇下（如圖 18） 3. 右腳踏步向後退，回復動作 1 4. 左右交替練習	胸大肌、背闊肌、斜方肌、三角肌、腹內斜肌、腹外斜肌、臀大肌、股四頭肌、後大腿肌群、腓腸肌及比目魚肌

　　上述只是簡介一些傳統武術的體能訓練方法，其實傳統武術的訓練方法與現代運動方法並無不同，器材亦可以作出替代。每項運動的訓練也有其不同方法，專項鍛煉不同的肌力以作該項運動的發展。傳統武術也是一樣，每派武術也有其獨特之處，訓練上除跟隨古方外，亦可因時制宜，作出適當的改變。

　　以下介紹兩個現代頂級運動員也會練習的徒手動作，這兩個訓練動作既簡單又方便，如加插到每次訓練的最後，又或閒時練習 3-5 分鐘，會有意想不到的良好效果。

平板（Plank）又稱捧式，是一個等長訓練，利用靜態模式鍛煉核心肌群。核心肌群是一個近代運動科學的名稱，意思是身體的核心肌肉群，它包括腹直肌、腹內外斜肌、腰方肌、豎直肌、臀大肌等肌肉組成。核心肌群是近代研究中一項最重要的發現，它是身體的力量來源，上身與下身的傳遞橋樑，保持身體發力及移動能力。

動作要領：

1. 俯身、雙手前臂及雙腳尖與地下接觸做支點，撐起身體

2. 雙手上臂垂直，肘與肩成垂直線（如圖 19）；

3. 腹部和臀部微微用力收緊

波比跳（Burpees）是一個複合性鍛煉，同時練習胸大肌、腹直肌、腹內外斜肌、腰方肌、豎直肌、臀大肌、四頭肌、後大腿肌群、腓腸肌及比目魚肌。連續練習，更可鍛煉心肺功能，是一個既簡單又方便的練習。

動作要領：

1. 雙腳站立（如圖 20）

2. 蹲下，雙手掌貼地，雙腳往後跳，身體如棒式（如圖 21）

3. 做一次伏地挺身（如圖 22）

4. 雙腳往前跳，如深蹲（如圖 23）

5. 跳起，雙手向上舉（如圖 24）

6. 回復雙腳站立，雙手垂在身側

靠牆深蹲

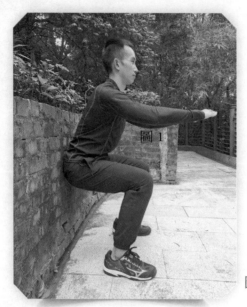

動作示範：李綽穎

圖 1

圖 1

拋捶

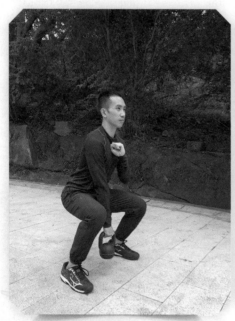

圖 2

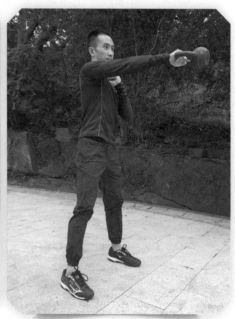

圖 3

上勾捶

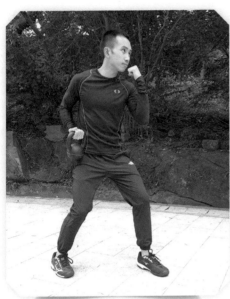

圖 4

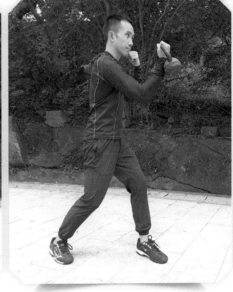

圖 5

直捶

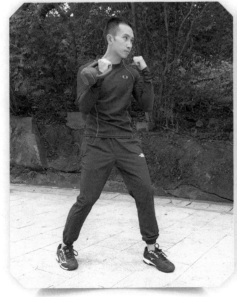

圖 6

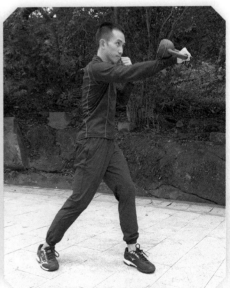

圖 7

鞭捶

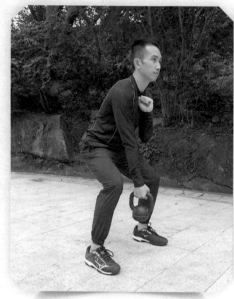
圖 8

圖 9

弓步蹲

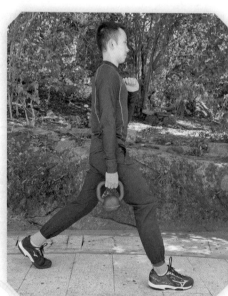
圖 10

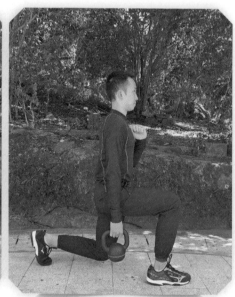
圖 11

跨步轉腰

圖 12

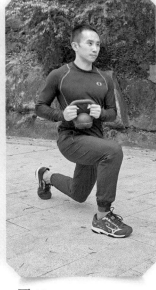

圖 13

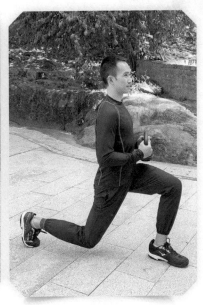

圖 14

刺刀

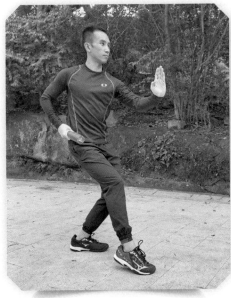

圖 15

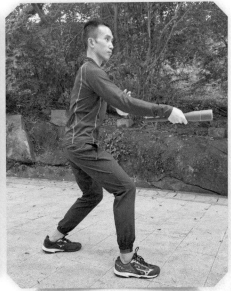

圖 16

劈刀

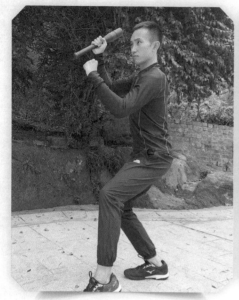

圖 17

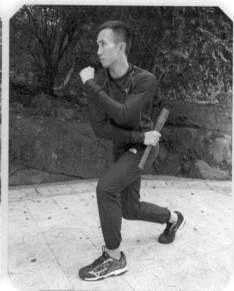

圖 18

平板

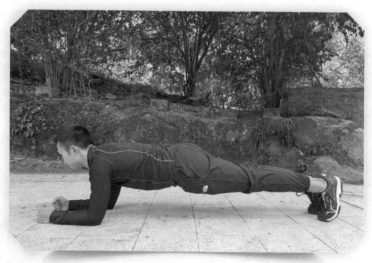

圖 19

波比跳

圖 20

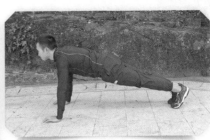

圖 21

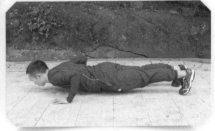

圖 22

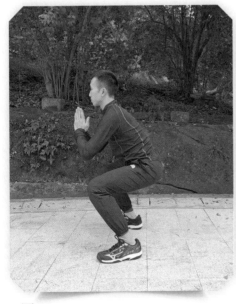

圖 23

圖 24

練拳不練功，到老一場空

　　《神鵰俠侶》這部經典小說想必大家也耳熟能詳，當中男主角楊過在女主角小龍女失蹤後，意外得到玄鐵重劍，在東海苦練七年，終成為絕頂高手。為甚麼呢？這就是功力訓練。玄鐵重劍長三尺、重六十四斤，書中記載：「重劍無鋒，大巧不工。」亦即功力夠深的話，其他都只是花招，從中可見功力的重要。常聽很多人說「練拳不練功，到老一場空」這句老話，那這句說話是甚麼意思？而甚麼是拳？甚麼是功呢？亦有人戲稱練拳不練功的人為「花架子」，為甚麼說是「花架子」呢？

　　先說功，有人會說是氣功，有人說是功力，不一而足。「功」這個字不單只用在武術上，在很多不同領域中也會用到「功」這個字，如形容歌手唱歌技巧好，我們會稱他「唱功好」；大戲中的大佬倌，我們會稱他「好功架」；一些文章寫得好的人，我們會稱他們「文學功底好」等等。我們泛指一些花時間、用心去修煉技術造詣的皆稱為「功」。我們再看看甚麼是「力」，傳統武術重視功力，有「一力降十會」、「一膽二力三功夫」的說法，即是花時間下苦功去鍛煉力量（不管是外功或內功）。其中力也分拙力與整力。甚麼是拙力？就是把自身某一組肌肉練成很大的力量，如一位健身人士挺舉 200 磅，但在實際用途時未能靈活運用，或只以單關節運用該力量，也可稱為拙力。整力就是全身整體力量的協調，如簡單一個直捶，力量由腳開始到腰、再到肩至肘到拳頭擊出，這一系列的力量傳遞就是整力，又稱整勁。如以現代女子排球運動員為例，在體型上，她們不算特別發達，但她們的扣殺球時球速可超過每小時 100 公里，這也是整勁的一種表現。

傳統武術的功法有很多種，如氣功、排打功、靠臂功、鐵指功等等，如洪拳的練功方法有穿鐵環、拋沙袋、練石鎖、石擔功等，白眉拳有滾鐵柱方法鍛煉手部的勁力，八卦掌托著石球訓練，又或六合螳螂拳有抓鐵球，以及各派螳螂拳中有以指掌插豆等練功方法，以上都是一些專練身體部位的練功方法。另外，還有單招的練法，即連續練習同一動作，又或再加上兩三個動作的連環訓練，令到身體達到高度的統一性，這些都是功力的訓練。在明代戚繼光著的《紀效新書・比較武藝賞罰篇》中有記載：「凡平時各兵須學趨跑，一氣跑得一里，不氣喘才好。如古人足囊以沙，漸漸加之，臨敵去沙，自然輕便。是練足之力。凡平時習戰，人必重甲，荷以重物，勉強加之，庶臨戰身輕，進退自速。是謂練身之力。」當很多人誤以為負重練習是現代的訓練產物時，明朝的《紀效新書》中已記載了負重練跑及練習力量的方法。

　　至於「拳」這個字，句中的「拳」泛指現代的套路，以前人稱「盤架子」。其實筆者反而喜歡「盤架子」這個名稱，「盤架子」這個名詞意指藉著不同的動作，把身體組合，從而了解身體的運行結構，令到身體達致高度統一。每個門派也有其代表的套路，如形意拳有十二形、五行連環拳，洪拳有工字伏虎拳、虎鶴雙形拳、鐵線拳，詠春拳有小念頭、沉橋、標指，北方螳螂拳有崩補（崩步）、梅花路、摘要拳等等。隨著時間過去，有些派別累積越來越多套路，而不知在哪時開始，很多人均以套路的多寡來決定武術層次的高低。當然每套套路都是前人心血，但我們自問每天的練拳時間有多少？假設每天練拳 2 小時，當中要花多少時去練習功力？花多少時間去練習套路？花多少時間去練習技擊？這三種不同的訓練方法都需要付出極高的體力與心力。引用《莊子・養生主》一段：「吾生也有涯，而知也無涯，以有涯隨無涯，殆已。」如果我們以有限的時間去追尋過多的套路，這是否本末倒置？

相傳當年形意拳大師尚雲祥隨老師李存義練形意拳，李存義只教了他一個崩拳後便離開。十多年後，李存義再見尚雲祥，便說他自己撿了個寶。原因是他認為尚雲祥練得很純。為何很純？據說自李存義教了尚雲祥崩拳後，十多年的時間中，尚雲祥每天就是日夜練習崩拳，從不間斷，這就是「練功」。

　　據師伯李德玉一篇刊載於 2006 年《精武》雜誌的文章中，記載師公郝斌解釋何為功夫：「郝先生教拳講究勁路，強調單操，說練功夫其實很簡單，就是千百次單調而又枯燥的反復練習，沒有更多竅門和捷徑。」從這段說話中正顯示出甚麼是「練功」。練功並不神秘，就是反復練習，不管是內功或外功，也講求千錘百煉。一日有一日之功，身體隨著不斷重複的訓練及糾正，除能增加肌肉的力量外，亦令到身體達到最佳的平衡。

　　文中亦寫到：「當年郝家拳坊是煙台八大拳坊之一，常年主持拳坊的四叔郝恆信，兼善猴拳，就經常穿一雙十多斤的鞋練功，人稱四彪子。拳坊有很多練功古法，比如練『鴛鴦腳』，是並排吊起兩個棉球，只踢一個，另一個不許動才行，踢起的那個要直著向上彈起，不能向後飛出，這樣勁路才是對的。示範時，郝先生踢的是樹葉，一腳過去只踢中一葉，別的樹葉果然不動。再有練『臥幫』，講究的是放送之勁，方法是把兩個大杆子平行架起來，上面吊著幾百斤的牛皮口袋，一個『幫手』過去，袋子滑出越遠越好，袋子要是在近處晃蕩，那便是勁路錯了。對練則是地面鋪上谷草，一人引手，一人施技，稱為『餵手』，由慢到快，後期則是『搶手』，就是冷不防打你，你得立刻反應過來，還得技法正確，功夫才算小成。」在上述文字中亦可看到，傳統武術練習除了套路外，亦有負重（穿重鞋）、沙包（牛皮袋）及對練（餵手、搶手），在短短的文字中，已可看到傳統武術是有全面的訓練。以負重訓練增加肌力，以沙包訓練肌肉的發力，以對練訓練身體的結構及反應。

香港電台節目《大學問》，一次訪問香港兩位世界頂級運動員：單車運動員李慧詩小姐及西洋拳擊運動員曹星如先生，片尾主持人問兩位最喜歡的訓練是甚麼？最不喜歡的訓練又是甚麼？兩位同時回答最喜歡是練習技巧，而最不喜歡的是體能訓練，原因是體能訓練太過枯燥及辛苦。最後曹星如先生補充一句說話：「如沒有足夠的體能訓練，是不能展現技巧的。」

　　傳統武術亦是如此，沒有足夠的功力訓練，是不可能展現出武術上的技巧的。

第三篇
從武術看中國傳統文化
與現代文化的融合

概述中國傳統武術的歷史演變

傳統武術中的中國文化思想

傳統文化與現代文化的融合

修身

文化是指人類群體生活之綜合全體，此必有一段相
當時期之「縣延性」與「持續性」。因此文化不是
一平面的，而是一立體的，即在一空間性的地域的
集體人生上面，必加進一時間性的歷史發展與演進。

　　　　　　　—— 國學大師錢穆《中華文化十二講》

概述中國傳統武術的歷史演變

　　很多人認為傳統武術是古舊的東西，更認為它是恆久不變，趕不上時代的進化。這是大部分人對傳統武術的誤解，原因是他們不了解傳統武術的歷史及經歷了甚麼變化，從而失卻傳統武術的文化內涵。其實我們可從朝代文化、軍事、商業活動及地方活動去看傳統武術的歷史及變化。

　　傳統武術早期源於軍事練習，自夏、商、周、春秋戰國開始，軍事活動頻繁，為了加強軍力，發展出一系列的軍事體育，如射擊、騎術、舞藝、技擊、角力（又稱角牴、摔跤、相撲等）等不同競技。到秦漢時，角力更是軍隊中的必然訓練項目，是軍隊大典中的重要演練項目之一；另外一些零碎的軍事訓練項目亦流入民間，向著表演與技擊的方向發展，在原有的軍事訓練項目上豐富了文化與表演的內容，發展出一種名為「百戲」的民間藝術，當中包括角牴戲及雜技等表演項目。在五代十國至唐朝期間所行的「府兵制」，據《新唐書・兵志》中記載：「初，府兵之置，居無事時耕於野，其番上者，宿衛京師而已。若四方有事，則命將以出，事解輒罷，兵散於府，將歸於朝。故士不失業，而將帥無握兵之重，所以防微漸，絕禍亂之萌也。」簡單就是「平時為民，戰時為兵」的兵民合一的方法，這時開始有序的將更多正規的軍事訓練方法流向民間。至宋元明清朝的各民族間的戰爭，不同氏族的南北的遷徙，亦間接造成相互間的文化衝擊與融合。尤其明朝時大量兵書著作普及於世，如大將戚繼光將自己一生領兵心得著《紀效新書》，書中由士兵選拔、訓練、陣法、律令、兵法多方面進行記錄，是中國最重要的兵書之一。書中的〈拳經捷要篇〉記載的三十二勢對中國武術影響尤甚。

另外自古中國商業活動頻繁，商人中最出名的當然是戰國時代《呂氏春秋》的作者呂不韋，「奇貨可居」正是形容呂不韋當商人時，結識仍在趙國當人質的嬴異人（後來的秦莊襄王），後來在秦國被封侯拜相。營商的活動悠久歷史，在大部分的商業活動中，造就了武術的演變與繁榮。商業活動從來都是低買高賣，鄉鎮、南北之間往來交易，古代交通不發達，由牙夫掮客從山區運送貨物到鄉鎮，南北之間相隔千百里，除崎嶇不平的道路或茫茫的大海外，群山或海上的荒蕪，亦出現很多野獸及山賊或海盜，道路極不太平。牙夫掮客等少一些自衛能力也可能導致人才兩失。由開始時的小規模商業運送活動，到開始聯群結隊的往來貿易，鏢局這個行業就應運而生。鏢局主要負責將客人寄送的貨物到固定目的地，如現代的運輸行業一樣，運費視乎貨物本身的數量、大小或價值而定，能負責運鏢的人都要有一定的技擊能力，以確保貨物在運送期間的安全。由於鏢局的出現，同時造就了大量的以武技為生的鏢師，這盛行於明清兩代。

　　到晚清至民國初期，鏢局開始式微，另一種催生武術發展的模式出現，就是武館與團練。在有文字記載的歷史中，最早期的武館也在清朝時期出現。有些武館是專以教授武術為主，如迷蹤拳霍元甲的精武體育會、形意拳李存義在天津辦的中華武士會、蔡李佛祖師陳享在廣東新會京梅開辦的洪聖武館、太極梅花螳螂拳祖師郝宏（字蓮茹）在山東煙台開辦的郝家拳坊等等。另有一些武館是醫武合一的，如最出名的洪拳宗師黃飛鴻的寶芝林既是醫館，亦有在館內授徒；詠春拳的梁贊宗師亦在佛山開辦醫館贊生堂，閒時授徒。在近代香港，亦有很多不同門派的前輩以這種醫武合一的模式運作。

　　團練可理解為民兵，是一個氏族或一個組織聘請武師進行集體練拳，用以保衛地方的安全。團練二字歷史悠久，可追溯至周朝的保甲制：「今之團練鄉兵，其遺意也」。至晚清時內亂四起，軍隊腐敗，如白蓮教、太平天國等內亂摧毀中國各地，當時著名大臣曾國藩提出團練，即鼓勵有武

藝之士在各地鄉鎮間教授鄉民，以保衛自己家園。當時各門派前輩們，摒棄門派之見均響應此目的，以救鄉民，相傳洪拳宗師黃飛鴻亦是廣東團練教頭之一。除團練外，一些工廠和商會亦有聘請武師教授工人武藝，而穿鄉過省表演的戲班也有聘請武師以保護戲班安全。如詠春拳梁贊的師父梁二娣曾在紅船[12]工作，以及六合螳螂拳單香陵就曾在名伶梅蘭芳的戲班中工作。亦有以氏族為主的武術，其中南方的客家拳最著名，客家拳有很多派別，它們派別多以姓氏為名稱，如朱家教、周家教、李家教、劉家教、岳家教、流民教、牛家教等。

以下簡介一些武術門派的資料。

南方門派

洪拳——被譽為南拳之首，歷史中記載由明末清初從南少林至善禪師開始一直傳承至今，約有 300 多年歷史，著名人物有洪熙官、陸阿采、黃麒英、黃飛鴻、林世榮、莫桂蘭、陳漢宗等等。洪拳的來歷相傳有二：一是洪拳原是南少林拳種，後由洪熙官發揚光大，故以洪拳為名；另一是洪拳當初是一個反清復明的秘密組織，故以明太祖朱元璋的年號「洪武」為紀念，故稱洪拳。不論哪種說法，洪拳早期在南方一直傳承不廣，最廣為人知的也是廣東十虎的黃麒英及其子黃飛鴻。黃飛鴻更是洪拳劃時代者，他曾隨廣東十虎之一鐵橋三弟子林福成學鐵線拳及蘇燦學醉拳，豐富洪拳的體系。鐵線拳更被稱為洪拳三寶之一。

> **套路：** 工字伏虎拳、虎鶴雙形拳、鐵線拳、五形拳、十形拳、蝴蝶掌、劈掛單刀、五郎八卦棍等。
>
> **手法：** 穿、沉、分、架、摸、推、尋、磨、掛、撞、鎖、劈。

12 紅船：是粵劇戲班走台使用的船隻，有說最初戲班中人使用紫洞艇作為運輸工具，為了凸顯形象在船身繪上圖案，將船頭塗成紅色，故稱為紅船。

步法：步法穩固，練習時重心較低，有四平馬、子午馬、伏虎馬、麒麟馬、吊馬、敗馬、二字鉗羊馬、丁字馬等。

拳法特色：洪拳氣勢剛猛、剛勁有力、步穩勢烈、硬橋硬馬、以氣催力、以聲運勁。

詠春拳——是南方著名拳種之一，源流也有不同說法：有說南少林五枚師太為創始人，有說是南少林至善禪師為創始人。早期活躍於佛山一帶，民國初期佛山有阮奇山、姚才及葉問被稱為「詠春三雄」。現代派系有阮奇山詠春、姚系詠春、葉系詠春、古勞詠春及刨花蓮詠春等。著名人物有：黃華寶、梁二娣、陳華順（找錢華）、張保、阮濟雲、阮奇山、姚才、葉問等等。葉問到達香港後，授徒甚廣，經各徒弟傳人多年在外傳播，現在是世界上最多人學的中國武術門派之一。

套路：小念頭、尋橋、標指、八斬刀、六點半棍等。

手法：攤、膀、伏、耕、拍、攔、穿、帶、圈、拋、批等。

腿法：正穿腿、正釘腿、正踩腿、側踩腿、側釘腿等。

拳法特色：注重中線理論，朝面追形、來留去送、甩手直衝，有利埋身搏擊。

蔡李佛——由清朝新會人陳亨所創，陳幼時曾隨族叔習洪拳，後學蔡家拳與李家腳，最後因緣際會習得南少林的佛家掌，陳將蔡家拳、李家拳及佛家掌相融合，創出一種新的拳種，為紀念三位師傅，故名蔡李佛。蔡李佛是現今南方拳術中最著名的拳種之一。

套路：五輪馬、五輪搥、小梅花拳、小十字拳、十字扣打拳、工字拳伏虎拳、虎鶴雙形、龍形八卦掌、羅漢伏虎拳等。

手法：穿、盆、掛、掃、插、拋、扱、鞭、爪、劈等。

腿法：釘腿、撩腿、踢腿、掃腿、截腿、撐腿、蹬腿等。

拳法特色：偏身偏馬，步穩架大，動作舒展，肩鬆腰活。

東江龍形拳——創始人為林耀桂，林自少隨父親林慶元習武學醫，後在羅浮山華首台寺主持大玉禪師門下深造，藝成後將所學融會貫通，創立東江龍形拳。著名人物林耀桂，曾在軍閥南天王陳濟堂旗下及多個軍中部門擔任武術教官。

套路：三通過橋、龍形碎橋、龍形摩橋、梅花七路等。

手法：黐手、摩手、化手、攔手、劈手等。

腿法：鈎、彈、蹬、撞、劏。

拳法特色：拳勢快速剛猛，勁力節節貫串，腰鬆馬小，輕靈穩固，有
　　　　　時配合發聲，以聲助勁。

白眉拳——創始人為張禮泉，張年輕時曾學流氓教、李家教及林家教，後在黃埔軍校擔任武術教官。抗日期間，曾擔任東江遊擊支隊的教練，後在廣州光孝寺，拜入竺法雲禪師門下，自稱是為白眉拳的第四代傳人。張先後曾跟隨三個師父，將平生所學融會貫通，保留原有之招式，改良了身、手、腰、馬及發勁的方法。著名人物張禮泉，被人譽為「東江之虎」。

套路：直步標指拳、九步推、十八摩橋、十字扣打及猛虎出林等。

手法：鞭、割、挽、撞、彈、索、盤、衝。

腿法：腿不過襠。

拳法特色：修煉直勁、沉索勁、升勁為重心所在，馬步採用不丁不八，
　　　　　以步法和發關節勁為主，腰背吻合，身似輪行。

北方門派

太極拳——太極拳有說是武當張三豐所創，但在陳鑫的《陳氏太極拳圖》（1933 年創版）說中寫到，陳氏太極拳創於明朝洪武七年，陳氏祖先原是以一些陰陽理論結合動作，教授同村子弟以消化飲食之法。及後一直發展至陳長興傳楊露禪，由楊露禪帶至北京將太極拳發揚光大。當時大多是達官貴人隨楊露禪習太極拳，楊發現陳式的技法複雜高深，非一般人能學，將原有拳式加以改動，後稱為楊式太極拳。發展至今，太極拳除陳式及楊式外，已有很多不同派別的太極拳流傳，如吳式太極拳、趙堡太極拳、武式太極拳、孫式太極拳等等。

> 套路：各派皆以創始人姓氏或地區區別，如陳式太極拳、楊式太極拳、吳式太極拳、趙堡太極拳、武式太極拳、孫式太極拳等。
>
> 手法：掤、履、擠、按等。
>
> 腿法：蹬腳、分腳、拍腳、踹腳、震腳、擺蓮腳等。
>
> 拳法特色：練習時全身以鬆、慢、圓帶領全身，形斷意不斷，全身上下貫串發力。

形意拳——其創拳歷史有兩種說法：一為由達摩祖師所創，創始人為達摩祖師；二為岳飛，相傳清朝姬際可得岳飛祕笈一本，學懂六合大槍，奈何大槍不能隨身攜帶，故化槍為拳，創出形意拳。形意拳流行河南、山西、河北等地區，不同地區也有不同名稱，如行拳、心意拳、心意六合拳、形意拳等。著名人物：戴龍邦，李洛能、車毅齋、劉奇蘭、郭雲深、李存義、孫祿堂、尚雲祥等，最出名莫如郭雲深的半步崩拳打天下。

> 套路：五行拳、十二形、五行連環拳、雜式捶等。
>
> 手法：劈、崩、鑽、炮、橫等。

步法：進步、退步、跟步、撤步、墊步、擺步、扣步等。

拳法特色：動作嚴密緊湊，講求「出手如鋼銼，落手如鉤竿」，「兩肘不離肋，兩手不離心」。發拳時，撐裏鑽翻，與身法、步法緊密相合。

八極拳——有傳與明朝戚繼光著所著《紀效新書》中的「巴子棍槍」有關，亦有傳是明末一法號「癩」的遊士傳吳鐘，吳鐘是第一代的傳人，起始流傳於滄州一帶。到清末時眾多著名拳師出現，如李書文、李大忠等，之後李書文傳人霍殿閣，更成為清朝末代皇帝溥儀的武術老師及侍衛，到民初時更被中央國術館列為必修武術之一。其後李書文徒弟劉雲樵移居台灣，廣傳八極拳，更令八極拳成為台灣最多人練習的武術之一。練習八極拳的著名人物眾多，除上述人士外，如民初著名武術家王子平、李端東、馬英圖等也有修煉。

套路：金剛八式、八極小架、六大開、八大招、六合大槍等。

手法：頂、抱、單、提、纏等。

步形：彈、搓、掃、挂、崩、踢、截、蹬等。

拳法特色：動作乾脆，爆發力強，講求頭、肩、肘、手、尾、胯、膝、足八個部位的應用。

華拳——著名武術家蔡龍雲先生曾撰文介紹：練華拳的人尊奉唐開元年間的技擊家蔡茂為創始人。當時有技術未有套路，亦未有華拳一名，其後到宋朝，後人繼承祖先之術，被選為相撲手參加摔跤比賽。當時，那些摔跤手之間，出現了一種「喬相撲」和「打套子」的運動，或單舞或假打，均都成套有譜。後人閒時把自家祖傳的技擊術按照「喬相撲」、「打套子」的規矩與方法編成套路。後把自己編造的套路稱之為華拳。到明朝時，蔡氏後人蔡挽之，在民間體育、舞蹈、造型、樂律、藝術和中醫學的影響下，

進行充實和整理。後來，蔡挽之把中國古代哲理與中醫學精、氣、神「三華貫一」的理論寫成了《華拳秘譜》。近代著名人物有蔡龍雲。

套路：一至十二路華拳及器械。

手法：推、穿、撩、摟、托、架、拍、挑、栽、沖、抓、鎖、挫等。

腿法：鈎、踢、拐、跨、蹬、彈、端等。

拳法特色：勢正招圓、氣脈連綿、心動形隨、形體工整、筋骨道勁、
　　　　　多長拳而兼短拳、結構緊密、拳勢舒展。

通臂拳——又有稱通背拳，有記載文字最早的是明末黃百家著的《王征南先生傳》寫出：「通臂，長拳也……」不知是否就是通臂拳。至於以通臂拳一名為門派的，最早是清道光年間河北的祁信，起始時以單操散手為主，有三十六手，七十二散傳。到後來，習者眾多，後人也加入不同門派技術豐富原來系統，再演化出祁氏通臂、白猿通臂、五行通臂、洪洞通臂等。其傳人張策曾在北平中央國術館任教，及任中央國術館第二屆國術考試的副總裁判長。著名人物有：祁信、王占春、張策、修劍痴等。

套路：通背連環套手、通背六路、白猿棍、白猿單刀等。

手法：摔、拍、穿、劈、鑽等。

腿法：撩、點、撞、迎、蹬、踢、箭彈、鏟截、側端等。

拳法特色：雙臂如猿猴一樣，立掄成圓，甩膀抖腕、雙臂摔劈，放長
　　　　　擊遠，練習時雙臂不時拍打身體，發出聲響，同時練習抗打。

北方螳螂拳——螳螂拳有南北之分，南方螳螂有朱家螳螂、周家螳螂、竹林寺螳螂等；北方螳螂拳也有很多派別，如太極螳螂、七星螳螂、六合螳螂、竹溪太極螳螂、鴛鴦螳螂、通臂螳螂、太極梅花螳螂等。北方螳螂拳是一種劃時代的拳種，各派都尊稱王朗為祖師，但在套路、打法及理論

上，有相同也不盡相同，筆者相信這與創始人王朗有關。相傳王朗是山東即墨人，自幼好武，曾習多派拳術，因多次輸給師兄，其後巧合下觀看到螳螂的動作，將螳螂的形與意加入所學中，並以此贏了師兄，創立螳螂拳。在福居禪師的《少林衣砵真傳》中記載：「太祖長拳起首，韓通的通背為母……至王朗螳螂總敵」內含十八種家法。螳螂拳是否真有十八家技法不敢斷言，但筆者相信王朗祖師一定是曾學多派拳術，到最後予以總結。在中國傳統武術中，沒有一派拳術如螳螂拳般，由如此多派武術所組成，又再發展出不同體系的派別，螳螂拳就如一塊海綿，可以由後人不停吸納不同的武術或心得，再予以發展。大致上可分為三個體系：梁學香體系、王榮生體系及魏德林體系。梁學香體系細分為：梅花螳螂、太極螳螂、竹溪太極螳螂、鮑光英梅花螳螂、太極梅花螳螂等等，著名人物：梁學香、姜化龍、郝宏、李崑山、王玉山、崔壽山、鮑光英、郝恆祿、趙竹溪、霍耀池、郝斌等；王榮生體系即七星螳螂拳，著名人物：王榮生，范旭東、林景山、羅光玉等；魏德林體系即六合螳螂，著名人物：林世春、丁子成、張詳三、單香陵及劉雲樵等。

> 套路：每派套路不盡相同，但基本上一致的有崩補（步）、梅花路、
> 　　　摘要拳等（六合螳螂除外）。

> 手法：抅、摟、採、掛、崩、圈、劈、挑、提、拿、封、閉等。

> 腿法：鈎腿、鴛鴦腿、斧刃腿、撩陰腿、反尖腿、穿心腿等。

> 拳法特色：勁隨身走，手到步隨，手法密集，回手不空，上打下踢，
> 　　　　　令對方防不勝防。

據國內考證所得，中國現存三百多個武術門派，筆者未能一一記錄。上述所列的門派資料，均以筆者所看所知進行簡略描述，望大眾對中國武術門派多一些基本知識。那些著名人物，大多為該派別的創始人或曾出任公職或公開比賽，筆者只以所知的進行記錄。每個門派由創派至今，最少

也歷時上百年，習者成千上萬，一些在各地或門派內知名人士，筆者見識不廣，未有記錄，望各派前輩後人見諒。但從上述所列的朝代歷史與門派歷史均可看出，傳統武術從來都是隨時代進行轉變，不是一成不變的。如黃飛鴻學鐵線拳、醉拳；蔡李佛、東江龍形派、白眉拳等習多派拳法合成；楊露禪為方便太極拳傳播，以自己心得更改拳架；形意拳為方便於社會行走化槍為拳；北方螳螂拳祖師王朗為勝利而從大自然昆蟲中學習。凡此種種，都證明中國傳統武術有豐富的內涵，如江河滋潤土地般，在不同時代滋養著中國文化。

傳統武術中的中國文化思想

　　傳統武術理論中影響最深的莫如「太極」一詞。「太極」一詞不是道家的專用詞，它出自《周易·繫詞》：「太極生兩儀，兩儀生四象，四象生八卦。」其中的兩儀可簡單釋為陰陽，陰陽二字是一體兩面，是一個相對性的詞語。《易經》是儒家五經之一，不只是道家典籍。據記載孔子作《十翼》[13]，《繫詞》正是《十翼》其中一篇。《史記》記載孔子曾學於老子，所以儒家當中也有部分的道家思想。晉朝學者葛洪亦指出：「道者儒之本也，儒者道之末也。」經過二千多年的演變，儒道的內在理論很多已相互參考融在一起。在武術中很多不同理論已由儒道混合而成，除儒道外，傳統武術亦有大量兵法的理論運用，如指上打下、欲前先後、聲東擊西、虛實相應等等理論。傳統文化對應武術的劃分，筆者簡分為儒家對應武德，道家對應理論，兵法對應運用。

儒家思想

　　香港大學的校徽標誌「明德格物」，此句出於儒家四書中的《大學》。此四字分為兩個部分，「明德」及「格物」。「明德」就是要明白人生光明的品德，並將它推廣出去；而「格物」在於致知，就是要理解世間的萬事萬物，透過窮世間之理，從而以德行行走世間。「明德格物」原文是：「大學之道，在明明德，在親民，在止於至善。知止而後有定，定而後能靜，靜而後能安，安而後能慮，慮而後能得。物有本末，事有終始，知所先後，則近道矣。古之欲明明德於天下者，先治其國；欲治其國者，先齊其家；

13　《十翼》分為十篇：卦辭、爻辭、繫辭、文言、說卦、彖辭、象辭、序卦、雜卦。當中亦有學者認為《十翼》由文王作卦辭，周公作爻辭，孔子作繫辭、文言及說卦，其它為後人所作。

欲齊其家者，先修其身；欲修其身者，先正其心；欲正其心者，先誠其意；欲誠其意者，先致其知，致知在格物。物格而後知至，知至而後意誠，意誠而後心正，心正而後身修，身修而後家齊，家齊而後國治，國治而後天下平。自天子以至於庶人，壹是皆以修身爲本。」文中的「德」非單純現代人所指的有禮貌、孝順等行為，是一切有利於社會的行為，當中涉及政治、倫理及心理。文中在「明德」中有分六個層次：知止、定、靜、安、慮、得，就是要透過這六個層次明白到做人的態度。而老子所述的《道德經》中，道是形而上之的解說，「德」則是道的顯體、原理；及戰國時代陰陽家代表鄒衍的「五德終始學說」中的「德」代表金木水火土五行元素。

從以下《孔子家語》一篇中可看到孔子是如何實踐「格物」的理念。

孔子學琴之道
孔子學琴於師襄子。
襄子曰：「吾雖以擊磬爲官，然能於琴，今子於琴已習，可以益矣。」
孔子曰：「丘未得其數也。」
有間，曰：「已習其數，可以益矣。」
孔子曰：「丘未得其志也。」
有間，曰：「已習其志，可以益矣。」
孔子曰：「丘未得其爲人也。

——出自《孔子家語・辨樂解第三十五》

文中敘述孔子跟襄子（當時魯國的一位樂師）學琴，學了一首樂曲後，襄子對孔子說已學會了該首樂曲，可以再學一些新的樂曲，孔子回覆不急於學新曲，他還未學懂該樂曲的技巧；其後，孔子已能彈出該曲的技巧，襄子再對孔子說他已學懂該曲的技巧了，可以學新的樂曲，孔子回覆他還未懂該樂曲的表達意思，所以再拒絕學新的樂曲；再過一些日子，襄子再對孔子說，他已彈出該曲的意境了，可學新的樂曲，孔子再度拒絕，並回覆他還未知道該樂曲在歌頌誰。

儒家文化對一事一物均要求有深刻的了解，就如一個現在的博士生一樣。《中庸》：「有弗（不）學，學之弗能弗措（放棄、擱置）也；有弗問，問之弗知弗措也；有弗思，思之弗得弗措也；有弗辨，辨之弗明弗措也；有弗行，行之弗篤弗措也。人一能之，己百之；人十能之，己千之。果能此道矣，雖愚必明，雖柔必強。」這段說話解釋出學問的步驟：學、問、辨、思、明、行，這是傳統儒家的學習程序。在我們學一門學問時，應先「學」，遇問題時則「問」，發現未能清楚的問題，則進行「辨」證，從而「思」考，在經過辨證與思考後，如認為自己已「明」白箇中道理，則在現實中實「行」。上述六個步驟在學習時，均要盡自己所能，不能隨便放棄。只要自己未明未能實踐時，別人學一次便明白，自己就學一百次。別人學十次便明白，自己就學一千次。如真能循此模式求道，雖然天資愚鈍，最終亦能學懂該門學問，即使個性柔弱、遇事則退，亦可透過此學習模式令自己堅強剛毅起來。

很多人一聽到儒家文化便認為古舊無用，與現時時代脫軌，常以君臣之論來詮釋儒家文化，如常聽人言：「忠臣不事二君，貞女不更二夫」，認為這是儒家迂腐的想法。實則這兩句說話記載於漢朝修編的《戰國策·齊策》中齊人王蠋所說。原文故事是戰國時燕國攻陷齊國後，以高官厚祿邀請齊國名士王蠋為臣，王蠋拒絕燕王邀請，並自縊而亡。

看看孔子的歷程便知儒家是否只有忠君的愚忠思想：孔子最早在魯國出仕，後與魯定公思想分歧，便帶同弟子周遊列國，先後到衛、曹、鄭、楚等國家傳播儒家思想，而孔子的弟子亦有在不同的國家出仕。從上述可看出，孔子是忠於自己的思想，而非忠於單一的君主或國家（當時的諸侯）。孔子為甚麼要向不同的國家推薦他的思想呢？因為孔子認為他的思想有利於社會，從而令當時的紛亂社會轉趨和平，令人民不再受到戰亂所帶來之苦。儒家中的五倫：父子有親、君臣有義、夫婦有別、長幼有序、朋友有信，被稱作五達道。五倫就是教育以親、義、別、序、信在社會上生存。家人之間有親情，君臣之間有忠義，夫婦之間崗位有別，兄弟之間

有排序，朋友之間講信任。看似很古老的說話，但在現代社會中亦是不能缺少的關係。父母子女間親情的重要不用細說，是歷來不變的關係。君臣可解釋像現代的公司上級下屬關係，不要以為君臣就是「君要臣死，臣不能不死」這種想法，那些是暴君，歷史上已有很多君臣之間相知相交的記載，如唐太宗在諫臣魏徵死後，痛哭失去一位敢言的大臣。一間有前景的公司，上級與下屬的關係一定是和睦共處，大家都從公司利益出發，相互接納大家的意見。所以，不只君臣之間行義，在現代的工作中，上級下屬也應行義。古代中國大多是體力勞動的工作，體力上男性先天佔有優勢，所以，有所謂男主外、女主內，男女之別只是家庭崗位之分別，又或可說是功能上的分別，而非地位上有分別。古時父親稱「家嚴」，母親稱「家慈」，在現代的家庭教育中，也教導父母教育小孩時應有不同的角色，由於很多母親也是在家照顧小孩，父親出外工作，母親相對地對小孩的時間較長，如母親對小孩過分嚴厲，會令小孩受到過分抑壓，心理上有不良的影響；而在心理上，大部分女性也較細心及有愛心，所以，古稱「家慈」；但小孩如受到過分的放縱溺愛，亦有可能造成性格驕縱，這時父親的嚴厲正可糾正小孩的行為，所以，古稱「家嚴」。至於兄弟間有序與朋友之間講信則是古今中外不變的價值。在學習傳統武術中，正可學到儒家的人倫關係。

除人倫外，儒家文化亦會因時而變。如孟子在《梁惠王上》篇勸導梁惠王時說道：「不違農時，穀不可勝食也；數罟不入洿池，魚鱉不可勝食也；斧斤以時入山林，材木不可勝用也。穀與魚鱉不可勝食，材木不可勝用，是使民養生喪死無憾也。」意指：不誤耕作，不以細密的漁網捕漁，依時入山砍伐樹木、穀物、漁獲、木材就可取之不盡。當食物與木材能取之不盡，人民就能安居樂業了。這種想法與現代的環保概念一樣，亦是現代重要的持續發展的理念，如現代的休漁期。由於當時春秋戰國年代，征戰頻繁，人民民不聊生，當時孔子及其後人只是因時制宜，舉一些現實的例子及方案，希望說服各國君主群臣，平息戰爭，令人民能過回平常的生活。其實，做人處事才是儒家的核心理念。再如上述孟子在《梁惠王上》上段

文字的下一段是：「養生喪死無憾，王道之始也。五畝之宅，樹之以桑，五十者可以衣帛矣；雞豚狗彘之畜，無失其時，七十者可以食肉矣；百畝之田，勿奪其時，數口之家可以無飢矣；謹庠序之教，申之以孝悌之義，頒白者不負戴於道路矣。七十者衣帛食肉，黎民不飢不寒，然而不王者，未之有也。」文中大意是人民能安居樂業，是王道之主要目標。當年老之人能穿得暖、吃得飽、住得安穩，教導人民孝悌的道理，人民了解了孝悌的道理，年老之人亦能安享晚年，這就是「明德」。

武術中的儒家思想

傳統武術除了技擊之外，有道是：「未學拳，先學德」中的德就是「武德」。「武德」一詞最早可見於春秋時期左丘明所著的《左傳·宣公十二年》：「武有七德：禁暴、戢兵、保大、功定、安民、和眾、豐財。」簡單就是不以暴欺人、平息戰爭、維護社會安定、保障人民生活安定繁榮、令社會達到和諧。在歷代各門各派中也有不同的規條限制，以養門人弟子的德行。如清代萇乃周著的《萇氏武技書》中所言：「學拳以德為先，恭敬謙遜，不與人爭，方為正人君子。學拳宜做正大之究，不可恃藝為非，以致損行敗德，辱身喪命。」在清末為人所熟悉的精武體育會的宗旨，以「愛國、修身、正義、助人」為精武精神。1928年成立的中央國術館館訓：「術德並重，文武兼修，強種救國，禦侮圖存」，其他各門各派的規條也大致是：不得隨便與人較技，不可以技欺人，同門之間不可因私械鬥，戒驕奢淫逸，扶危濟貧，不可狂酒壞德等等。這些規條最主要就是保護社會間的和諧。《史記·遊俠列傳》記載：「儒以文亂法，俠以武犯禁」如果社會上，有些人自恃有個人之長，比別人優勝，搗亂道德規範，只會令社會越來越亂，影響社會的發展。這對照《左傳》的武有七德，便可明白如沒有德行，學了武術只會搗亂社會，與「武」的存在價值相違背。儒家不是單論君臣之道，它是教導人們如何有利在社會上立足。大眾正可通過練習傳統武術學習儒家的仁、義、禮、智、信等德行。

道家思想

人法地，地法天，天法道，道法自然。

——《道德經》

道家可謂是中國最古老的思想，筆者認為與儒家最大思想分別是道家是以大自然的定律去處理自己的人生，儒家則以人與人之間的關係去處理自己的人生《孟子・盡心》有言：「仁也者，人也，合而言之，道也。」在南懷瑾先生的《大學微言》一書中，解釋「道」有五種內涵：第一，道者，逕路也，亦即道路；第二，解釋為一個原理、法則；第三，是形而上哲學的代號，引述《易經・系傳》所說「形而下者謂之器，形而上學者謂之道。」；第四，是講話的意思；第五，自漢、魏之後，變成某一學術宗派的最高主旨或是主義的代號和標誌，如道教，又或佛教所說的「道在尋常日用間」。另外在南懷瑾先生的《禪宗與道家》一書中提到：「道家學術思想的內容，也就是中國文化的原始宗教思想、哲學思想、科學理論，與科學技術的總匯，籠絡貫穿中國文化上下古今的大成。」在書中亦有寫到：「關於道家的學術思想，清代名士紀曉嵐先生評定它是『綜羅百代，廣博精微』。」

世間萬物自有其存在的道理，現在筆者所說的「道」是指大自然的法則定律。我們的生存要效法於天地，與天地相互交應，人的道路處於大自然之間。如四季運行在不同層面上也有不同的發展。自古中國人就依四時氣候進行春耕、夏耘、秋收、冬藏等生活模式[14]；中醫根據天干地支[15]的紀

14 春耕：由於春天雨水小而密，農民會翻田，播種，插秧等耕作；夏耘：播種插秧後，農作生長後，為令農作能有效的生長，要進行除草，施肥等工作；秋收：農作成熟後，進行收成；冬藏：冬天天氣寒冷，要曬乾農作，免得潮濕發霉，浪費食物。

15 天干地支：中國傳統記錄年月日時的方法。天干為：甲、乙、丙、丁、戊、己、庚、辛、壬、癸。地支為：子、丑、寅、卯、辰、巳、午、未、辛、酉、戌、亥。

錄，創立「五運六氣」[16]學說；以及因血液在不同時辰運行，而創出「子午流注」[17]學說；又如不同季節對食物的要求：春升、夏浮、秋降、冬沉的四時飲食[18]；武術中也有夏練三伏，冬練三九之說。以上各種理論也是前人從大自然中整合出來，就如現代人探索宇宙一樣，也是不斷觀察再進行整理。

很多人將道家與道教混為一談，其實兩者是有所區分的。道家主張以道為本，自然無為。《道德經》寫到：「有物混成，先天地生。寂兮寥兮，獨立而不改，周行而不殆，可以為天下母。吾不知其名，字之曰道。」老子提出的「道」是宇宙的本源，是世間一切運行的本源。後人莊子主張「天地與並生，萬物與我為一」的哲學思想。道家只是學說，並沒有神祇及宗教儀式。

道教的創始人，相傳是東漢末年的張道陵，融合春秋戰國時期的方仙道、道家及陰陽家的思想，形成中國本土的宗教。當中方仙道是一群在春秋戰國時從事方術及方技等人士所創，統稱方士。他們曉得天文、醫學、占卜、相術等技能；陰陽家代表人物是戰國時期的鄒衍，是當時齊國著名學府稷下學宮的學者，強調陰陽及五行學說。道教奉老子為太上老君及崇拜不同神祇，當中有很多不同的神仙故事，道教目標追求長生不死、修道成仙、濟世救人，與儒家及佛教合稱三教。

16 五運六氣：五運是記錄一年五季的運行規律，分別為春溫屬木、夏熱屬火、長夏溼屬土、秋涼屬金、冬寒屬水。六氣則為風、熱、火、濕、燥、寒。五運六氣是中醫記錄氣候變化與人體疾病關係的理論。

17 子午流注：《靈樞》記載：「歲有十二月，日有十二辰，子午為經，卯酉為緯。」中醫認為一天十二時辰，對應身體的十二經絡，每個時辰，其所屬經絡及臟腑之血氣會特別旺盛。中醫會因時、地、人、病因，以針灸調整病人的氣血，以達到治病的效果。

18 春升、夏浮、秋降、冬沉：春天封藏在地面以下的陽氣升騰出於地面；夏季陽氣逐漸旺盛浮於地面之上；到秋天陽氣開始下沉，冬天陽氣封藏於地下。到隔來年春天封藏的陽氣又開始升發，如此形成一個循環。

武術中的道家思想

儒道當中不論陰陽又或五行學說，當中也包含《易經》的內容，曾有人言《易經》就是中國文化的源頭，《四庫全書總目提要》：「《易》道廣大，無所不包，旁及天文、地理、樂律、兵法、韻學、算術，以逮方外之爐火，皆可援《易》以為說。」

道家經典中莫過於《道德經》、《莊子》及《列子》等書籍，當中陰陽理論是傳統武術中最常用的名稱。如《道德經》：「萬物負陰抱陽，沖氣以為和。」《莊子》：「陰陽，氣之大者也」陰與陽是不能分開的元素。除了陰陽理論外，亦有兩儀、三才、四象、五行、六合、八卦等術語與武術理論相融合，以下試闡釋之。

兩儀：我們認識的兩儀大多是陰陽一說，在武術上吸收了有關陰陽的說法，如陳鑫著的《陳式太極拳圖說》中寫道：「純陰無陽是軟手，純陽無陰是硬手，一陰九陽根頭棍，二陰八陽是散手，三陰七陽猶覺硬，四陰六陽顯好手，惟有五陰並五陽，陰陽無偏稱妙手，妙手一著一太極，空空迹化歸烏有。」當中的陰陽可簡釋為以剛柔比例劃分習武者的程度。洪拳十二橋手：「剛柔迫直分定寸提流運濟並」，首兩個就是剛柔；太極梅花螳螂拳六字訣：「剛柔陰陽虛實」。兩儀不只是陰陽二字的解釋，它是一個對立面的詞語。陽氣上升，陰氣下降，陽是太陽，陰是月亮；上是陽，下是陰，陽有積極的意思，陰是休養，如我們日出而作，日入而息。所以，剛是陽，柔是陰，實是陽，虛是陰。在解剖學中，當我們身體運動時，肌肉也有作用肌與拮抗肌之分，也可視作陰陽的理論。

三才：《易·說卦》：「是以立天之道，曰陰曰陽；立地之道，曰柔曰剛；立人之道，曰仁曰義，兼三才而兩之，故『易』六畫而成卦。」所以三才是指天地人，天在上，地在下，人在中間，為人處世及練武之人就是要如何達致陰陽剛柔平衡。

四象：分為少陰、少陽、老陽（太陽）、老陰（太陰），世上萬事萬物有始有終，如太陽月亮一樣，由上升至降落。少陰與少陽指事物的初始狀態，就如日月上升之初；達到最高點之後，開始慢慢降落，像事物事件經過一定的發展後，開始產生變化，就是老陽與老陰。另外，古時中國有四神獸之說，分別為東青龍、南朱雀、西白虎、北玄武，延伸至四象亦指東南西北四個方位。在很多拳論中也有以四神獸之名代表方位的代詞及招式名稱，招式名稱如洪拳中有「白虎獻掌」、「龍藏虎躍」，太極拳中有「退步跨虎」、「青龍出水」，形意拳十二形中有「龍形」、「虎形」、「鼉形」，太極梅花螳螂拳中也有「鳳凰三點頭」、「絪龍肘」等等。

五行：古時中國人根據大自然現象將其形象化，把世間事物歸納在五行之內。《尚書・洪範》：「五行，一曰水，二曰火，三曰木，四曰金，五曰土。水曰潤下，火曰炎上，木曰曲直，金曰從革，土爰稼穡。」「水曰潤下」是指水有滋潤向下的特性，「火曰炎上」是指火有溫熱向上的特性，「木曰曲直」是指木有生長屈伸的特性，「金曰從革」是指金有變革肅殺的特性，「土爰稼穡」是指土有生化受納的特性。在中醫理倫也有依五行特性產生的理論，如水對應腎，火對應心，木對應肝，金對應肺，土對應脾。在武術中如形意拳、洪拳等都有引用五行理論或名稱。另外戰國時代鄒衍的「五德終始學說」及漢代董仲舒認為：「木代表仁，火代表禮，土代表信，金代表義，水代表智。」仁、禮、信、義、智正是武德的要求。

六合：有不同說法，一種是從方向解說：即東南西北四方再加上下，是為六合，亦即全方位；另一種從武術上解說，是外三合與內三合，就是「外練手眼身，內練精氣神」，另有說法外三合為：手與足合，肘與膝合，肩與胯合；內三合是心與意合，意與氣合，氣與力合。練武就是要做到內外三合合一，是為六合。

八卦：八卦始於前人觀察大自然的景象所得，分別為「乾、坤、坎、離、震、巽、艮、兌」對應於以八卦為卜卦的卦名，而每個卦名也有不同解釋：

乾為天、坤為地、坎為水、離為火、震為雷、巽為風、艮為山、兌為澤。在身體上八卦可分為不同部位：乾為頭、坤為腹、震為足、艮為手、離為目、坎為耳、兌為口、巽為股。另外八卦也代表不同的方位，八卦圖有分先天八卦與後天八卦，先天八卦方位如下：

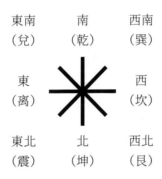

|||||
|---|---|---|
| 東南
（兌） | 南
（乾） | 西南
（巽） |
| 東
（离） | | 西
（坎） |
| 東北
（震） | 北
（坤） | 西北
（艮） |

後天八卦方位則根據《易經‧說卦傳》中記載：「萬物出乎震，震，東方也。齊乎巽，巽東南也，齊也者，言萬物之絜齊也。離也者，明也，萬物皆相見，南方之卦也。聖人南面而聽天下，嚮明而治，蓋取諸此也。坤也者，地也，萬物皆致養焉，故曰致役乎坤。兌，正秋也，萬物之所說也。故曰說：言乎兌。戰乎乾，乾，西北之卦也。言陰陽相薄也。坎者，水也，正北方之卦也，勞卦也，萬物之所歸也，故曰勞乎坎。艮，東北之卦也，萬物之所成，終而所成始也，故曰成言乎艮。」

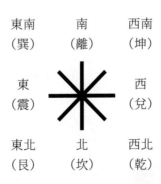

|||||
|---|---|---|
| 東南
（巽） | 南
（離） | 西南
（坤） |
| 東
（震） | | 西
（兌） |
| 東北
（艮） | 北
（坎） | 西北
（乾） |

另外八不只是八個方位的意思，如八卦掌講求步法的移動，有「百練不如一走」之說，不只是練習八個方位或步法，是要練習時不停移動；又如太極梅花螳螂拳中的母拳「八肘」，不是只練八個肘法，是以八這個數字去簡化全方位的意思，「肘」字從肉字部，「寸」是古時最短的量度單位，從名字看就是要透過練習這套套路，達致全身整體如何在最短最快的情況下發力。這才是該套路的真正意思。

氣功與傳統武術

傳統武術諺語：「外練手眼身，內練精氣神。」相對道家學說，氣功對傳統武術反而有更大的影響。主要是各門各派均有內功修煉的功法。古時中國的氣功有分吐吶、行氣、布氣、導引等不同的練習方法。《莊子》記載：「吹噓呼吸，吐故吶新，熊經鳥伸，為壽而已矣」；《呂氏春秋》亦記載：「筋骨瑟縮不達，故作舞以宣導之」；而《黃帝內經‧素問》亦寫到：「提挈天地，把握陰陽，呼吸精氣，獨立守神，肌肉若一」；到三國時代名醫華陀模仿動物動作，創出「五禽戲」；宋朝時的「八段錦」，以及相傳由少林達摩祖師所傳的「易筋經」及「洗髓經」。除了以上這些功法在很多門派有所流傳外，如洪拳有「鐵線拳」，北方螳螂拳有「三回九轉功」、「十八羅漢功」等，又或很多門派練拳架時要求以意行拳，也屬於氣功的練習方法。

孫子兵法與傳統武術

《孫子兵法》是一本曠世巨著，亦是全世界最多翻譯本的中文書籍之一。《孫子兵法》不只用於國事戰爭之上，現代甚至有人運用其理論在商業上。相傳《孫子兵法》由春秋末期的吳人孫武所著，是中國最早期及至今仍然流傳的兵書，被奉為中國兵家的經典。傳統武術中吸納了很多《孫子兵法》中的理論及戰術方法。《孫子兵法》分十三篇，分別為：〈始計〉、

〈作戰〉、〈謀攻〉、〈軍形〉、〈兵勢〉、〈虛實〉、〈軍事〉、〈九變〉、〈行軍〉、〈地形〉、〈九地〉、〈火攻〉及〈用間〉。以下以〈始計〉篇闡述與武術理論的關係。

〈始計〉是書中第一篇，該篇寫出如要打勝仗，先要計算五件事：一道、二天、三地、四將、五法。

一道：這裡的道可解作道理，我們打仗前先要有理據，如戰爭中保衛國家，令國民上下一心，才能有勝望。現代很多人以為傳統武術反對搏擊，認為現代的搏擊比賽，由於規例所限，對傳統武術造成不公；又或比賽中所帶的護具，限制了傳統武術的技法，故抗拒搏擊比賽。但細看各門各派的歷史中，也記載前輩們與別派進行善意的交流，增進技藝。但如沒有站得住腳的理據，不會隨便與人搏擊，如沒有修養隨意撩人較技，只會造成俠以武犯禁這個弊病。

二天：天指天氣，行軍打仗要因應天氣進行變化，武術中也有夏練三伏，冬練三九之說，就是因應天氣變化進行不同的練習方法。

三地：因應地勢的不同，對軍隊陣勢進行調整。武術中有南北之分，技術上主要是因應地域不同，而有不同的變化。如北方較多長橋大馬，步法移動及腿法技擊較多；南方則黏橋短打，馬步講求入地三分，這都是因居住環境有所不同而形成。在飲食中有南米北面之稱，南方氣溫潮濕，土地相對較黏稠，適合種植稻米；北方則天氣較為乾燥，土地乾旱，適合種植小麥。從居住的土地中形成南北武術之別，故南方門派中多短橋硬馬的打法，而北方門派中則多靈活多變的步法及腿法。

四將：一隊軍隊能打勝仗，除了天時地利外，將軍的靈活調配，士兵的氣勢，兵器的精良及後方的支援缺一不可，這就是人和。一個門派能傳承數百年，不只門派技術優秀，還需要有不同的人才支撐門派的發展，有的傳人技擊強，在外打名聲；有的傳人思想活潑，將門派大眾化；有的傳

人學術文化較好，，為拳論寫心得，與時並進；有的傳人心思細密、組織力強，輔助門派發展。每個盛傳數百年的門派裡，以上那些人才也缺一不可。

五法：則指方法，不單只在練習上，在教學上、在處世上，亦應有適當的方法。舉個現代運動的例子：一位網球世界冠軍，他不一定是好的教練，而他的教練也不一定得到過世界冠軍。而處世上則尤為重要，如只以自己眼光看待他人，這只是井底之蛙、心胸狹窄之徒。傳統武術的門派中，如洪拳、太極拳、八卦掌、形意拳、白眉拳、蔡李佛及螳螂拳等，每位前輩也是與其他門派不斷交流改進，才有所成就。

知己知彼，百戰不殆

現代人認為中國傳統武術的套路太多，是花架子，對實戰沒有多大的作用。如有這樣的想法，是他們不了解中國傳統武術門派的發展。在〈謀攻〉篇中寫到：「知己知彼，百戰不殆；不知彼而知己，一勝一負；不知己不知彼，每戰必殆。」

在各武術門派的歷史中，大都記載各派前輩也常與別人切磋、交流技術，以提高技巧，故此每派也流傳不同的功力與套路練習。套路由簡至繁，是為了令身體能全方位活動關節與肌肉，達到有效的運用。另一方面，由於前輩們與人較技之後，吸收了別人的長處，為自己及門派制定不同的練習方法及招式。在練習過程中，由「不知彼不知己」的境界，進階到「不知彼而知己」的境界。當然，這是功力與套路的練習，是中國傳統武術的第一階段。

進入第二階段時，就要與師兄弟及其他門派的拳友們進行切磋。切磋不等同現代的搏擊比賽，「切磋」二字出自《詩經》：「有斐君子，如切如磋，如琢如磨。」是讚美人的德行修養。後在東漢《論衡》中有言：「骨

日切，象曰磋，玉曰琢，石曰磨；切磋琢磨，乃成寶器。人之學問知能成就，猶骨象玉石切磋琢磨也。」切磋琢磨是製作不同製品的用語，處理骨製品的用刀切，處理象牙製品的用鑢（銅製工具）磋，處理玉製品的用槌（捶）琢，處理石製品的用沙石磨。意思就是人的學問就如製作不同器具一樣，利用工具不停對自身進行修煉，才能學有所成。如諺語：「玉不琢，不成器，人不學，不知理。」透過與不同師兄弟及拳友們切磋後，由「不知彼而知己」的境界，進階到「知己知彼」的境界，這時可說是中國傳統武術的第二層階段。

至於第三境界就是「百戰不殆」，有很多人誤傳原句是「知己知彼，百戰百勝」，又或理解「百戰百勝」等同「百戰不殆」，這是錯誤的解釋。「百戰百勝」是代表不會輸，原句出自《管子》：「是故以眾擊寡，以治擊亂，以富擊貧，以能擊不能，以教卒練士擊驅眾白徒，故十戰十勝，百戰百勝。」至於「百戰不殆」是指出戰前做足準備，才可達到在對戰時不產生危險的情況。對戰方法可進可退，可正可偏，也以求保存為最終目的。如殺敵一千，自損八百，這算不上是「百戰不殆」。古今社會中，有很多人好高騖遠，就是不清楚自己的位置及能力，不懂尋求解決的辦法，也不懂尋找有能力的人教導，引起很多不必要的紛爭，就如有病不找醫生治病，反而相信不知出自何處的偏方一樣。在《紀效新書·拳經捷要篇》記載：「今結之以勢，註之以訣，以啟後學，既得藝，必試敵，切不可以勝負為愧為奇，當思何以勝之，何以敗之，勉而久試。」就如習武過程一樣，透過不斷的練習、切磋琢磨，了解自己的層次。在追求上，遇不懂時也能分辨應該跟隨哪位師父／老師／拳友／師兄弟學習，不斷切磋琢磨，不以勝負為恥，才能學有所成。到這階段時便可到達儒家的「從心所欲而不逾矩」的境界。

傳統文化與現代文化的融合

　　有中國人認為西方人對中國文化認識很薄弱，而西方文代與中國文化的發展背道而馳，相互不能對照；又有人認為中國文化有數千年歷史，與西方文化的文化發展相比，實在進步不少。在筆者的觀察下，筆者認為只是大家的人民、社會、環境、信仰不同因素對文化有不同角度的發展，大家對文化的追求是一樣的。當我們彼此參考大家的文化、智慧、科技等的不同發展，可能會有更加意想不到的好處。

一個有太極圖案的家徽

　　1937 年丹麥物理學諾貝爾獎得主尼爾斯·玻爾（Niels H.D.Bohr）到訪中國，在參觀中國期間，他見到了中國的古代圖案——太極圖，他對此圖案大感興趣，他發現這種陰陽相生相克的思想，在西方是一種革命性的思想方式，但在中國卻是一種自然的思想模式。並根據此圖案思考出他對物理學的理論，提出了「互補性原理」，他認為太極圖案中包含了陰陽相對的互補性內涵。1947 年，他被丹麥政府封為勳爵，他需要有一個家徽，他便把當年對他有很大啟發的太極圖加在家徽上（見右圖 [19]）。

尼爾斯·玻爾的家徽

19 圖片源自製作者 GJo, CC BY-SA 3.0（https://creativecommons.org/licenses/by-sa/3.0），通过维基共享资源，本書作者未有對原圖內容做出變更，只將原圖顏色轉為黑白。圖片來源頁面：https://commons.wikimedia.org/wiki/File:Coat_of_Arms_of_Niels_Bohr.svg

中國第一位諾貝爾生理學或醫學獎女得主

2015 年發生了一件令中國人民振奮的大事，就是畢生致力研究青蒿素的中國科學家屠呦呦女士獲得諾貝爾生理學或醫學獎。屠呦呦女士生於 1930 年，於 1951 年入讀北京大學醫院，1969 年屠呦呦女士受國務院總理周恩來任命為北京中藥研究所 523 項目組的組長，負責對傳統中醫藥文獻和配方的搜尋與整理。當時屠女士以及她團隊以對抗瘧疾為目標，查閱大量的古代醫學典籍，及走訪民間搜查中醫與藥方。經過大量篩選後，從青蒿（一種植物）中提取青蒿素製作抗瘧疾藥。經過多番研究，屠女士與團體在晉代葛洪的《肘後備急方》中得到提取方法，以現代科學技術成功提取出青蒿素。期後團隊以青蒿素為基礎製成複方藥物，被世界衛生組織列入為基本藥品目錄，成為標準治療瘧疾的方案，青蒿素的治療挽救了數百萬名瘧疾病患者的生命。

中西文化的融合

很多人認為古今中外的文化是相互抵觸的，他們認為傳統文化不應被遺忘，現在的理論是西方式的、切割式的，與祖宗的東西不符。如很多人認為中西搏擊理論或現代運動理論與傳統武術有異，不應混為一談；又有很多習武者不認同傳統武術就是運動，他們會說傳統武術是搏擊，不是運動，並認為將武術運動化是貶低武術的做法。筆者不認同這種說法，筆者認為傳統武術現代化，是我們應思考如何將傳統武術融合到現代中，而非只是以傳統為口號將傳統武術與現代隔離，筆者試舉以下兩個同樣重要的中國文化例子：香港的中醫及國畫。

香港的中醫

在清末民初時，孫中山、梁啟超等認為中醫是中國兩千年來的迷信產物，更發起廢除中醫行動。在 1929 年，當時的南京政府更想推出廢除中醫的方案，引起當時國內一片譁然。

中醫曾給人不良好的印象，但在中國及香港，中醫也一直有其市場。如筆者一向也是有病看中醫的，回想過去的人生中，每當生病時有九成是看中醫的。筆者小時候看中醫時，很多舖面很殘舊，那位老中醫會問筆者身體有甚麼地方不適，對筆者號脈、看舌頭⋯⋯然後就在紙上寫了一版像符號的字，交那張紙給筆者父母，並對他們說：「去執 2 劑，4 碗水煲埋 1 碗水，飽肚飲，唔好飲生冷嘢⋯⋯」

接著，筆者父母就會交那張紙給舖面近門口的掌櫃，掌櫃就會在他背後的一個高木櫃的不同木格中，執一些不知是甚麼、黑漆漆的東西放在一張紙上，包裹後就交給筆者父母。回家後，父母將那些黑漆漆的東西，放進一個專用瓦煲，開火煲約一小時後，就倒了碗黑漆漆的藥給筆者喝，那種苦澀味深入骨髓，絕對令人不想喝第二次。通常喝了兩三次那些黑漆漆的藥後，身體便會恢復，而筆者每次吃西藥，身體就更感不適，所以筆者大多數生病時，也會去看中醫，這是筆者小時候印象中的中醫。當時，筆者並不認為中醫是一種科學，中醫給人的印象也是殘舊，更有人會聯想中醫就等如巫醫（即燒符水之類），從中醫的招牌中看到，很多也是家傳或跟某位名醫學習，由於行業的不透明，中醫業亦一直徘徊於淘汰與存在的邊緣。

自 1999 年香港政府訂立《中醫藥條例》用作規管中藥買賣和中醫師的專業水平，成立香港中醫藥管理委員會，以保障公眾健康和消費者權益。中醫的藥方亦開始用電腦編印，善用一些西方醫療用品，如血壓機、糖尿計、X 光照片等等，而一些中醫處方，亦利用新科技將中藥材作出提煉，可給病患用粉末代替以前的烹調過程，節省了不少時間，給病患帶來方便。而在學術上，中醫亦引用西方的病況以中醫的說法進行詮釋，令中西醫融合，亦令大眾對中醫有更高程度的了解。現在，香港市民對中醫師的信任亦普遍提高，中醫業是一個絕對成功的中西融合的例子。

有很多人認為孫中山是中醫的忠實反對者，其實他是希望中醫業不要

故步自封，要與時並進。1925 年，孫中山被確診為肝癌晚期，很多人勸孫中山接受中醫治療，當時孫中山拒絕，並說了一段說話：「一隻沒有裝羅盤的船也可能達到目的地，而一隻裝了羅盤的船有時反而不能到達，但是我寧願用科學儀器來航行。」意指他並非不相信中醫的治療成果，他認為如中醫要更大推廣，應該接受時代的驗證，接受科學的檢測。百多年後的今天，中醫秉持與時並進的研究態度，在全球已得到廣大的認同。

國畫

中國繪畫史最早可追溯至石器時代的壁畫，隨著不同的材料及社會文化演變，歷代不同畫家的作品推陳出新，發展出不同的風格。自 1915 新文化運動開始，中國畫家開始嘗試西方畫法，將素描、水彩畫、油畫等技法引入中國。1918 年蔡元培先生於北京創立國立北京美術學校（現名中央美術學院），聘任在外國學習西洋畫的畫家及傳統中國畫的畫家，將中國畫帶進新的境界。自此不同藝術學院及專業團體相繼成立，不時與外國藝術團體的交流，大大提高中國畫家的基本功與技巧，發展出新的主題素材。以下簡介幾位著名畫家，並簡述他們如何將中西融合。

徐悲鴻（1895-1953）：他自小隨父親徐達章習詩文書畫，曾任學校圖畫教員，在 1917 年在日本學習美術，到 1932 年入讀巴黎國立美術學校，其後遊歷西歐各地研究西方美術。回國後，他歷任上海南國藝術學院美術主任，北京大學藝術學院院長等職位。在國畫上，徐悲鴻提倡「古法之佳者守之，垂絕者繼之，不佳者改之，未足者增之，西方繪畫可采入者融之。」他擅長畫馬，畫中融合中西技法，簡練明快，富有生氣。

張大千（1899-1983）：他 10 歲時開始習畫，1918 年到日本留學，習繪畫及染織，後回上海隨曾熙（與吳昌碩、李瑞清及黃賓虹並稱「海上四妖」）習書法。在抗戰勝利後，先後在巴黎、倫敦及日內瓦等地舉辦畫展。1956 年，他在法國與抽象派大師畢加索會面，開始將西方抽象主義的理念應用到中國傳統水墨畫上，並發展出潑墨山水的風格。

林風眠（1900-1991）：他自小喜愛畫畫，1919 年赴法國留學，期間入讀法國國立高等美術學院及法國國立高等美術學院，更進入當時被譽為「最學院派的畫家」柯爾蒙的工作室學習。1925 年，他受蔡元培邀請任北平藝術專門學校校長。林風眠作品多元化，尤善水墨與油畫，一生主張「中西融合」，被譽為「中國現代繪畫之父」。學生中最出名的有趙無極、朱德群及吳冠中等。

　　吳冠中（1919-2010）：1942 年畢業於杭州國立藝術專科學校，1947 年入讀巴黎國立高級美術學校，曾任教清華大學、北京藝術學院及中央工藝美術學院。吳冠中的畫綜合了西畫與中國畫之精髓，用筆簡練，後期作品常喜以點、線造形，以自己的獨特見解，詮釋自然之美。

　　以上簡述了兩類同樣在中國富有文化、歷史的學術藝術為例子，當中反映出中國文化與西方文化並非不能並存，甚至將中醫與國畫提升至更高層次，這是值得我輩習武人士進行借鑒的。

　　至於中國武術現代化的這種說法並非筆者原創，以筆者所知最少有四位前輩提出過相關理論。

　　霍元甲（1868-1910）：1909 年中國武術家霍元甲在上海創辦精武體操學校（後改稱精武體育會），學校的辦學宗旨以「愛國、修身、正義、助人」作為精武精神。並提出「精武一家，不分門派」，其後 1910 年改為「上海精武體育會」決心洗雪「東亞病夫」的恥辱，以貫徹「三德」（體、智、德）、「三育」（智、仁、勇），以完成最高尚人格為基本宗旨。

　　張之江（1882-1966）：民國初期軍閥，曾任西北邊防督辦代理國民黨總司令。他自幼好武，於 1927 年創辦「中央國術研究館」，後改稱「中央國術館」，將傳統武術提升至「國術」位置。國術館內除教授不同門派武術及技擊外，更授歷史、算術、國文、國術源流、生理學及軍事學等科目。1936 年他帶領中國武術隊參加德國柏林奧運會，是第一位正式將中國武術

帶向世界的人。張之江主張「武術救國」，他認為要以國術強種，以國術救國；在中央國術館成立後，他提倡以中國武術增進全民健康的宗旨。

蔡龍雲（1928-2015）：在 1946 年 9 月 2 日，一位名揚全國的武術家蔡龍雲以 18 歲之齡，在上海與俄羅斯拳手進行擂台比賽，更將其擊敗（上海報界記者康正平曾拍攝出當時擂台情況）。其後，蔡龍雲在 1960 年到上海體育學院擔任武術教研室主任，進行武術分類，並編寫多本書籍，如《武術運動基本訓練》，書中除系統地列出傳統武術的練功方法外，亦以人體解剖學加以闡釋。1986 年，50 多歲的蔡龍雲更成為國家體委的武術研究院副院長。

李小龍（1940-1973）：除了是一位電影明星外，亦是他將中國武術全面的向全世界作出推廣，在電影與武術中，李小龍均表現出他的積極性。在電影上，以他為主的英雄式電影凸顯出中國人在世界上的地位；在教學上，李小龍有教無類，對不同國籍身份的人士進行教學，從而令世界上不同民族的人迷戀上中國武術。除中國武術外，他在香港時亦曾學習西洋拳，後與「美國跆拳道之父」李俊九互換技藝。李小龍遺孀琳達夫人在《振藩截拳道與截拳道》一書中，強調「振藩截拳道」的唯一定義是：「李小龍畢生所學習及教授的技術（包括物理和科學技術）及哲學（包括心理、社會及靈性上的學問），振藩截拳道的精要所在是李小龍綜合其畢生格鬥的理論、技巧、訓練方法及思想精神，是李小龍通過武術而達到的個人進化及自我啟發的過程。」從中可看到李小龍亦是以西方的科學知識對中國武術進行剖析，從練習武術中進行自我完善。

在 19 世紀初，中國出現很多不同的武術雜誌及書籍文章，如《體育月刊》（北平國術館出版）、《國術周刊》（天津道德武學社出版）、《國術與體育》（張之江著）等，相關文章內容也力主中國武術與西方運動理論融合，甚至以心理學解釋傳統武術。

從文化角度來看，傳統武術源遠流長，在創作過程中融合了前人對身體、實用性與大自然的智慧，亦即所謂「近取諸身，遠取諸物」，在練習傳統武術的過程中，大眾當能明白到中國文化的發展與深厚。

最後，引述尼爾斯·玻爾（Niels H.D.Bohr）的一句說話：「An expert is a man who has made all the mistakes, which can be made, in a very narrow field.」（一個專家是指一個可以在一個非常狹小領域內製造所有錯誤的人。）我們要知道甚麼是對，就要知道甚麼是錯。我們習武者應該不怕犯錯，每個錯誤也是一次學習，不停學習、累積經驗，才能步向成功之路。

修身

國之強也，持乎民；民之強也，持乎身。

——郝恆祿（1926 年）

清末民初時期，中國內憂外患，人民處於水深火熱中，著名思想家及教育家嚴復（1858-1921）在 1895 年刊出《原強》一文，寫到：「蓋生民之大要三，而強弱存亡莫不視此：一曰血氣體力之強，二曰聰明智慮之強，三曰德行仁義之強……是以今日要政，統於三端：一曰鼓民力，二曰開民智，三曰新民德。」筆者的太師公郝恆祿（1887-1948）亦身處當時的年代，他曾任蓬萊縣國術館長，後在北京設場授徒，曾被軍閥吳佩孚聘為武術教官，是當時太極梅花螳螂拳的主要傳播人之一。他除了廣授門徒外，亦留下不少文字理論，如〈太極梅花螳螂拳論〉、〈郝家梅花太極螳螂拳弟子之規〉等，對門派理論有詳細解釋，亦對門派後人寄語厚望，要求門人立言立德，如〈弟子規〉中提到：「對待另一門派，不可嫉妒傾軋，互相誹謗，不知其門，何知其理，不悉其根，何得其妙，乃竟評判他們之優劣，足證功夫不純，涵養未到耳。」在郝太師公的文獻中，除了詮釋門派的技藝內容外，最主要就是習武需要的品德及習武的目的。當時亦有很多武術前輩提倡強民救國、習武修德，為了令更多民眾學習武術，將自己門派拳術套路簡化，希望將武術普及化，從而令民眾的身體強壯起來，達到強國的地步。

在少年的時候，筆者不明白身體強壯與國家強大有甚麼關係，筆者只是在過去小說及電影中看到習武的人如何鋤強扶弱或伸張正義。少年時由於身體肥胖、性格不好，筆者常被人欺負，故常在電影、電視、小說中，

將自己幻化成當中的主角，在幻想當中尋找慰藉，這亦是筆者當初習武的主要原因。

但經過卅多年，筆者接觸的知識增多，對傳統武術也產生不同的理解，筆者發現傳統武術的內涵是如何的豐富，它並不是單純的技擊。我們常聽到的「修身、齊家、治國、平天下」這段語句，原文是出自《禮記·大學》：「古之欲明明德於天下者，先治其國；欲治其國者，先齊其家；欲齊其家者，先修其身；欲修其身者，先正其心；欲正其心者，先誠其意；欲誠其意者，先致其知，致知在格物。物格而後知至，知至而後意誠，意誠而後心正，心正而後身修，身修而後家齊，家齊而後國治，國治而後天下平。」

文中提到一個君子的修行次序，即一個人如要管理好一個國家，先要修養自己的品德及管理好自己家庭；如何修養自己的品德呢？要誠實觀想自己的心念；要真誠清楚自己的心念，先要獲得知識，然後認真對事物進行研究，當真正獲得知識後，意念便能真誠，明白自己的意念，心思便能端正；心思端正後，這便能修養品性，達到修身的目的。修身有成自然能管理好自己的家庭，進而治理國家，令到天下太平。

筆者認為武的定義在於止戈。甚麼是止戈？就是停止武力的紛爭，並非單純擊敗對方，就如現代的軍事競賽，並非如何入侵攻擊別的國家，而是在國慶日當天，向世界展示自己國家的軍力，從而震懾別國。宋蘇洵的《辨姦論》有言：「善戰者無赫赫之功」；《孫子兵法·謀攻篇》亦提到：「上兵伐謀，其次伐交，其次伐兵，其下攻城；攻城之法為不得已。」從中可見，中國傳統思想中的「攻城之法為不得已」，亦即以戰力相互攻伐，並不是最好的方法。

在上述中的修身，筆者認為有兩種意義：第一，就是修好自己個人的品德，亦即很多人所說的內涵；第二，就是修煉自己的身體，這兩種的意義好像不一樣，甚至會認為是極端的分野。但現代運動科學的研究顯示，

運動能平衡大腦，促進神經傳導物質的分泌作用，維持腦內荷爾蒙的平衡，可改善血清素、正腎上腺素及多巴胺的分泌，有助記憶及情緒管理、改善注意力及增加快樂感與學習能力。

人的大腦有超過 500 億至 1000 億個神經元（神經細胞），它是由胞體、樹突和軸突所組成。神經元能感知環境的變化，再將信息傳遞給其他的神經元，從而令身體作出不同的反應。哥倫比亞大學教授埃里克‧坎德爾（2000 年獲得諾貝爾生理學或醫學獎）研究發現，大腦神經元會受到環境的刺激而釋放出更多的神經傳導物質，這些物質有助製造新的蛋白質以增加大腦內的突觸連結，改變大腦網絡。人是透過身體的五感與外在世界接觸，不同的腦神經科學家研究發現，通過運動可讓神經元冒出新樹突、突觸形成更多的連結，髓鞘也會比較厚，神經運作能更有效率，而透過運動讓 BDNF[20] 刺激突觸重組，對腦部迴路處理資訊能力有巨大影響。而複雜的肢體運動，除了能強化及拓展神經網路、增強突觸的連結，令到身體的控制能更有效地運作外，最特別的地方是能提高學習能力，以及改善現代不同的心理病。

在《運動改造大腦 EQ 和 IQ 大進步的關鍵》（約翰‧瑞提醫師、艾瑞克‧海格曼著，謝維玲譯）一書中，作者亦列出很多運動如何能改善心理疾病甚至能幫助成癮者戒毒的例子。其中一個名為「零時體育計劃」（Zero Hour PE）的活動，學生透過早上上課前進行 10-20 分鐘運動。經過一個學期後，這些學生除情緒得到改善外，閱讀理解能力比計劃剛開始時提高了 17%；另外在英文課的測試中，這些學生比其他沒有參與計劃的學生進步了 10.7%。當中的理論是：運動可以為大腦提供獨一無二的刺激，令大腦願意創造一個有準備去學習的環境。書中提出數項能改善心理疾病及提高注意力的運動，武術正是其中之一。

20 BDNF：腦源性郎經營養因子（Brain-derived neurotrophic factor），是人類大腦中的一種重要蛋白質，能促進神經元的生長及鞏固神經元。

自古儒家要求門生學習六藝，六藝中的御、射亦是武術的一種。武術是一項對自我身體要求非常高的運動，無論在練習時還是在教授時，對身體都有很高的要求。自我練習時，我們要明白自己身體肌肉骨骼的移動及力量流向，不斷的自我感受，從而明白與大自然的聯繫；在教授學生時，要很細緻觀察學生的身體運作，避免學生受到不必要的運動傷害。七星螳螂拳鍾連寶老師曾對筆者說過，他的老師林景山前輩終生在他的拳館牆上掛著「還得學」這三個字，筆者覺得這句說話實在是非常有道理。孔子亦言：「三人行，必有我師焉。」因為每個人的身體也不盡相同，而隨著不同年紀變化，身體結構也有所改變，另外隨著年紀漸長，所見所聞亦有所增長，本身的性格對比年輕時也有所改變。所以，練習武術的生涯是要求不斷進步的，這種進步不是指勝負上的得失，而是指對自我的認識加深，這就是修行。

最後看看在民初號稱南天王的軍閥陳濟棠贈予東江龍形派林耀桂的楹聯：「克己讓人非我弱，存心守道任他強」；以及白眉派祖訓一句說話：「練得功夫能守己，英雄半點不欺人。」從這兩句楹聯中亦可看出武術之所以是中國的一項重要傳統文化，它除了展現在實際的技擊用途，亦承載了中國傳統文化中的修身文化。這在不同時代的社會中，不論在人民文化上還是個人健康上，絕對是不可缺少的重要一環。

第四篇
武術雜談

An expert is a man who has made all the mistakes, which can be made, in a very narrow field.

— Niels Henrik David Bohr
The Nobel Prize in Physics 1922 Awarder

一個專家是指一個可以在一個非常狹小領域內製造所有錯誤的人。

——尼爾斯·玻爾
1922 年諾貝爾獎物理學獎得主

 # 練習武術如何達到減肥效果？

　　很多人練武除想搏擊外，亦希望透過練武減肥，尤其見到很多武打影星或武術運動員的健碩身型，大部人更堅信練習武術能達到減肥的效果，筆者也是其中之一。可惜在過去的 30 年練武生涯中，筆者由肥仔變成肥佬，從未試過有那些武打影星或武術運動員的健碩身型。這 30 年中，筆者平均每星期也保持練習 3、4 天，每次 2-3 小時，每次也是練到渾身濕透；飲食上也沒有吃太油膩的東西，每天 3 餐，很少吃雪糕之類的甜品，可惜體重也一直徘徊在 176 磅至 184 磅（約 80-84kg）左右，不上不落。更可笑的是，筆者多次身體檢查時，醫生在看完驗身報告後，說筆者所有數據也優於標準，但唯獨體重一項（以 BMI 計算）很難屬於健康。後來聽人說跑步能減肥，筆者又去報讀長跑班，跟了導師們數月，自己閒時也有跑步，體重也不見有大幅度回落。如此數年，對此筆者是百思不得其解。後來在香港浸會大學修讀體適能導師課程後，筆者對身體結構有了更多的認識，學習到一些有關營養學的知識，便嘗試將一些學到的知識應用到自己的身體上，結果體重由 182 磅（約 83kg）減到最輕時的 153 磅（約 69kg），足足減了近 30 磅（約 14kg）。以下筆者將簡單介紹一些現代體適能的知識。

以甚麼方法去衡量標準的身型？

　　我們身體的重量由為骨骼、肌肉及脂肪組成。骨骼重量基本上不會有太大改變，重量的大幅度改變主要在肌肉與脂肪的形成。現代量度人的體重是否健康時，大多是以三種方法計算：第一，體重指標（Body Mass Index, BMI）；第二，脂肪比率；第三，腰臀比例（Waist-to-hip radio, WHR）。

1. 體重指標（Body Mass Index, BMI）

BMI 計算方法	
過輕	<18.5
正常	18.5-22.9
輕度肥胖	23-24.9
中度肥胖	25-29.9
嚴重肥胖	>30

計算方法：體重（kg）/ 身高（m）2

以筆者為例：

減肥前：$82 / (1.67 \times 1.67) = 82 / 2.7889 = 29.4$（中度肥胖）

減肥後：$69 / (1.67 \times 1.67) = 69 / 2.7889 = 24.74$（輕度肥胖）

2. 脂肪比率

脂肪比率評算方法		
	男	**女**
過輕	2-4%	10-12%
運動員	5-13%	14-19%
健康	14-17%	20-24%
過重	18-24%	25-29%
痴肥	>25%	>30%

以下介紹三種脂肪比率的計算方法：

水缸測試——是以受測者在水缸中量度，但價錢較貴，能檢測的地方也不多。

皮褶厚度——以一個器具量度身體不同部位的皮褶厚度（如腰側、大腿、胸側、手臂等），分別有 3、4、7 不同部位的三種不同量度方法，當量度出皮褶厚度後再以方程式計算，得出脂肪比率。這方法相對較方便，也不需要很大的地方，當然量度部位越多，準確度亦會較高；

脂肪磅——脂肪磅是透過微電流量度身體的阻力來推算，理論是肌肉的密度較高，脂肪的密度較低。所以當微電流通過身體時，透過輸入個人資料（年齡、性別、重量、身高等）去推算出身體內的脂肪比率。但脂肪磅價錢有平貴之分，平價的只以雙腳掌踏上脂肪磅的金屬片，由於接觸面少，計算結果當然不太準確；而貴價的，除雙腳外，雙手掌亦需放在金屬片上，所得出的結果也較為準確。

3. 腰臀比例（Waist-to-hip radio, WHR）

腰臀比例是指腰圍和臀圍的比例，數值等於腰圍除以臀圍。腰臀比例主要顯示中央肥胖情況，而中央肥胖較能反映心血管健康問題。

腰臀比例評算數值		
	男性	女性
正常	0.85-0.9	0.7-0.8
肥胖	>0.95	>0.85

例子：

（1）男姓腰圍是 38 吋，臀圍是 42。則 38 / 42 = 0.9，0.9 屬於正常邊緣。

（2）女性腰圍是 28 吋，臀圍是 33。則 28 / 33 = 0.84，0.84 屬於肥胖。

身體所需的能量

上述介紹了三種量度身體脂肪的方法，以下簡介如何達致適量飲食的方法。首先我們要認識甚麼是卡路里。

我們平時常聽到卡路里（Calorie）一詞，但甚麼是卡路里呢？卡路里是指身體所需吸收或消耗的能量，在現代很多食物包裝上的營養成分表中也會見到「能量」一欄，當中會有一組數字及英文，例如：200千卡（2kcal），當中「kcal」意即一千卡路里，英文全寫是 Kilo Calorie，簡寫是 kcal，而 kcal 是熱量計算的單位，一千卡是指一公斤（一升）的水升溫攝氏 1 度時所需的能量。當知道這個名詞之後，我就可以用簡單的方法去量度，從平時進食的食物飲料中計算我們吸收了多少熱量，以及我們日常生活所消耗的熱量。每個人吸收及消耗的熱量也會隨年紀或身體素質的不同而有所區別。

以下是香港特別行政區衛生署衛生防護中心所提供的參考表[21]：

體能活動水平	男性（千卡）			女性（千卡）		
	輕	中	高	輕	中	高
6 歲	1400	1600	1800	1250	1450	1650
7 歲	1500	1700	1900	1350	1550	1750
8 歲	1650	1850	2100	1450	1700	1900
9 歲	1750	2000	2250	1550	1800	2000
10 歲	1800	2050	2300	1650	1900	2150
11 歲	2050	2350	2600	1800	2050	2300
14 歲	2500	2850	3200	2000	2300	2550
18 歲或以上	2250	2600	3000	1800	2100	2400
50 歲或以上	2100	2450	2800	1750	2050	2350
65 歲或以上	2050	2350	-	1700	1950	-
80 歲或以上	1900	2200	-	1500	1750	-

21 香港特別行政區政府衛生署學生健康服務 2008 年版及 2016 年版。

熱量如何計算

在我們平時進食中，食物裡面所含的能量分別來自碳水化合物、蛋白質、脂肪及酒精，每種物質的能量也有所不同。

1 克碳水化合物 = 4kcal

1 克蛋白質 = 4kcal

1 克脂肪 = 9kcal

1 克酒精 = 7kcal

當然一碟美味的食物所含的熱量，需由專業的人士（如營養師）作出計算，但我們亦可從上述四項中簡單看到脂肪所含的熱量是最高的，酒精較次，碳水化合物與蛋白質相同。所以，我們常聽到別人要減磅時，要減少吃肥豬肉或油膩的食物（如炸薯條或炸薯片等）。亦聽到很多人說有啤酒肚，這正是因為脂肪及酒精所含的熱量較高，令到身體內的脂肪囤積。要達致健康的身體，簡單來說就是做到熱量的吸收與消耗平衡。

至於我們如何計算體能活動水平，可以因應平時的生活習慣、職業及運動量作出計算。日常生活包括行路、掃地、洗碗、睡覺等也會消耗熱量，只是消耗相對較低；至於職業方面，體力勞動較多的如地盤工人等消耗熱量當然較多，可能達到每小時消耗 300-400kcal。相反在寫字樓負責文職工作的人熱量消耗則相對較低，每小時約消耗 50-60kcal；至於運動方面，則可參考以下香港特別行政區衛生署所列的表[22]：

活動（非專業運動員）	消耗卡路里（以30分鐘計算）
體操	86
乒乓球	92
步行	112

22 參見香港特別行政區政府衛生署學生健康服務 2008 年版及 2016 年版。

保齡球	127
羽毛球	132
網球	147
籃球	186
步操	193
蛙泳	219
跳繩	219
柔道	265
跑步（4000 米）	350
太極拳	265
空手道	265

　　以上的列表只是一個參考數據，職業運動員與以休閒興趣為主的運動人士在同樣運動中，所消耗的熱量一定是有很大差異的。

食物中的熱量 [23]

　　介紹完消耗熱量的方法，此部分介紹吸收熱量的方式──飲食。以下是我們常常出外用膳的食物卡路里表，由於每間食肆的食物份量、原料、調味料及烹調手法有所不同，導致真實的卡路里也有所不同，所以只是一個大約數據供大家參考。

23 參見香港特別行政區政府衛生署網站：https://www.change4health.gov.hk/tc/alcohol_aware/facts/standard_drink/index.html

食物種類	熱量
一碗白飯	234 kcal
一碗米粉	173 kcal
一碗河粉	284 kcal
一碗即食麵	455 kcal
一塊煎豬扒（半肥瘦）	334 kcal
一隻炸雞翼	103 kcal
一隻煎雞蛋	118 kcal
一條雞肉腸	115 kcal
一片火腿	52 kcal
一片午餐肉	176 kcal
一碗麥皮	178 kcal
一碟楊州炒飯（以 600 克計算）	1140 kcal
一碟豆腐火腩飯（以 600 克計算）	1020 kcal
一碟芙蓉蛋飯（以 600 克計算）	1140 kcal
一碟餐蛋飯（以 600 克計算）	1080 kcal
一碟焗豬扒飯（以 600 克計算）	1140 kcal
一碟乾炒牛河（以 600 克計算）	840 kcal
一碟排骨炒麵（以 600 克計算）	1140 kcal
一碟乾燒伊麵（以 600 克計算）	1140 kcal
一碟豬扒炒即食麵（以 600 克計算）	1320 kcal
一塊白方包	137 kcal
一塊麥方包	122 kcal
一個菠蘿包	235 kcal

常吃食物

	一個火腿三文治	262 kcal
	一個蛋撻	217 kcal
	一個漢堡包	265 kcal
	一個芝士漢堡	318 kcal
	一個魚柳包	429 kcal
	一個豬柳蛋漢堡包	449 kcal
	一包細炸薯條	427 kcal
	一個蘋果批	240 kcal
點心	一條春卷（以 40 克計算）	136 kcal
	一個叉燒包（以 40 克計算）	104 kcal
	一條牛肉腸粉（以 80 克計算）	80 kcal
	一粒蝦餃（以 20 克計算）	32 kcal
	一粒燒賣（以 20 克計算）	40 kcal
	一件煎蘿白糕（約 60 克）	78 kcal
生果	一個蘋果	97 kcal
	一個橙	86 kcal
	一條香蕉	105 kcal
	一個啤梨	117 kcal
	一個火龍果	98 kcal
	半碗提子	55 kcal
蔬菜	半碗白灼菜心	13 kcal
	半碗白灼生菜	18 kcal
	半碗白灼西蘭花	32 kcal
	半碗白灼椰菜	18 kcal

	一條粟米（蒸煮）	120 kcal
	一條甘荀（蒸煮）	32 kcal
	一個薯仔（蒸煮）	117 kcal
	一個蕃茄	18 kcal
飲料	一罐汽水（330ml）	140 kcal
	一包包裝飲料（375ml）	122 kcal
	一杯港式咖啡（約 240ml，不加糖）	98 kcal
	一杯港式奶茶（約 240ml，不加糖）	106 kcal
	一杯凍檸檬茶（約 300ml）	138 kcal
	一罐啤酒（330ml）	142 kcal
	一杯威士忌（約 30 毫升）	75 kcal
	一杯紅白酒（約 125 毫升）	106 kcal
	一杯中國烈酒（約 20 毫升）	60 kcal
油脂類	一湯匙橄欖油	126 kcal
	一湯匙花生油	126 kcal
	一湯匙牛油	104 kcal
	一湯匙芝麻沙律醬	66 kcal
	一湯匙輕怡蛋黃醬	49 kcal
	一片芝士	107 kcal

親身經歷

本篇開首提到筆者最多時減了近 30 磅，以下將會以上述的熱量攝入表，計算筆者改變飲食習慣的前後對比。

未改變飲食習慣前——

早餐：1 隻煎雞蛋（118 kcal）、2 片午餐肉（176 kcal×2）、1 個即食麵（455 kcal）、1 杯凍咖啡（走糖）（98 kcal），總共 1023 kcal；

午餐：1 碟揚州炒飯（1140 kcal）、1 杯凍咖啡（走糖）（98 kcal），總共 1238 kcal；

晚餐：2 碗白飯（234 kcal×2）、5 隻煎雞翼（103 kcal×5）、1 碗生菜（18 kcal×2）、1 湯匙花生油（126 kcal），總共 1145 kcal。

筆者全日攝取的卡路里是早餐（1023 kcal）、午餐（1238 kcal）及晚餐（1145 kcal）的加總，總共 3406 kcal。

以一個成年男人平均每日需要 2250 kcal 計算，以 3406 kcal 減去 2250 kcal，即是筆者比需要的 2250 kcal 多吸收了 1156 kcal，所以筆者一星期 7 天多吸收了 8092 kcal。

筆者平均一星期有 5 天練習武術，以每天練習 2 小時計算，即 512 kcal×2（小時）×5（天），即是筆者一星期練習武術消耗了 5120 kcal。

將筆者一星期過多攝入的食物卡路里扣減練武所消耗的卡路里：8092 kcal 減去 5120 kcal，等於 2972 kcal。即是一周時間裡筆者比身體所需多吸收了 2972 kcal。以每 3500 kcal 為 1 磅脂肪計算，即筆者每星期亦差不多增加 1 磅，辛苦練習武術原來並不足以減磅！

改變飲食習慣後——

早餐：2塊麥包（244 kcal）、1塊火腿（水灼）（52 kcal）、1塊芝士（107 kcal）、0.5個蕃茄（9 kcal）、1杯無糖咖啡（98 kcal），總共 510 kcal；

上午茶（早餐後約3小時）：1碗麥皮（178 kcal）；

午餐：1.5碗白飯（351 kcal）、1.5塊煎豬扒（501 kcal）（茶餐廳食物，但堅持走汁）、1杯清茶（2 kcal），總共 852 kcal；

下午茶（午餐後約3小時）：1個蘋果（97 kcal）、4塊馬利餅（46.6 kcal），總共 143.6 kcal；

晚餐：1碗西蘭花（水灼蔬菜，64 kcal）、1/4碗白飯（58.5 kcal）、5隻煎雞翼（515 kcal），總共 637.5 kcal。（主要是其他食物如常，但減少鹽糖油等調味料。）

　　筆者全日攝取的卡路里是早餐（510 kcal）、上午茶（178 kcal）、午餐（852 kcal）、下午茶（143.6 kcal）及晚餐（637.5 kcal）的加總，總共為 2321.1 kcal。

	改變前	改變後
早餐	1023 kcal	510 kcal
上午茶	0	178 kcal
午餐	1238 kcal	852 kcal
下午茶	0	143.5 kcal
晚餐	1145 kcal	637.5 kcal
總吸收量	3406 kcal	2321 kcal

從上述簡表中可看出，只要稍稍改變飲食習慣，每天就可減少吸收1085 kcal。改變飲食習慣後，以一個成年男人平均每日需要 2250 kcal 計算，以 2321 kcal 減去 2250 kcal，筆者只是多吸收了 71 kcal，每星期筆者只是多吸收 497 kcal。

同樣筆者每星期練武術會消耗 5120 kcal，所以改變飲食習慣後，在運動量不變的情況下，筆者每星期少吸收了 4623 kcal，等於筆者每星期亦減了超過 1 磅的脂肪。

筆者親身經歷過這種有效的減磅方法，見了這麼多數字，大家可能會覺得很煩擾。各國政府以及坊間都提供大量這些食物的熱量表，方便大家量度每天的熱量吸收，只要開始時每天以少量時間去看這些食物能量表，了解自己身體的熱量吸收與消耗，過不久大家就不用刻意計算亦能達致良好的效果。

當然，一些因病或身體因素而需要吸收不同特質食物營養的人士（如糖尿病患者或特定食物過敏者），一定要諮詢合資格的醫護人員或營養師，進行合理膳食。

傳統武術失傳了嗎？

　　現代很多朋友常面對一個疑問：傳統武術可以技擊嗎？

　　面對這個問題，筆者自己也有很多不同的想法。如說武術不可以技擊：第一，為何每個門派也流傳很多前輩門的實戰紀錄？第二，中國傳統武術中的招式，以攻防為理念去創造，而練習也是以如何技擊為訓練方式；如說中國傳統武術可以技擊，現今很多的習武人士在私下或公開場合與外國技擊的交流中，為何都是敗北收場？又或現今世界的頂級格鬥比賽中，為何沒有任何一個傳統武術的門派佔一席位？

　　這個問題困擾筆者很多年，一次師伯孫德龍與我們師兄弟談起他年少時的學拳情況，他回憶說由於太師公郝恆祿是他佬爺（即外公）及師公郝斌是他舅舅，自5歲起他就隨佬爺及舅舅練拳，那時太師公及師公很嚴屬，動作做不對不可休息。他那時年紀小不明白甚麼是對錯，常常練到流淚，到長大後才知道那時的訓練沒有白費。他最後對我們說，他是永遠達不到佬爺及舅舅的高度（技術）。筆者問為甚麼？是有技術失傳嗎？他回答不是技術失傳，是訓練量不足。他說他佬爺及舅舅一天4練（約2-3小時為1練），他則是一天2練，他反問我們一天練幾多次？我們師兄弟尷尬說有時一天1練，有時二天1練，有時甚至一星期2練。筆者才開始明白箇中的問題：就是職業與業餘的分別。

職業與業餘

　　舉個例子，很多中小學生喜歡打籃球，每天放學也會打2小時籃球，放假時可能整天也在籃球場打滾，但我們不會說那些學生是職業籃球運動

員，也不會說他們是業餘籃球運動員，我們只會說他們的興趣是打籃球。那些學生如想籃球的技巧能更進一步，他們需要參加校隊或區隊，接受有效率、定時、枯燥的體能及技巧訓練，這個時候可叫做業餘的階段。想再進一步到達職業的階段，以現今的專業運動員為例，除一天練 8 小時外，亦要有專業的個人教練、物理治療師、營養師、體適能教練等專業人士輔助。一位現代的職業運動員除了要擁有卓越的天資外，還要有專業而強大的團隊在背後支撐著。

中國傳統武術在古代有其獨特的專業性。古時運輸不發達，衍生了行鏢、護院等行業，當時從水路或陸路行鏢，隨時都會遇到賊匪行劫；另外在偏僻的村落，村民們為了保護家園安全或村落之間爭奪資源而習武，以上是大部分人習武的動機。所以，中國傳統武術在當時是經過血肉行過來的，就如一些招式真是一扭就要把你的手臂扭斷；又如練鐵沙掌的前輩們那時真的是以一掌重創對手為目的而去練習。一次筆者聽張建新老師說，他的其中一位師傅曾是國內軍隊的教練。60、70 年代，國與國之間常有小規模戰爭，但槍械不足，短刀與手腳就是兵器。那時那位師公就教士兵練硬功，尤其是鐵臂功，要練到甚麼程度才算成功呢？就是 6 塊青磚貼在地上（不可有空隙），一掛下去 6 塊青磚碎裂就成功了，這些士兵在戰場上是重要的戰力。筆者隨即問他有沒有練？他說知道怎樣練，但他也沒有練。筆者問為甚麼沒練？他說因為那些士兵練成功後，大約 30 多歲就退役回鄉休養，政府會每月發錢，還有人照顧。筆者說這麼好，張老師說因為他們那雙手會不停抖震，連拿筷子的能力也沒有了，筆者知道這才是真實的技擊。為甚麼古人說「拳不過三」、「不招不架就是一下」。他們練拳的目的就是為了生存，把身體練成如兵器一樣，用以摧毀對手，與大部分現代人練武的目的不同。

說回那些以生活或生存為目的習武的前輩們不會一天只練 1、2 小時，只要有空閒的時間，他們就會不斷練習。筆者記得有篇楊式太極拳宗師楊澄甫弟子記載楊澄甫的文章，文章中說楊澄甫自少隨父親楊健候練拳，但

在父親楊健侯逝世後，他為了撐起楊式太極拳的門楣，閉門謝客，由一位父親的門生每月以 30 大洋供養，日夜苦練；再以每月 6 個大洋雇用一位壯漢為練習對象（活椿的練習方法），以及枓大杆，反復領悟家傳的太極拳心法；苦練 6 年後才藝成，再開門收徒。

從以上例子中均可看到，傳統武術不是失傳了，是現在大多數的練武人士訓練量不足及目標不清晰，我們再看看以下兩張表：1）興趣、業餘與職業練習量的分別；2）K-1 世界冠軍泰拳王播求（泰拳戰績：420 戰，370 勝，125 次 KO 對手）的訓練表。

興趣、業餘與職業訓練量的分別

	興趣	業餘	職業
每周	2-3 天	5-6 天	5-6 天
每次訓練時間	2 小時	2-3 小時（1 節）	6 小時（分 2 或 3 節）
技術訓練	少或無	每節	每天其中 1 至 2 節
負重訓練	無	少	每天其中 1 節
休息時間	無定	無定	硬性規定
飲食	無定	無定	專業營養師
每年訓練時間	約 312 小時（52 星期 × 3 天 × 2 小時計）	約 936 小時（52 星期 × 6 天 × 3 小時計）	約 1,872 小時（52 星期 × 6 天 × 6 小時計）

從上述表中的練習時間一項計算，一位以興趣為目的人士每年運動時間約 312 小時，而一位職業運動員的訓練時間是 1,872 小時。單以練習時間計算，職業運動員便是以興趣為目的的人士 6 倍，還未計運動員的身體質素及背後的輔助團隊。

泰拳王播求的日常訓練日程

時間	內容
05:30	熱身
06:00	長跑（15公里）
07:20	休息
08:10	拳法訓練（如攻防、擊影、沙袋訓練等）
11:35	腿法訓練（如膝擊及踢擊等）
13:00	休息
15:00	5公里跑步
15:40	休息
16:00	組合訓練（拳肘腳膝擊等組合）
18:00	休息

　　上述第一張表格是大眾日常從事不同運動的練習時間表，第二張表格則是從有關泰拳王播求的報導中整理出來的訓練日程，從這兩張表格可以看到興趣與職業的分別。中國傳統武術是否失傳，不是技藝上的失傳，而是現代大多數的習武者訓練量不足及沒有明確的目標。當然大家可以有很多不同的理由，如家庭事業繁忙等。但這些都不是重點，重點是不要看輕傳統武術，不是練了哪一門哪一家就是無敵，不是練了傳統武術就是好打。祖師們經過血汗將門派技藝傳下來，我們應腳踏實地的將技藝傳承下去，而非將武術神化，把傳統武術的意義抹殺。

為甚麼要拳譜與拳論？

　　自 50 年代開始，中國開始推廣簡體字，這種文字系統有其當時的實際需要，它筆劃少、易學、一字多用，有利於擴大當時人民的文化水平，協助減少文盲。當時，有很多人也贊成這種新的文字系統，如陳獨秀、魯迅等，魯迅更說過：「漢字不滅，中國必亡」，在臨終前魯迅臨接受《救亡情報》訪問時更說：「漢字的艱深，使全國大多數的人民，永遠和前進的文化隔離，中國的人民，絕不會聰明起來」這是一種救世的思想。但簡體字真能代替繁體字嗎？

　　中國文字有其悠長文化，它的構造分成象形、指事、會意、形聲、轉注與假借，在不同時代也有不同的進化，在春秋戰國時期，諸侯爭霸，國與國之間也不盡相同（如貨幣文、陶文、簡帛文），到秦始皇統一文字。採用小篆，這是中國文字一統的開始，到漢代後改以隸書，到宋朝後再轉成現代人書寫的楷書為主要書寫形式。

　　自 1912 年清朝滅亡，到 1949 中華人民共和國成立。在這 37 年期間，中國陷入大量的人民死亡及遷徙，文化亦受到很大程度的破壞。當時，有識之士為了幫助當時千瘡百孔的國家，在文化上推出一種較簡單、易學的新文字系統是正常的。據考據中國文字由公元前 14 世紀已出現，從漢代許慎的《說文解字》中約記錄超過 1 萬個字，到清代的《康熙字典》中記載更超過 4 萬個字。據香港特別行政區政府教育局課程發展處中國語文教育組，在 2008 年的中英對照香港學校中文學習基礎字詞記載單字為 3,171 個，詞語為 9,706 個。以此估計一個中國人大約懂 3,000 個中文字，對比《康熙字典》及 50 年後出版的《中華字典》的超過 4 萬字不到十分之一。

那麼這麼多中文字是否可以棄掉呢？因為上述已提到漢字有超過 4 萬字，而常用的只有約 3 千字，筆者想大部分人懂這 3 千字的更少，在實際用途上有很多中文字已很少用到，在現今流行的社交軟件中，很多人以表情符號代替語言，就像回歸原始象形文字年代。

文字在中國武術上亦有其重要的作用，它不僅作為傳播與記錄，在每個門派中也代表了先輩們的歷史與生活模式。在記錄上，每份拳譜拳論中除記錄套路的招式名稱外，亦有招式動作的詮釋。這是當初先輩們在自己派別的傳承，透過拳譜拳論，將他們的經驗傳承下去。另外拳譜拳論中也有很多有趣的地方，如招式的名稱。舉兩個例子：

太極梅花螳螂拳的套路「摘要一段」中有幾個招式名稱，筆者是很喜歡的，分別是：「勾打掌心雷」、「電張手」、「霹靂掌」。這三招是連續動作，從招式名稱上看，它分別有雷、電、霹靂，這三個字也是天文現象，可意解迅速、突然。第一招「勾打掌心雷」，這個招式動作上可分三組，就是勾、打及掌心雷，先以右手「勾」住對方的攻擊手，左手同時橫向攻「打」對方，如對方擋格或中招時，右手「掌心」再隨即由上至下攻擊對方的上方。由上至下攻擊時就像行雷一樣，要快速；跟住「電張手」這招是如對方能擋格「掌心雷」時，右手隨即拉開對方擋格的手、撳腰、左手手背攻向對方，動作要像「觸電」一樣；到「霹靂掌」，當對方再能擋格左手手背攻擊時、撳腰、以右手掌側攻向對方，動作要一氣呵成如「霹靂」一樣快速。

再如套路「梅花路」有一招名「偷展磨盤打中堂」，這個招式亦可分三組去看，分別是「偷展」、「磨盤」及「打中堂」，「偷展」就是趁對方不為意時，手向對方伸展過去，這是心法及手法合一；「磨盤」是一個石造的圓型器具，以前很多人家裡也有，它可以用黃豆磨成豆漿或用米磨成米漿等，由於磨盤很重，需要雙手握著磨盤的把位，以上半身的力量推拉。而這招的動作是先以右手接對方的攻擊手，腰向左方伸前，左手隨即

接對方同一隻手的上臂，腰隨即向右方再伸前，右手攻向對方的頭部，這就形成了「偷展磨盤」這個動作，而「打中堂」就是當對方擋格你的右手後，腰再向左方伸展，左手在右手下方伸展去對方頸部位置，右腰隨即向前伸展，右手貼於腰側位置攻向對方腹部。拳譜就是這樣，像這個招式才五個字，演練時不用一秒，但在動作的解釋上卻要用上兩百多個字，而內裡除包含了前人的攻擊經驗及生活文化外，亦包含了兵法（虛實相間），心理（左右上下的擾敵動作）等不同意義。

武術與散打運動的矛盾

過往每派武術也有其特殊的訓練功法，如鐵指功、鐵沙掌、鐵腳功、硬氣功等，這些功法練成後，該部位堅硬如鐵，中者不只傷筋斷骨，偶一不慎，更動輒取人性命。而在傳統武術中也有攻擊人體致命部位的動作，如眼、喉、下陰等。在螳螂拳中更有八打八不打之說：

一打眉頭雙眼，不打太陽為首；
二打唇上人中，不打正中咽喉；
三打穿腮耳門，不打中心兩壁；
四打臂後骨縫，不打兩肋太極；
五打肋內肺腑，不打海底撩陰；
六打撩陰高骨，不打兩腎對心；
七打鶴膝虎骨，不打尾閭風府；
八打破骨千金，不打兩耳扇風；

在古時，練武是生存的一種方法，它倚賴強大的攻擊去保護自己、家人及財產。所以在練習時需要加入絕對的攻擊力，以最快速度制敵。但現今的社會，要將中國武術作出普及的推廣，這些超強的攻擊力，難免受到限制。

由 1929 年杭州舉辦了近代的第一場的民間搏擊大賽，至 40 多年後，中國政府為將中國武術普及化，分別將中國武術分為兩種競技比賽，就是套路及散打的競技比賽。中國中央政府體委參考西方的擂台模式，創立一個全新的中國模式的擂台比賽——散打。散打運動員需要帶上拳套、頭罩及護衣，比賽技法以踢打摔拿為主，取消了如插眼、打喉、撩陰這些危險動作，常見的以直拳、鞭拳、蹬腿、低掃、膝撞及摔法等不同的連續組合動作，以計分模式論輸贏。

散打的出現與傳統武術有很大的矛盾，散打以競賽模式形成，與傳統武術技術的動輒分生死出現很大的分歧。筆者認為兩邊也有其道理，很難定對錯，由於散打為了安全，會帶上護具，阻礙了一些傳統招式的運用，如筆者所學的武術中，有鎖喉搥、點睛手、海底取寶等動作，都是攻擊對方的身體弱點。另外很多武術拳譜也因此被摒棄，認為是沒用的東西，這對傳統武術也是一個致命傷。筆者認為如傳統武術只論輸贏，這只是競賽運動，不是傳統武術的核心意義。

散打運動的出現就如簡體字一樣，大家不能抹殺它的價值，它的出現是寄望以中國一些傳統武術的技術，創造一個與世界其他搏擊運動接軌的舞台，但它仍在發展及找尋路向當中，不能取代傳統武術的豐富文化價值。傳統武術除了技擊外，亦含有豐富的人民生活及社會價值文化，如各派的拳譜拳論正顯示出傳統武術不只是技擊，而是一種文化。中國政府自 80 年代，在各地收集不同門派的拳譜拳論進行整理，協助傳承傳統武術這種優秀的文化。我們身為傳統武術的繼承者，除了繼承各派的武術技藝外，亦需承擔這個重要的角色。武術是隨世代轉變而有其不同的價值，在亂世時，它是保護自己、家庭、國家的工具；在和平年代，亦可鍛煉身體健康，促進社會和諧繁榮。有些練武人士認為練武不格鬥不如不練武，筆者並不認同這種看法，套用筆者太師公郝恆祿一句說話：「**國之強也，持乎民；民之強也，持乎身。**」身體健康亦是止戈的一種表現。練武之人在得到正

確的鍛煉後，外型上予人雄糾糾的形象，心理上亦給予人強大的自信。而且練武最重要的不只鍛煉武藝，亦學習到做人處事及道德規範，是一門古今中外也需要的重要文化。

傳統武術科學嗎？

　　很多人認為傳統武術過時、不科學。但甚麼是科學？我們如何去衡量科學不科學呢？簡單來說，科學就是利用實驗以客觀的數據思考事物的方法，對現象進行歸納研究。很多中國傳統的事物是前人的經驗所得，如二十四節氣、中醫藥等，也有大量的數據支持，但這些數據與現代的生活環境也有出入。如二十四節氣，是古代中國農民從太陽一年的運行中，觀察出不同的氣象變化，制定出不同的段落，根據不同的氣節從事不同的農耕活動。但實際上，因為量度二十四節氣的方法是以一年中太陽在的軌道劃分為二十四等份，每相差 15 度為一氣節 [24]，所以二十四節氣在不同地域也應該會略有不同。另外二十四氣節歌不知是何人所作，雖然歌謠令人能易於記得不同節氣作何種活動，但實際上不同農作物的耕作方式也不盡相同，所以二十四節氣只能作一個客觀的參考數據，而非一成不變的規則。又如中醫，中醫能夠在現今世界中受到中外人士的推崇，中草藥的效用是功不可沒的。清代名醫李時珍據前人所述進行考察及記錄，寫成著作《本草綱目》，書中有草藥名、形狀、用途等文字記載，是中醫的最重要的課本之一。這兩個例子均表明很多中國傳統的事物也是前人通過觀察、實踐記錄下來，只是很多人不知出處來歷，未能作出適當的解釋，才會有不科學的想法。這種情況就如現代人出現頭痛或發燒的情況時，會自己買成藥（如散利痛）一樣，絕大多數人也不知這些成藥是甚麼成分，也不知它為甚麼能減輕痛症，只知吃了就能減輕痛症。那你會說買成藥吃是不科學嗎？

24 參見香港天文台：https://www.hko.gov.hk/tc/gts/time/24solarterms.htm

回轉來說，那傳統武術科學嗎？傳統武術絕對有其科學的原理，例如它循序漸進透過不同的練習，發揮它不同的功效。很多人只是以技擊效用或片言隻語來論述傳統武術，這是片面的。以下筆者嘗試以幾個例子，來對傳統武術的練習原理進行分析。

相信很多人也聽過，很多門派將派內的套路分為初、中、高級。但為甚麼有這樣的劃分呢？我們通常也見到初級的套路動作會較為簡單或招式較少，越高級動作就越繁複，原因就是肌肉的適應度。這是因為大部人在初學武術時，他們的肌肉未有受到鍛煉，關節、肌肉也不能有效的運作，尤其是肌肉間的協調未能適應，另外肌肉中的血液流動不夠，引致氧氣不足，故此初級的套路會較簡單及招式較少。隨著練習增加，套路動作就開始繁複，為甚麼要繁複，就是透過繁複動作去帶動更多的小肌肉運作，從而令身體的協調性達致高度的統一。正如有些老師教授初學者套路時，會吩咐他們將動作拉大來練習，就是伸展肌肉的長度及關節的活動度，令肌肉及關節得到更大的鍛煉。

從歷史中看到，傳統武術門派是由國家轉向民間，在冷兵器的戰爭中，重兵器是戰場上的大殺害力武器。據《宋史‧岳飛傳》中記載，岳飛的兒子岳雲在戰場上以一對 80 斤的鐵錐衝鋒陷陣。以宋朝 1 斤為現代約 640 克計算，那雙錐已超過 100 磅。常有人說文人多大話，打過折算一半吧，大家可以想像一下有人以各 25 磅的鐵錐向你攻擊時，大家有何感覺。為甚麼要提起重兵器呢？原因是重兵器正是功力增長的其中一項訓練。每門每派也有重兵器的練習，筆者最有印象就是民初的八卦掌及太極拳大師傅振嵩的一張相片，傅大師手拎一把與他一樣高的大刀，後來找到資料說刀高 5 尺 1 吋、重 8 斤（約 17 磅，民國早期一斤為 16 兩）。另外，有一次張建新老師對筆者說，他讀大學時一次踢足球受傷，有人介紹他去油麻地一間中醫館看病，到達後他見是一位男醫師，在診治時張老師與他閒談，其後那位男醫師知道張老師也是練武術的，便將一把掛在牆壁的蝴蝶刀取下，

拋給張老師叫他接著。張老師一接發現單手不行，要雙手才能接著，那位男醫師說那把蝴蝶刀有 10 多斤重，笑張老師功夫未到家，取回蝴蝶刀，更以手指轉圈給他看。

傳統武術門派中有兵器的練習，兵器有分長短重兵器。如以現代的負重訓練去看，兵器的練習正是以重量及槓桿為原理的一項負重訓練。曾有前輩說過兵器是手的延續，所以每門每派的兵器也是建基於該門派的技術特色而形成的。由開始時的徒手訓練，跟著練習短兵器，再跟著是長兵器練習，再跟著是重兵器練習，每個部分的練習也是由單招練習與套路練習組成。這種層層推進的練習，正是有效將身體的結構不斷進行修正及整合，亦是每個門派的核心訓練方法之一。至於對練，也與上述的套路練習與兵器練習一樣。起始時對練基本多是定步對練，到活步對練，再進一步是自由對練，也是層層遞進，令身體能慢慢適應。

另外，傳統武術也與中醫的骨傷科治療有密切的關係，危鳳池老師說過當年隨郝斌師公練拳時，每當郝師公認為危老師的動作不對時，就會說：「勁路不對！」甚麼是勁路不對呢？簡單說就是身體的整體動作不協調。為甚麼會不協調呢？就是違反了身體的結構。很多人會認為一說到傳統武術，就是以中醫的十二正經與奇經八脈去解說，這只是其中一面的說法；另外也有人誤認為如以現代的解剖學去理解傳統武術是走入了誤區。要知早在《黃帝內經》、《素問》等醫籍中，已有提到筋與骨的關連，如《黃帝內經·生氣通天論》：「是故謹和五味，骨正筋柔，氣血以流，湊理以密，如是，則骨氣以精，謹道如法，長有天命。」《素問·經脈別論》：「診病之道，觀人勇怯，骨肉皮膚，能知其情，以為診法也。」要知道大部分的傳統武術門派，也有骨傷的配方和治療方法。如洪拳宗師黃飛鴻（1856-1925）、民初人稱「千斤大力王」的查拳宗師王子平（1881-1973）、梅花螳螂鮑光英（生卒年不詳）、霍耀池（1892-1970）等也是外傷科的醫生。中國自古戰爭頻繁及民眾大多從事勞動活動（如狩獵、農耕等），相對中

醫的內科治療，大部分民眾對骨傷科有更多的接觸，最著名的骨傷科故事莫如三國時代名醫華陀幫關羽挖骨療毒的傳說。戰爭與勞動所造成的傷害與大眾息息相關，如戰爭中所受的刀劍斬傷，狩獵時受到獵物撞傷、抓傷，或勞動時的脫骹、斷骨等不同病症。病而優則醫，古時很多武術前輩便學懂了中醫骨傷科，由父子師徒相傳，一直傳承下去，他們大部分人亦將中醫骨傷科與傳統武術相結合，利用人體的機理解釋傳統武術的練習及應用方法。只是一些如筆者這般未有足夠的知識去理解的人，才有傳統武術不科學一說。

站樁是浪費時間嗎？

　　站樁與扎馬有甚麼分別？以筆者所知是北方與南方的叫法不同。筆者年少習洪拳時，張建新老師叫扎馬，如四平馬、弓馬、吊馬等；後來，習太極梅花螳螂拳，危鳳池老師則稱站樁，如騎馬式、禦林式、猴式等。無論叫扎馬或站樁，從字面上看，是透過這種訓練練習身體如何與地相連接，是傳統武術中每派也有的練習方法。小時候筆者聽過一個傳聞，話說李小龍先生在美國生活時，遇到一位教南方拳術的師傅，那時那位師傅對李小龍先生說自己的馬步很穩，叫李小龍先生隨便攻擊，他也不會倒下。那位師傅跟住就扎了個四平馬，待李小龍先生攻擊，誰知李小龍先生一腳就向他的褲襠踢去，那位師傅隨即跌下。李小龍先生對他說：「你不是說你不會倒下的嗎？」筆者不知這個傳聞的真偽，只是道聽途說。

　　那時筆者隨張建新老師習洪拳，也要練習扎四平馬、弓馬、吊馬等馬步，扎這些馬步非常辛苦，也非常苦悶，尤其在初學時，每次練完也雙腳乏力，舉步維艱。雖然每次扎馬的時間不長，每個馬步也只是扎 3、4 分鐘，但少年就是心浮氣盛，不喜歡這種死氣沉沉的練習。筆者不明白為甚麼要練這些馬步，但張老師說練不好馬步，就不教拳，筆者唯有死死氣地扎馬。後來筆者將那個李小龍先生的傳聞告訴張老師，他說扎馬是練功不是技擊，那位師傅本末倒置了。他再說以前那些老前輩要扎馬 3 年才上（學）拳的，你們現代年輕人不可能這麼練習，否則沒心機練下去。筆者再問張老師為甚麼要扎這麼久才上拳，他便不再說了。十數年後，筆者認識了香港國術龍獅總會主席江沛偉先生，江先生師承洪拳宗師陳漢宗先生，習武已超過 50 年。筆者再將此問題問江先生，江先生回答扎馬除了是下盤的練習方法外，亦是鍛煉心性的一種方法。有好的下盤功夫才能攻擊別人，再

說到洪拳，很多人只知洪拳扎馬的訓練很嚴格，但他們不知還有一句說話，就是「蝕步不蝕橋」，意思是步要活，手不能鬆懈，對敵交手時怎可能站著不動呢！

在現代的運動中，很多運動員除了重力訓練、反應訓練、戰術訓練外，還有一種訓練就是「等長訓練」（Isometric exercise）。甚麼是「等長訓練」？簡單說就是在固定的動作上不動（形成肌肉的長度不變），進行超負荷的肌肉收縮的一種訓練方法。這種訓練方法除了利用靜態的動作，增加肌肉的肌耐力及對身體各關節及肌肉進行強化外，亦有助強化骨骼、關節及肌肉間的連結組織，如韌帶及肌腱。在初學者中，靜態的訓練方法尤其重要，因為可以通過靜態的訓練，固定身體各部位的協調，有助減少運動時的傷害。最常見的現代運動員的等長訓練動作就是「靠牆深蹲」（Wall Squats），這是個複合性及全身性的練習動作。運動員的背部或臀部靠著牆蹲著不動（即大腿與地下成平衡，這個動作與武術中的四平馬或騎馬式相似）。從肌肉上看，它除了訓練臀大肌、髂腰肌、四頭肌、後大腿肌，亦同時鍛煉腹部肌肉及背部的豎直肌及腰方肌。而以上所列出的肌肉正是現代運動科學稱的核心肌群（Core Muscle）。據研究，核心肌群能有效提升身體的平衡力及穩定性，是一切動作的源頭。良好的核心肌群能改善身體的肢態形狀，減少很多都市疾病（如圓背，腰痛等徵狀）。核心肌群的鍛煉除了是很多頂級運動員的必練項目外，亦是受傷後的一項重要治療項目，坊間已有很多書籍專題對核心肌群作出介紹。如艾利克・古德曼（Dr. Eric Goodman）與彼得・帕克（Peter Park）所著的《頂尖運動員都在偷練的核心基礎運動》一書，這本書中對核心肌群作出詳細的解釋，以及如何鍛煉核心肌群，從而改善很多在現今醫學不容易治療的肢體疾病（如椎間盤突出，下背關節炎等）。

在傳統武術中不同門派也有「等長訓練」，就是站樁（扎馬）訓練，它被視為每個門派的珍寶，不只在最初學習，而是一生也要堅持的訓練。如太極拳有「無極樁」，形意拳有「三才樁」，洪拳、蔡李佛等有弓馬、

四平馬、吊馬。通臂拳及螳螂拳也有騎馬式、大登山式、猴式、禦林式等不同樁法。每個樁法也有不同的要求，需要專人作出指導。每個樁法的訓練除鍛煉腿部的力量外，有些樁功雙手也需要固定放在特定位置。如三才樁，雙手一上一下放在身前；四平馬也是雙手微曲平衡放在胸前；騎馬式則是雙手在身體兩側一曲一直與肩平。這樣的練習除了鍛煉腿部的肌耐力外，亦同時鍛煉肩與手的肌耐力。另外還有些利用重力附加的練習，最簡單的是站樁的高度，隨著腿部的肌耐力越來越好，雙腿能越站越低；又如站四平馬時雙手在胸前，左右手五指抓酒埕，由空埕開始練習，隨著功力增加，在埕內注水增加重量；又或在站樁時在雙手加上鐵環，慢慢增加鐵環數量等。這些也是傳統武術的等長訓練練習。

但諷刺的是很多人也被站樁嚇怕，因常聽人說每次站樁要站很長時間，就如本文開始時張建新老師所說，要扎馬三年才能學拳，而每次站樁又悶又累；又有些人詆毀了站樁這種練習方法，認為這種訓練方法單調枯燥亦無助技擊，是一種騙人或落伍的練習方式，與現代的技擊訓練方法截然不同。但這些想法是真的嗎？筆者不認為是真的。自筆者跟從張建新老師開始習洪拳，至現在習太極梅花螳螂拳、六合螳螂等武術中，各位老師也沒有要求長時間的站樁，張建新老師有要求扎馬，但也是每次練完拳後扎四平馬、弓馬及吊馬，每種馬步扎 1、2 分鐘，後期更沒有再在教授時要求扎馬這個訓練，但也要求筆者自己練習時最好能站 5 分鐘，不需要太長時間練習。張老師會在隔一段時間要求筆者扎馬，檢查筆者的進度。又如螳螂拳的危鳳池老師、孫德龍老師及張道錦老師，也是在教了筆者站樁後，就叫筆者自己回家練習，沒有再在教授時要求站樁，也是隔一段時間檢查筆者站樁的能力及動作是否合乎標準。另外如上所述，我們知道站樁是等長訓練，有助鍛煉核心肌群，而核心肌群是所有頂級運動員也要鍛煉的肌肉群（包括技擊運動員），站樁能增加肌肉的肌耐力，強化韌帶及肌腱。由此看出，站樁絕對有助提高技擊能力。最後，筆者承認練習站樁是一種苦差，所以每次站樁時也會聽音樂解悶。

現代練習兵器還有甚麼用？

中國傳統武術兵器五花八門，更有十八武藝之說，據《水滸傳》（明・施耐庵著）中寫到：「矛錘弓弩銃、鞭鐧劍鏈撾、斧鉞並戈戟、牌棒與槍杈」令人眼花瞭亂，無從入手。我們可對上述兵器進行簡單分類，分別是：長兵器、短兵器、射擊型兵器及軟兵器。

長兵器：矛、戈、戟、槍、杈
短兵器：錘、鐧、劍、撾、斧、鉞、牌、棒
射擊型兵器：弓、弩、銃
軟兵器：鞭、鏈

而明代謝肇淛著寫的《五雜俎》記載：「一弓、二弩、三槍、四刀、五劍、六矛、七盾、八斧、九鉞、十戟、十一鞭、十二鐧、十三撾、十四殳、十五叉、十六把頭、十七綿繩套索、十八白打。」弓與弩是射擊型兵器；槍、矛、戟、叉及把頭是長兵器；刀、劍、斧、鉞、鐧及殳是短兵器；盾是防護型兵器；鞭及綿繩套索是軟兵器；撾是前頭爪型兵器，有長短及拋擲型；白打即是徒手搏擊。

但在現代各門各派的紀錄裡，上述兵器除了矛、刀、槍、劍、斧、棒、鞭及白打外，其它卻很少見，原因是那些是戰爭時用的兵器，在明末清初後的門派以個人戰為主的搏擊中，敵對雙方也沒有穿著護甲。護甲除了不利於穿帶外，製作成本亦非常高昂，所以那些重兵器的用處便減少了，而射擊型兵器更被火器所取代。反之很多門派中卻有一些沒被記錄的兵器，如九節鞭、繩鏢、鐮刀、雙割鉤、鈀及板凳等，原因是這些兵器取材於日

常生活中。九節鞭與繩鏢是由鞭鏈變化而來，便於攜帶，多見於鏢師們使用；鐮刀、雙割鈎、鈀是由農耕用具轉變過來；板凳則是古代常見的生活用品，現代可要改為七兵器之首——摺凳了！（笑）前輩們以自己各自的生活習慣，配以各派的技藝，演變出不同的兵器套路，足見傳統武術的靈活多變。

但在現代的熱兵器時代，練武者還需要練習這些兵器嗎？筆者的答案是需要的。原因如下：門派文化、技術訓練、力量鍛煉。

門派文化

各門各派的武術發展，有其地域性及生活習慣模式，如單以個人的勝負而貶低門派的存在性是非常武斷的想法。除最基本的刀槍劍棍等兵器外，在發展過程中，前輩們各自將自己的心得融合在兵器中，更是一種重要的文化遺產，如鐮刀、雙割鈎、鈀等以農耕用具改良為兵器的，更凸顯人民智慧。另外，在每年的關帝誕，關帝廟前一定會有習武者演練關刀，以紀念關羽的仁義。關刀是關羽的象徵，在《三國演義》中，關羽的大刀名「青龍偃月刀」，重82斤（現今計算約48公斤，約105磅）。另外，很多兵器套路亦滲入很多中國的傳統文化，如行者棍是以《西遊記》（明·吳承恩）中的孫悟空（又名孫行者）為名，便可知是以模仿猿猴的靈活動作而編創；又如五郎八卦棍便是以《楊家府世代忠勇通俗演義》（又稱《楊家府演義》，明·佚名）中的楊延德（又名楊五郎）為名，書中北宋著名武將楊業（又名楊繼業）被奸臣所害，其後他的第五子楊五郎出家為僧，由於佛教禁止殺生，楊五郎遂將行軍用的槍法改編為棍法；再如很多門派中的招式名稱，如蜻蜓點水、白蛇吐信、追星趕月、鯉魚挺身等等，都可從中見到前人將所見所聞融合於武術動作中，是一種風俗與武術的文化創作。

技術訓練

武林中一直有「兵器是手的延續」的說法，意思是指不論哪個門派系統，該派系的兵器也是建基於該派系的手法技術上。各派的教導進程基本是先教簡單拳腳套路，再教兵器，接著教拳腳套路，最後教兵器套路。目的是由最初的徒手練習活動身體較大的肌肉，固定身體的架式；到學習兵器時，由於兵器令對敵時的發力點變長，令身體發力的槓桿增長，有效調整身體的吻合度；再學較複雜的套路時，帶動身體更多關節及肌肉，令很多微小肌肉亦進行鍛煉；由於學習較複雜的套路時，牽動更多身體的關節及肌肉，再學兵器套路時，又有更多的肌肉與肌肉間的協調，階段上如此來回反復鍛煉，形成該派系的勁路走向，達致該門派技術的極致。

力量鍛煉

很多人認為關刀在戰爭中對陣時，能劈破敵方的盔甲。但據多項歷史研究及出土文物，如明代兵書《武備志》（又稱《武備全書》，明‧茅元儀著）記載：「茅子曰，刀見于武經者，惟八種，今所用惟四種。曰偃月刀，以之操習示雄，實不可施于陣也，曰短刀，手刀略同可實用于馬上。」證明關刀主要用是在練習中，增強身體的力度。除關刀外，還有很多長短不一的重型特色兵器，如最出名的《隋唐演義》中李元霸的雙鐵錘、秦叔寶的雙鐧，《三國演義》中張飛的丈八蛇矛、呂布的方天畫戟，《水滸傳》

林煜鈞攝

中花和尚魯智深的月牙鏟等。在香港元朗錦田水頭村的長春園內，現存三把清朝時供村內子弟考武舉練習的關刀，分別長 8 呎 10 吋、重 65 斤，長 9 呎、重 85 斤及長 9 呎 4 吋重 112 斤。

武舉的制度源自唐代，考生需要進行舉重、騎術、騎射及步射等技術考試。宋代時除上述體能及技術要求外，更加插筆試，考究《孫子兵法》等兵書。清代《四庫全書·皇朝通典卷十九》記載：「步箭立大把以五十步為則，務要彀滿精優，直衝把子中央者為中；如有撞箭併中把子根把子旂者，俱不准。九箭中兩箭者，合式不及額者，不准入三塲，試馬步箭外，再試八力、十力、十二力弓；八十觔[25]、一百觔、一百二十觔刀；二百觔、二百五十觔、三百觔石；弓必間滿，刀必舞花，石必離地一尺為合式，三項內有能一二項者，准入三場，三項全不能者，亦不准入三場試策。」以清代重量換算 1 斤是 16 兩，現在計算約 1.33 磅，可知當時武舉考試需要舞弄最少約 133 磅的刀，以及需要舉起最少約 266 磅的石頭才算入門。

簡單來說，兵器除了因應時代的實用性外，我們亦是以其槓桿原理去鍛煉身體：1）透過兵器的長度、重量鍛煉肌肉；2）以長短握位的模式，增加肌肉關節的負擔；3）以動作的運行幅度，練習身體的整合度；及 4）以速度及角度，加速徒手搏擊時的技術。故此，兵器的練習絕對是傳統武術中不可缺少的一環。

25 觔：與「斤」同意同音

打沙包是現代的訓練模式

一想到擊打沙包時發出的「澎澎」聲，很多人會即時聯想到一位西洋拳擊手或泰拳手的練習情況，也有很多人以為練傳統武術的人不會練習打沙包，認為打沙包是西方技擊的練習方法，筆者認為這樣的想法與歷史有所出入。在筆者師伯李德玉一篇〈螳螂大師郝賓先生的拳劍槍〉中提到師公郝斌（賓）教他們利用沙包練習「幫肘」。另外在很多門派也有利用扁平的沙包放在枱或椅上，以掌心及掌背反復擊打，練習手的攻擊力。但何以很多人也認為練沙包只是西方技擊的練習方式，與中國傳統武術無關呢？筆者想這是與攻擊的方式、場地及缺乏理解西洋拳的練習模式有關。西洋拳主要以拳面攻擊，為了練習拳面的硬度及出手的速度，打沙包是主要的練習方法之一。但沙包練習也有很多種練習模式，不同的練習模式對應不同的需要，如重擊沙包是為了練習打擊力，輕觸沙包是練習步法及速度，快速擊打沙包是練習反應及呼吸等等。沙包的練習方法千變萬化，不能一概而論，不同的教練會就拳擊手的需要作出適當的安排。除西洋拳外，其他以擊打為主的技擊也會利用沙包作訓練，如泰拳會以膝、肘、踢擊打沙包。

沙包練習除練習硬度、速度與力量外，亦同時練習擊打時所產生的反作用力，回擊身體，令身體作出抵抗。攻擊方面，中國傳統武術是以踢打摔拿為攻擊方式，除了以拳面攻擊外，亦有以手指、拳背、掌心、掌側、掌背、前臂、肩靠、膝撞、前腳脛、腳尖、腳掌側等等。中國傳統武術在訓練時也有擊打的練習，中國古時的居所附近有大量樹木，大多武術前輩也利用這些樹木作擊打練習。到後來很多前輩們也由鄉間搬進城市，相對

城市裡的樹木較少，有些樹木亦不宜作擊打練習，於是沙包練習便取代樹木練習。

　　中國傳統武術除了沙包練習外，亦有很多類似沙包練習的雙人練習，如雙人靠前臂、肩靠、背靠、臀靠等等，也是利用反作用力加強攻擊部位的硬度及抗打力。雖然有很多的雙人練習方法，但在現代環境中，沙包訓練絕對是不可缺少的。為甚麼？1）需要有對手，現實環境中，很多練武人士在年紀漸長後，可能因工作、家庭、地理關係等，已很難兩師兄弟或其他拳友一起練拳；2）雙人訓練有其局限性，它需要兩位也是功力相若的，雙方的功力才能有所增長，如雙方的功力相差太遠，功力較高那位不能有太大的進步；3）可練習攻擊力強的動作，如踢擊、肘擊等。除了以身體不同部位攻擊沙包外，傳統武術中還有以棍槍等兵器攻擊沙包，練習攻擊力。

　　雖然沙包叫作沙包，但現代很多沙包的製作也是將碎布放進一個尼龍（或者布質、皮質）造的袋內，如外國製的更會將人造乳膠放在沙包內，利用人造乳膠的彈性模擬人體的質感。沙包形狀也因不同訓練而有所不同，如最常見的圓形長沙包，吊在天花板上，可練習不同的攻擊訓練。有些老師或教練會因應練習者的能力，用不同重量的沙包進行練習，太輕的沙包沒有效果，沙包過重亦很容易令身體受傷，如手腕屈折，更嚴重會導致肩膀脫骹等創傷。更多人是拳擊沙包時會越練越興奮，由於不懂包裹拳頭，令到拳面皮膚磨損，這亦是常見的創傷。記住在進行沙包訓練前，一定要請教老師、教練或相關對沙包訓練有認識的人，不要隨意練習，否則得不償失。

橋手訓練

筆者的大師兄叫許雅閣，他曾練習趙堡太極及南螳螂，後來筆者與他一起練習太極梅花螳螂拳，他的橋手（前臂）是我們師兄弟中最硬的。當時，筆者與他練習前臂靠打時，通常也過不了 10 次，筆者常認為他的前臂是安裝了鐵塊。一次，筆者忍不住請教大師兄，為何他的前臂這麼硬，是否有甚麼特別的練功方法？他說沒有甚麼特別功法，這是過去的一個南螳螂老師教他的練功方法，只是很基本的練功方法。筆者問他當初為甚麼會練南螳螂？他說那時是 90 年代，很多人對香港的過渡產生前路茫茫的感覺，移民潮出現。當時他也申請了移民出國，但害怕過去後會給人欺負，而他在外國的住所又相對偏僻，希望能學習武術去保護自己與家人。後來，認識了一位南螳螂的老師，那位老師說他學習的時間不多，只是教他一些練功方法。由於事關切身的安全問題，他很用心去練習，練了半年左右便移民了，他也沒有再跟那位南螳螂老師學習。直至幾年前回港定居，結識了危老師，便又學習太極梅花螳螂拳。筆者問他：「那你現在還有沒有練習南螳螂的功法。」他說：「還有！」筆者隨即說：「可以教我嗎？」他說：「可以！」

大師兄隨即向筆者作出示範，動作是：

· 雙手抬高於身前至腹部，掌心向下，手指伸直；
· 轉動前臂，掌心向上，握拳向後至腰，形成收拳動作；
· 雙手用力向前伸直，形成掌心向下，手指伸直（如第一個動作）。

筆者看完後說：「就這麼簡單？」大師兄說：「動作就是這樣，我練半年後，就發現前臂硬了很多，握力也強了很多，我覺得給外國人打也可

挺得住。」筆者問：「那每次要練多少次？」大師兄說：「無規定，練到倦為止。」筆者試著跟隨大師兄的動作去練習，發現每次練習完雙臂也發脹，好像很有感覺。練了不久，筆者認為這個動作很簡單，練了一段時間（可能一個多月）發現也沒有多大進步，而又不明白這個動作為何令前臂變硬，筆者便沒有再練這個動作。

直至多年後，筆者在電視上看到一個節目叫做《四肢解構》（*The Incredible Human Foot*），這個節目以現代的解剖學去解說人類的動作，肌肉與關節如何互相配合，達成動作的目的。而有關手部的動作，節目中介紹它的大部分動作是由肌肉控制的，根本不在手中，而是在前臂。而前臂的肌肉由穿過手腕的長肌腱連接到手指骨骼，反過來亦可透過手指的活動鍛煉前臂。在看到這些資料的一刻，筆者明白到為何大師兄教的練功方法，只是簡單的握拳與伸手指的動作，卻可訓練到前臂的肌肉。

一次與一位客家拳的前輩傾談，他說他們客家拳以前很多人也是耕種的，而田裡滿是泥濘，雙腳不易拔出，為保持重心，他們是不丁不八步，雙腳不會距離太大，所以他們也很少有高腿法，這是出於經驗的累積。筆者再往下想，因為他們是用鋤頭耕田的，每天天剛亮就去耕作，直至天黑，每天耕作可能超過 10 小時以上，而那些鋤頭也是很重的工具，手指長期握住這麼重的鋤頭，前臂的肌力自然加強，前輩們便將這個經驗稍作改良，放進練功的方法裡，但他們未必能解釋箇中道理。

現代有很多不同的鍛煉動作，其中一個動作是「輪胎捶打」（Sledgehammer Swings），動作是練習者手握一個鐵錘，向下敲打輪胎，這個動作是一個複合式的訓練動作，它可以同時鍛煉你的臂力、背力、核心肌群及下肢力量，也是很多技擊運動員的訓練動作。但當你看過「輪胎捶打」這個動作後，就會發現它與中國農耕時的動作有些相似。那些練客家拳的前輩們在工作時也同時在練功，他們將訓練融合在生活當中，真正的做到了「拳不離手」。

現代科學解釋到當運動的時候，肌肉的活動會令骨頭受壓力，礦物晶體產生微小電場，而成骨細胞會被電場吸引，當骨頭適應壓力後，過分受壓的骨會變得更加厚和強壯。從這個理論中看到，當你在練習手臂的抗打訓練時，它會令到你的骨骼受到壓力，所以經過手臂抗打訓練後，你手臂的抗擊性會增強，從而增強心理質素，在對敵時能增加自信心。

另外，現代亦有一個很簡單檢查心臟健康的握力測試，就是以手握一個測試計，從中測量你的握力，如握力過低便代表你容易有患心臟病或中風的風險，如握力指數高於 50 便代表正常。

握力指數的公式：握力（kg）/ 體重（kg）× 100
例子：筆者的握力為 55kg，體重為 70kg，即 55 / 70 × 100 = 78.5，即筆者的握力指數為 78.5，屬於正常以上。

中醫理論中亦有五指對應經絡的理論：依次為拇指對應肺部經絡，相關心臟和肺；食指對應大腸經絡，相關胃、腸和消化器官；中指對應心包經絡，相關五官和肝臟；無名指對應三焦經絡，對應肺和呼吸系統；尾指對應心及小腸經絡，相關腎臟及循環系統。從不同的中西方理論中可看出，武術與健康如何息息相關。

氣沉丹田

　　在傳統武術中有句說話——「氣沉丹田」，此句說話很多時在修煉氣功時出現，但筆者常不明白此句說話的意思，中國傳統文化中的「氣」是一個很模糊的物質，在《周易・繫辭》中記載：「天地氤氳，萬物化生。」「氤氳」在古代有解釋為陰陽二氣互相作用的狀態，古人從大自然的現象中認為萬事萬物均由「氣」的運行變化而生。

　　戰國時代道家代表人物莊子的《莊子・知北游》提到：「人之生，氣之聚也，聚則為生，散則為死。」中醫經典《素問・寶命全形論》亦提到：「人以天地之氣生，四時之法成。」又如《素問・六節藏象論》中有提到：「天食人以五氣，地食人以五味，五氣入耳鼻，藏於心肺……以養五氣，氣和而生……」可見人的生命，需要從天地之氣中吸收不同養分，以維持身體的活動，而「五氣入耳鼻，藏於心肺」中亦提出以心肺的呼吸方式。其後「氣」的意思在中醫理論中亦得到很多的解釋。

　　我們常在看中醫時，中醫們很多時也會對病患說氣血不足，中醫認為「氣推血行」、「氣為血之帥，血為氣之母」，據《醫門法律》（清・喻昌著）分析：「氣有外氣，天地之六氣也；有內氣，人身之元氣也。氣失其和則為邪氣，氣得其和則為正氣，亦為真氣。但真氣所在，其義有三：曰上中下也。上者所受於天，以通呼吸者也。中者生於水穀，以養營衛者也。下者氣化於精，藏於命門，以為三焦之根本者也。故上有氣海，曰膻中也，其治在肺。中有水穀氣血之海，曰中氣也，其治在脾胃。下有氣海，曰丹田也，其治在腎。人之所賴，惟此氣耳，氣聚則生，氣散則死。故帝曰氣內為寶，此誠最重之辭，醫家最切之旨也。」

上文中醫理論將「氣」分為四種：

元氣——是身體最基本的精元，藏於腎臟，是父母給予的先天之氣；

宗氣——由肺吸入的空氣與食物所化的營養組成；

營氣——由食物經脾胃消化後的營養，與血液相融行於經脈之內；

衛氣——與營氣一樣，由食物經脾胃消化後的營養，但行於經脈之外，
　　　　與營氣相對。

簡言之「氣」就如汽車中的機油，協助人的身體器官發揮功能，有助形成身體的運動及維持身體的溫度，抵禦病毒的入侵。

中國傳統武術中亦包含了很多中醫的理論，如吐納在現代解釋中就是呼吸。人在不同時期的呼吸方式也有所不同，孩童時代大都是吸氣時肚子脹的，呼氣時肚子是扁的，到成人時很多人卻是相反，為甚麼會這樣呢？因為很多時大家的呼吸也淺了，亦即呼吸不夠，令到大家產生形形式式的疾病，所以也有練氣功的人說，由後天呼吸追求先天呼吸。現代有人將呼吸也分為不同名稱，如深呼吸、淺呼吸、腹式呼吸、逆腹式呼吸等等。

再看回「氣沉丹田」一語，中醫指丹田在下腹，約在臍下 2 寸到 3 寸之間，是人體的一個穴道。（也有道教及練傳統武術人士分上中下丹田），筆者常不明白「氣沉丹田」中的「氣沉」是：（1）呼氣時沉落丹田，還是（2）吸氣時沉落丹田。

因不同的練習也有不同的解釋，如（1）的練習，有些武術老師及書籍解釋，有說這是道家的吐納功法（或導引術），原理在人身的奇經八脈中，任督二脈的走向，督脈屬陽，任脈屬陰，據中國的理論中，陽氣上升，陰氣下降的理論，故吸氣時沿督脈走（由腹部到臀部沿脊柱上升至頭頂再到鼻尖），而呼氣時沿陰脈走（由嘴唇下沿胸骨至腹部），練習時，舌頂上顎，會陰收緊，有利任督二脈貫通（陰陽橋通）。如根據（1）的理論呼吸，身理上會形成吸氣時胸部擴張、腹部收縮，呼氣時則形成胸部與腹部放鬆。

而（2）的練習，我們先從解剖學中理解我們如何產生呼吸：我們身體內肺部與腹部中間有一塊橫隔膜，橫隔膜如一塊屏障隔開胸腔與腹腔，當我們吸氣時是腹部擴張，令橫隔模向下拉時，會使中央肌腱往下拉，形成吸氣的過程；當橫隔膜放鬆時，會鬆開中央肌腱，讓肺部呼出空氣。當橫隔膜下降越多，導致胸腔量變大，有利增加肺容量。

筆者曾根據（1）的呼吸法練習，但很多時，發覺吸氣吸到最盡時，喉嚨有頂著的感覺，很不好受。筆者現在主要是練習（2）的呼吸法，筆者發覺深長呼吸時比較舒服，如只是練習呼吸時，筆者可每分鐘呼吸 2-3 次。筆者每星期也練習 2、3 次約 8 公里的跑步訓練，發現當筆者用腹式呼吸法時，筆者身體上的缺氧情況得到改善，而肌肉的持續性也有所增長。以人體解剖學解釋，當吸氣時橫隔膜下降，有助肺氣量增加，可改善心肺功能，還有由於橫隔膜下降時，腹橫肌得到擴張，從而運動腹部的臟腑，促進腸道蠕動，有助改善脾胃功能，能預防與腹部有關的疾病，如結腸癌等。另外，肺容量的增加可促進血液的含氧量，有利血液循環。

唐代名醫孫思邈的《備急千金要方‧養性—調氣法第五》提到：「調氣之時，則仰臥床，鋪濃軟，枕高下其身平，舒手展腳，兩手握大拇指節，去身四五寸，兩腳相去四五寸，數數叩齒，飲玉漿，引氣從鼻入腹，足則停止，有力更取，久住氣悶，從口細細吐出盡，還從鼻細細引入。」當中「引氣從鼻入腹，足則停止」一句中指出吸氣時引導氣向下到腹（即約丹田位置，當中的「足」不是指腳是指足夠）。從中看出中醫養生應是吸氣時氣沉丹田，亦即腹式呼吸法，可見傳統中醫與現代解剖學理論是沒有異樣的。

傳統武術服飾

　　很多人一想起武術服飾，就會想起電影中黃飛鴻的長衫黑布鞋，與他的弟子們身穿的白色短袖布衣、黑色燈籠長褲、黑布鞋的形象；又或在表演場上，那些練武人士穿著很寬大鬆身飄逸的服飾。這些其實都是電影世界、表演及比賽時的服飾，在現今日常生活中，大部分習武人士並不會穿著這些服飾來練習武術。那麼練習武術時應當穿著甚麼服飾呢？我們應分開練習、套路比賽及搏擊比賽三個不同場景，選取穿著不同的服飾。

練習服飾

　　傳統武術是很平易近人的運動，沒有甚麼特定的服飾，練習時只要舒適、有些少鬆身、不要過分闊袍大袖便可，筆者小時候通常穿著綿質的短袖 T 恤、長褲練習，現在則改穿著有排汗功能的衣物。原因是在練習中會出大量汗水，棉衣的汗水蒸發較慢，會造成以下懷處：1. 大量汗水令衣服黏著身體，影響肢體動作；2. 令身體溫度降低，尤其在寒冷天氣時，更容易感染傷風感冒；3. 汗水蒸發較慢，令衣服變質較易發臭。

　　至於有排汗功能衣物，所謂排汗功能是指在生產時將纖維改變，或加些化學物在衣料上幫助吸濕，令汗水到衣物時加快蒸發過程，能有效：1. 減少異味；2. 速乾及耐穿；3. 保持在練習時乾爽舒適，有利增加練習的效率。市面上排汗功能衣物的牌子款式眾多，最貴的動輒千多元，最平的幾十元已有交易。在眾多研究當中，平貴在功能上或許有所不同，但實際用途上卻大同小異，只要選擇自己喜歡的和能夠負擔的便可。

筆者自己練習時，有一項一定會留意的是：戶外練習時，穿著長褲。原因很簡單，就是保護自己，避免蛇蟲蚊子類叮咬。練拳時，很多時會有定式練習，又或糾正動作，以致肢體活動較慢，很容被蛇蟲蚊子類叮咬。蛇蟲蚊子等叮咬可以造成嚴重傷害，有案例更會導致截肢，當然這只是最嚴重情況。所以，筆者建議在戶外練習時最好穿著長褲。

套路比賽服飾

傳統武術比賽並沒有特定刻意的服飾，如香港中國國術龍獅總會舉辦的套路比賽，分「全港公開國術群英會」（外家拳）及「全港公開內家拳錦標賽」（內家拳）。外家拳種計有洪拳、白眉、朱家螳螂、周家螳螂、蔡李佛、詠春拳、八極拳、通臂拳、查拳、華拳、花拳、少林拳、七星螳螂拳、太極螳螂拳、太極梅花螳螂拳等等；內家拳有太極拳、形意拳、八卦掌、六合八法等，未能盡錄。由於傳統武術門派眾多，比賽服飾除了增加套路演練時形體的勁道及美態，亦表現出該門派的特色，很難一概而論。如見一些南派拳種的參賽者穿著短袖白色上衣、布帶束腰、燈籠褲、黑布鞋；一些北方拳種則穿著不同顏色的絲綢比賽服，有束腰或不束腰的，穿布鞋或運動鞋；亦有一些參賽者以現代運動服裝參賽，亦未嘗不可，只要整齊及表現出該門派的文化特色便可。

至於競賽套路則有較嚴格的規定，據國際武術聯合會的《武術套路競賽規則》[26] 記載：比賽拳種分為長拳、南拳、太極拳、劍術、刀術、槍術、棍術、南刀、南棍、太極劍、徒手對練、器械對練、集體項目等。在長拳、刀術、劍術、槍術、棍術及對練項目中，要求穿著短袖及立領上衣，如長袖為燈籠袖，袖口為緊口，男子上衣的對襟有 7 對直襻，女子上衣為半開襟有 3 對直襻，周身有 1 厘米的邊；下身穿著燈籠褲，及配帶軟腰巾或硬腰帶，立襠適宜。在南拳、南刀及南棍項目中，要求男子穿著無袖，無領

26 參見《國際武術套路競賽規則》，2005 年國際武術聯合會審定。

及對襟上衣；女子則穿著短袖、無領及對襟上衣，兩者均有 7 對直襟，周身有 1 厘米的邊。下身穿著燈籠褲及配帶軟腰巾或硬腰帶、立襠適宜。在太極拳及太極劍等項目，男女子也是穿著立領、7 對直襟、燈籠袖、緊袖口長袖上衣、上衣底訪位置不超運動員直臂下垂時中指指尖、周身有 1 厘米的邊、下身穿著燈籠褲、立襠適宜。

搏擊比賽服飾

搏擊比賽沒有特定服飾，除比賽時要帶牙膠及拳套外，拳套有分露指或不露指的。有比賽帶頭套或不帶頭套的，有穿護甲或不穿護甲的。有些比賽要求參賽者穿著背心、短褲；也有比賽上身可穿著短袖 T 恤或背心、穿著長褲，要視乎該比賽規則。但練習時建議一定要穿著參與比賽的服飾，以免在比賽時，因服飾不習慣而影響發揮表現。

如何編排練習的時間表？

2010 年，筆者在練習傳統武術中到達一個瓶頸期，不論怎樣練習好像也得不到進步，產生了厭倦的情緒，加上工作壓力好像整個人生也到達了谷底。筆者心想這不是一個好的狀況，希望尋找一些新事物對自身進行一些衝擊，後來筆者選擇了報名參加渣打馬拉松比賽的 10 公里賽事，一樣筆者以為人人都懂的運動。當這個想法產生後，筆者就開始在空餘時間練習跑步，一星期 2 天，每次跑 4-5 公里，剛開始時也有一些進步；但自第 3 個月開始，就有回落的跡象，不論怎樣練習也沒有進步。筆者上網尋找有關跑步的資訊，發現非常繁多，令人目不暇給，不知如何入手，最後筆者決定報名參加跑步班。自參加跑步班後，筆者才知道跑步並不是一項簡單的運動。

在跑步班 2 小時的練習裡，開始時緩跑約 2000 米；跟住進行約 10-15 分鐘的動態伸展；再跟住，進行 8-10 次的 800 米間歇跑；之後，再慢跑約 1000 米；最後，進行 10-15 分鐘靜態伸展。後來在間歇跑後，會再加入上斜坡衝刺。除 2 日的基本訓練課外，教練會相約有能力的同學在星期六或日，進行長課或跑山訓練。班上一些能力較好的同學，更會在閒時加入肌力訓練。每課之間都會以輕鬆的練習或休息一天，讓身體回復狀態。

經過一段日子的練習後，筆者有了長足的進步，雖然時間不算很好，但基本可以完成 10 公里的路段。後來因工作關係，筆者再沒有參加跑步班，但一直沿用所學的訓練方法繼續練習，最後也可完成半馬（21 公里）的路段，這是筆者以前從來沒有想到的事。當時，筆者不知道為何一個人人都懂的跑步運動裡，會有這麼多不同的練習方法，直到筆者修讀體適能導師課程後才知道那些訓練的原理。

如前篇所述，傳統武術的門派最少的也有兩三百年的發展歷史，每個門派的傳人數以萬計，每位也因應自己的性格、身體質素、理解程度、經驗等對招式進行多方面的修改，那麼在武術上應當如何編排訓練的時間表呢？經過前篇介紹，大家也知道不同的練習方法會達致不同的訓練效果，但要如何編制練習時間表呢？我們應當首先了解自己或學生徒弟們的目標（如健康、套路比賽或搏擊比賽等），才能根據不同的訓練方法制定良好的練習時間表，令自己或學生徒弟們能事半功倍。

不論如何編制練習時間表，但有以下守則一定要緊記：

適當的休息：肌肉需要 48 小時的休息，過度訓練只會事倍功半；

訓練目的：清楚當天訓練的目的，明白肌肉的運作，才能避免訓練無效化；

多元化：肌肉需要不同的刺激才能生長；

先後次序：先鍛煉組合性肌肉群，再練專項肌肉；

組數的安排：組與組之間的休息時間及負重次數，會發展出不同的肌肉功能；

暖身及冷身：避免運動傷害及防礙下一次的訓練。

以下是建議以各門派的整體性為主的 2 小時練習時間表，大家可因應餘閒及需要作出修改。

練習時間表（每星期 7 日，每日 2 小時）

時間 \ 日	第一日	第二日	第三日	第四日	第五日	第六日	第七日
0-10 分鐘	暖身	暖身	暖身	暖身	暖身	暖身	休息日
10-30 分鐘	基本功訓練（全身動態伸展）	基本功訓練（全身動態伸展）	基本功訓練（全身動態伸展）	基本功訓練（全身動態伸展）	基本功訓練（全身動態伸展）	基本功訓練（全身動態伸展）	
30-60 分鐘	套路訓練	套路訓練	套路訓練	套路訓練	套路訓練	套路訓練	
60-110 分鐘	專項訓練（單式訓練及負重訓練）	專項訓練（招式對練及自由對練）	冷身及休息	專項訓練（單式訓練及負重訓練）	專項訓練（招式對練及自由對練）	冷身及休息	
110-120 分鐘	靜態伸展	靜態伸展	冷身及休息	靜態伸展	靜態伸展	冷身及休息	

套路比賽的訓練時間表（每星期 7 日，每日 2 小時）

時間＼日	第一日	第二日	第三日	第四日	第五日	第六日	第七日
0-10 分鐘	暖身	暖身	暖身	暖身	暖身	暖身	休息日
10-30 分鐘	基本功訓練（全身動態伸展）	基本功訓練（全身動態伸展）	基本功訓練（全身動態伸展）	基本功訓練（全身動態伸展）	基本功訓練（全身動態伸展）	基本功訓練（全身動態伸展）	
30-90 分鐘	套路訓練	套路訓練	套路訓練（30分鐘）	套路訓練	套路訓練	套路訓練（30分鐘）	
90-110 分鐘	專項訓練（負重訓練）	專項訓練（步型訓練）	冷身及休息	專項訓練（負重訓練）	專項訓練（步型訓練）	冷身及休息	
110-120 分鐘	靜態伸展	靜態伸展	冷身及休息	靜態伸展	靜態伸展	冷身及休息	

　　套路比賽講究四個方面，分別是形、法、功和套路結構。

型——指各派的手形、步形及身形。手形如拳掌指的不同手形，步形如南方拳種的四平馬、弓馬、吊馬，螳螂拳的入環步、寒雞步等等；

法——指手、眼、身、腳、步法，在演練套路中，表達出合乎各派的攻防意識；

功——在演練時的呼吸及力量傳遞等；

套路結構——套路要表現出協調及嚴謹編排，凸顯出各派的技擊風格。

故此，如目標是針對套路比賽，在編排訓練表上首要是著重套路訓練，其它訓練方法均為輔助。

搏擊比賽的訓練時間表（每星期 7 日，每日 2 小時）

日 時間	第一日	第二日	第三日	第四日	第五日	第六日	第七日
0-10 分鐘	暖身	暖身	暖身	暖身	暖身	暖身	休息日
10-30 分鐘	基本功訓練（全身動態伸展）	基本功訓練（全身動態伸展）	基本功訓練（全身動態伸展）	基本功訓練（全身動態伸展）	基本功訓練（全身動態伸展）	基本功訓練（全身動態伸展）	
30-80 分鐘	手法訓練	腳法訓練	套路訓練	手法對練	腳法對練	緩步跑訓練	
80-100 分鐘	上身負重訓練	下身負重訓練	冷身及休息	上身負重訓練	下身負重訓練	冷身及休息	
100-110 分鐘	速度訓練	對打訓練	冷身及休息	速度訓練	對打訓練	冷身及休息	
110-120 分鐘	靜態伸展	靜態伸展	冷身及休息	靜態伸展	靜態伸展	冷身及休息	

至於搏擊比賽則講求擂台上的搏擊，對應比賽的目的，故作出以上的編排。

基本功訓練：動態伸展

手法及腳法訓練：練習各派對應擂台的手法及腳法訓練

上下身負重訓練：加強肌肉的力量

速度訓練：如以衝刺的跑步方法，增加肺容量及爆發力

對打訓練：與不同對手進行模擬搏擊練習

套路訓練：給予身體一個過渡期的休息，亦不會令身體冷卻下來

緩步跑訓練：舒緩肌肉及增加肺容量，令比賽時血液氧氣能更有效地運行

　　大家可能疑惑一天 2 小時的訓練時間足夠嗎？如前篇所述，以武術為職業的當然不夠，業餘性質的亦不夠。這只是大部分以武術為興趣人士的建議時間表，大家可根據自己的空餘時間和目的再作出增加或刪減。

工作日訓練表（以筆者自身為例）

日 時間	星期一	星期二	星期三	星期四	星期五
上班前					
	背部訓練日	腿部訓練日	肩部訓練及休息日	胸部訓練日	腿部訓練日
0-5分鐘	全身動態伸展	全身動態伸展	全身動態伸展	全身動態伸展	全身動態伸展
5-40分鐘	滑輪下拉 坐姿划船 硬拉 俯身划船	正踢腿 正撐腿 半蹲 深蹲	立直肩側舉 立直肩前平舉 立直肩後舉 俯身雙臂側平舉 肩上平推舉	仰臥平胸推舉 仰臥上胸推舉 仰臥下胸推舉 仰臥平飛鳥	正踢腿 正撐腿 半蹲 深蹲

下班後					
0-10 分鐘	全身動態伸展	全身動態伸展		全身動態伸展	全身動態伸展
10-60 分鐘	馬步轉腰 左右劈捶 滑輪下拉 肩上推舉 坐姿划船 背部伸展	負重馬步轉腰 行走跨步轉腰 負重弓步蹲 負重深蹲 坐姿二頭肌屈曲 坐姿四頭肌屈曲 小腿屈曲及伸展	休息	負重左右圈捶 負重左右直捶 負重左右勾捶 負重伐木 負重反向伐木 仰臥平胸推舉	負重馬步轉腰 行走跨步轉腰 負重弓步蹲 負重深蹲 坐姿二頭肌屈曲 坐姿四頭肌屈曲 小腿屈曲及伸展

假日訓練表（以筆者自身為例）

	星期六（約3小時，180分鐘）	星期日（約3小時，180分鐘）
0-30 分鐘	慢跑 3000 米 八段錦	慢跑 3000 米 八段錦
30-45 分鐘	正踢腿 側踢腿 外擺腿 內擺腿 正撐腿 側撐腿 三捶 弓步三捶	正踢腿 側踢腿 外擺腿 內擺腿 正撐腿 側撐腿 三捶 弓步三捶
45-130 分鐘	太極梅花螳螂拳套路及器械 六合螳螂拳套路及器械 吳式太極拳，虎鶴雙形	太極梅花螳螂拳套路及器械 六合螳螂拳套路及器械 吳式太極拳，虎鶴雙形
130-170 分鐘	專項訓練（單招及器械練習）	專項訓練（抗打訓練，如靠臂，靠背等）
170-180 分鐘	靜態伸展	靜態伸展

　　除以上固定練習外，空餘時亦會加插站樁、平板等等長訓練，及平均每星期亦會有 2、3 日慢跑約 8 千米，鍛煉心肺功能。以上的訓練時間表，因應筆者自己的空餘所編排，每人的空餘時間和目標不同，應根據自己的需要進行修改。

 附錄一：

來自 1926 年的文章

郝家梅花太極螳螂拳弟子之規：

1. 初入武學者，力須發之于心，而後于身心，始合于法也，師之告誡，宜謹守力行，凡一手一式，皆須有心神作用，時習熟而成，敬遵之關鍵；

2. 上課時精神充鎮，目不旁及，惟注視師之力作用，敬聽指示與糾正，嚴守規則之益，自知自束矣；

3. 勤習而不自欺，遇難而不生退。貴在自強自治，溫習無輟，揣訪勤習，日日無閑，終年一轍，寒暑不憚，歷盡甘苦，勞而不倦，定系奧敏而耐勞，持久而志堅，心誠藝精，有志者事竟成；

4. 練功要精神爽，勢氣清，步氣輕，胸鬆背緊，胦[27]腰凹肚，塌肩壓氣，氣入丹田，手不離懷，捶不離肩，高不聳，低不架；

5. 見異思遷，厭故喜新，遇難生餒，亦防上也。故學者，宜自力，革此弊病，則學有所成，釋然志固恆焉，而意不誠心未沉定，學而不專，習而不慎，辜其志矣；

27 胦：凸出，胸部或腹部向前挺出。

6. 姿勢須求精，勁力者尤其慎習，欲勁力精強，見強弱多制先，能心神鎮定，氣行丹田，步法速而用方。手法密而不紊，所行變化多策，而迅速之勁力，凡學者其勿偏之可也；

7. 用者，慎行而慎練，勿率舉而妄動，能忍善恕，此武術人所宜行者，若誠必行，則充足其精神，鎮定其胸襟，沉納其氣力，莊嚴其態度，鎮慎其心，思注來方三關神色；

8. 對待另一門派，不可嫉妒傾軋，互相誹謗，不知其門，何知其理，不悉其根，何得其妙，既未得其妙，乃竟評判他們之優劣，足證功夫不純，涵養未到耳；

9. 願學者，費心揣意，往內細細追求之，使螳螂之門戶，指日生輝矣。

<div align="right">

郝恆祿

1926 年於牟平

</div>

郝家梅花太極螳螂拳教授之規：

天下之最難事，莫勝於教授，而甚者為武術，何哉？蓋武術一道，學者固不易，而行之傳之又非易矣，且乎？教教授者善於法則，雖勞有樂，不善行則行雖逸乏趣，是教授亦學術之一種也。夫教授之法不一，要合宜于授者而已，今略舉數端以備參考：

1. 武者，英雄氣概也，武界學子，豈可有懦弱之狀者乎。武術門中人，氣宇軒昂舉止大方，而不拘謹，目光炯炯，精神振奮；

2. 手法摘要及術要集成，皆一字，有一字研究之必要，非徒觀不悟揣，乃可授其意得其妙者。故曰博學而審問，明辨而慎思，思之得復篤行，則學者備焉；

3. 人之稟賦有優劣，法操有潔染，設授未慎，則非時不能為已傳道揚譽，尚恐反為其累此一也。更有勤惰敏愚之因也，由是以思，武術教授誠非易舉也。故教授時須用懇殷諄仞之訓導，細密明了之講解，光明嚴厲之告誡，適當合宜之教授，無疏密之分差，無聰鈍之惡語，量其才而教之，察其德而授之。其若草草敷衍，不加深究，不計良莠，規懈則簡，使非徒弟報困，即于已道亦大受影響也。故教授者善于法則。

（一）對於初幼學生之法有五：

1. 振奮起活潑精神：兒童時代，活潑者多，然必使之合宜後鎮其精神之奮發也；

2. 引導其守規習性：幼年時代，習染最易，而滌除亦宜，但不早為之，矯習之久，改之矣。故學生初入即須首先引導之能守規。染成自然之習性，其與學業，大可獲利也；

3. 勉誘其向學志勇：幼童教授既不宜寬，尤不宜嚴。寬則使之其無尊懼心，進步亦慢。嚴則使其畏敬過甚，而失其活潑勇敢之精神，是必寬嚴併用合度，乃學可進也；

4. 告誡其寬恕胸襟：童令時期性多玩劣，每好爭毆，若加武學尤有所恃。而如動勢必告知，寬恕之道亦却其頑強之性，久而慣之，自動其壯，獲益頗深者也；

5. 量其力而教之：人之體力，強弱有差，天賦秉鈍布分，生性勤怠不等。故教授時須分而遇之。多而敏怠者嚴以對，促迫之進。弱且鈍而勤者，恕而對，緩而教之。其若強勒而獨鈍，可緩之簡單。勇力者，其若雖勤敏，而弱者，可授之巧妙。繁複者，要之變通以施，惟使受者，易得其意而已；

（二）對于曾學壯生法要有三：

1. 使學生有敬服誠感心：君子不重則不威，良非虛言，而為人師者，尤須三復斯言。設有失于檢束，則必為學生軒眄之，而減其恭畏之心。故必抱自重之恩，凡所動上，皆循律依規對學生。則持嚴正態度，不宜縱令藐視，忘敬及教授時，則凡應矯之弊，費解之點，不銷爭敷衍。因循使之，易生取巧搪塞之心，然則法可悉嚴嶼。亦否宜也，是先正己之行。固己之學，而後以獎責合度。授且確之法，始可令之有敬服誠威之心也；

2. 嚴詳矯勉學生之心性：為師者固願學者勤奮好勝，但以有耐勞持久者為善，其若稍遇費解即有暴噪，不耐之狀或己不勝人亦暴急者，此不僅無助于進，且有害於學。故宜詳察其性，勉耐矯暴，固其進志，而不可忽者也；

3. 注意其動作浮實：浮而不實，學者通病，武術練習，多務於手足之輕便，而急於心神之作用。故為師者，最宜注意其浮實，設布浮虛，則立戒之，而又勉其求敏捷也。

<div align="right">

郝恆祿

1926 年於牟平

</div>

上述兩篇文章是筆者太師公郝恆祿於 1926 年寫下的，分別為《弟子之規》與《教授之規》。

《弟子之規》是給弟子的，內裡提到如何由心到身去訓練。如第 2 點中提到「目不旁及，注意師之力作用」。這是一個精氣神的訓練，全心留意老師之動作，從而進行模仿。在社會中，亦是很重要的一點，不論在學

習或工作時，與人溝通時眼神交流是很重要，眼神反映了你的專注，令對方得到尊重，學懂尊重對方，對方亦尊重你，人必自重而後人重之。

「勤習而不自欺，遇難而不生退。貴在自強自治，溫習無輟，揣訪勤習，日日無閑，終年一轍。」這是第 3 點的重點，要藝成，首先不要欺騙自己，迎難而上，不分寒暑，自我檢討修正。這個世界沒有捷徑，聰明只可幫你一時，並不能幫你成功，學武不只練技藝，還鍛煉堅韌不拔的意志，協助如何塑造你的將來。

在第 4 點中提到的是身體的規則，這些規則是從身體結構中出發，與現代的解剖學理論一致。

第 5、6 點是講述一些練武後常見的缺點，要慎之。

第 7、8 點是教導甚麼是武德。

在弟子規短短的 8 點中，可看到練習傳統武術不只練習技擊，是同時鍛煉身心，以及如何待人接物。

《教授之規》是給予後人教授時的建議。從《教授之規》之中，可看到教授時要因人制宜，不是死板式的教授。授藝時除教授拳腳應用外，對拳論文字亦要詳細解釋，要求後人「博學而審問，明辨而慎思，思之得復篤行」，先博學再細心審視，明白後反復思考，再去實踐，才能算是作為老師的基本態度。另外，對幼兒及不同資質學生，亦有不同的教學模式。如教授年幼學生要以活潑的教學模式，鬆緊有度，不應過分規範；對力量強弱有別的學生，也分別以簡單或複雜的動作應對，有利他們的學習。最後的建議，是以身教教導學生武德，為學生們做榜樣。

從上述兩篇文章可看到傳統武術是有系統地對弟子及老師作出規定，與現代的教學有相似的概念。就如現代，即使你是大學畢業生，教書亦要

再進修相關教學的課程，有些更要進修兒童心理學的課程。而一個頂尖的運動員在退役後，如想向教練的方向發展，亦要進修相關運動的教練課程。

　　傳統武術不只要求弟子留心老師所說，更要留心老師的動作，模仿老師的動作，危鳳池老師常說：「先像師，而後不像師。」這句話就是先模仿老師的動作，學到一定程度後，再跟據自己的體質、性格、經驗作出取捨，這樣才能在武術上得到一定的成就。

　　傳統武術與其他中國學術一樣，講究經世致用，非單以技擊為最終目的。在亂世時它是保護家國的重要技術，故技擊是最重要的；但在和平時代，它亦發揮強身健體的功能。

　　以下是我師公郝賓（斌）的《拳譜》序言（1963年10月）的最後一段：

　　這一拳術的優點在健身方面，它內練氣血，外壯筋骨，具有太極拳和少林拳在健身方面的長處。因此，練此拳的人都認為，它有調氣養血、健五臟、理六腑、舒筋、強骨、發肌、提神的健身作用。

　　由此可見，古人練武非單以技擊為主，亦可從練武中達到強身健體的效果。

附錄二：

良師益友

在習武生涯中，筆者遇到很多好的老師、師兄弟及朋友，他們每位也帶給筆者不同程度的幫助，在筆者的生命中，他們佔有很大的比重。除習武之外，他們亦同時言傳身教筆者做人的方向。

良師

在筆者而言，優良的武術老師不一定無敵於天下，也不一定有甚麼絕世奇功，而是他們皆能於各自的人生中融入武術、發揚武術、在生活中實踐武術，這是工人與工匠的分別。在習武的生涯當中，有幸隨數位老師習藝，得到他們手把手的教導，是筆者一生中的榮幸，令筆者在 30 年後的今天還浸淫於傳統武術的世界當中。

張建新老師（洪拳）

自小筆者是一個電視迷及小說迷，當時有很多古代及清末民初有關武術的電視劇，而筆者也不停閱讀金庸、古龍、梁羽生、諸葛青雲等作者的小說，還有觀看影星李小龍、劉家良、袁和平到洪金寶、成龍、元彪等主演的電影，筆者對傳統武術產生一種仰慕。到後來因頑皮的關係，接觸了一些跌打師傅，那些師傅在醫治時的對話語氣及藥味，又令筆者對傳統武術產生一種疏離感。那時筆者始終不了解傳統武術的含義，只知在電視電影小說中的主角很有型。直到 14、15 歲，在一次偶然的情況下，在學校裡隨張建新老師，筆者開始了習武的生涯。

當時，筆者很頑皮，是學校裡的麻煩學生。可能自卑的關係，常口舌招尤，被一些健壯的同學還擊，痛打一頓。當時筆者其中一個願望，就是學一身好功夫對付那些同學，而當時學校裡課外活動有一個武術班，教練就是學校裡的訓導主任，亦即是張建新老師。當去武術班時，張老師一見到筆者，就叫筆者離開，他是不會教筆者的。筆者當時苦苦哀求，但張老師對筆者的哀求無動於衷，堅決不教筆者，當時筆者少年心性，想到：好，你不教我，我就偷你的拳，我就不信學不會。

　　於是，筆者開始在張老師教拳時，離他遠遠，跟著他教學生的手法去學，並刻意在平時與他的學生（學兄學弟）打好關係，又去書局看武術書籍，將看了的內容背下，將書中內容當成自己的武術知識，向他們炫耀，找他們試手。他們見筆者招積，也想教訓筆者，結果往往是筆者被人痛打一頓。在這過程中，筆者學得他們的一些手法及訓練方式，但每每向他們請教一些套路上的結構時，他們便說老師吩咐過不能教筆者，以免筆者在外撩事鬥非。筆者不服氣，便繼續偷學張老師教他們的套路。

　　半年後，一次暑假補課，筆者回到學校，在課室外的走廊上剛巧見到張老師，筆者囂張的向他說：「不用你教，我都學到你那些套路。」張老師回答：「係？打嚟睇睇！」於是，筆者打了一套當時他教學生的虎鶴雙形，當時筆者賣力地將虎鶴雙形打完，並很招積望向張老師，期待他的讚賞。誰知，張老師說：「學啲唔學啲，唔知似乜。」筆者駁嘴說：「你講呀，我打錯咩呀！」張老師說：「成套拳有形無力，十招虎形又走錯……」筆者即說：「你話我錯，你打嚟睇吓！」（當時，筆者只時想氣氣張老師，也認為他不會理會筆者，誰知……）張老師說：「我依家就打畀你睇！」接著，他就開始向筆者展示一遍，並告訴筆者哪裡打錯，筆者不斷跟隨張老師的講解去演練。過了約 10 多分鐘，張老師突然說：「唏！我做乜要教你呀！」說完就想離開。筆者即時走上前，向他說：「你教喇，繼續教埋喇。」張老師不斷說：「唔教，唔教，費事你出去俾人打死！」跟住，便離開了走廊，回去教員室。

自從那次之後，筆者未有再得到張老師的指導，而筆者也沒有放棄，自己繼續練拳。到了新一年度開學，筆者留級，很多隨張老師學拳的學生畢業又或要應付會考，當時張老師只有兩個學生跟他練拳。一日，其中一個學生，過來找筆者，問筆者：「你仲有無興趣練拳？」筆者說：「有，我仲有自己練拳。」他說：「好！」跟著便走了。當時，筆者一頭霧水，不知發生何事，過了一兩日，有人叫筆者去找張老師，張老師說：「學校覺得新入讀的中一生要加強一些鍛煉身體及紀律，想一星期有一日放學後同他們練一些集體操和摔跤，你有無興趣幫手？」筆者即時賴皮說：「我乜都唔識嘅㗎，點幫手呀！」張老師說：「我會教你。」之後，筆者就隨張老師習了三年拳，直至中學畢業。

剛畢業時，因工作關係，筆者沒有找張老師，也少了練拳，但心中也沒有放棄傳統武術，只是很懶散地練習。到 1998 年，筆者工餘時間較多，便又回學校找張老師，當時張老師執意不教，說現在工作非常繁重，學校裡也沒有再教學生武術，筆者又再死磨著他，過了兩三次後，張老師耐不住筆者的煩擾，便又再教筆者武術。這次教了筆者約一年，筆者每兩星期也回校一次跟他學習。一年後，他再次說工作實在非常繁重，不再教了，於是筆者便自己繼續練習。

危鳳池老師（太極梅花螳螂拳）

危老師是筆者螳螂拳的開門老師，他對螳螂拳有一份匪夷所思的執著。70、80 年代時，中國資訊及交通不發達，危老師能從廣州到遙遠的山東隨太極梅花螳螂拳郝斌師公學藝，其後遊走東北三省不同地方，結識不同派別的螳螂拳傳人及同門師兄，從此可看出他對螳螂拳有份異常的熱忱。亦因危老師的好學的精神，令他對螳螂拳有非常豐富的知識，不固步自封，在授徒時不囿陳規，有其獨特見解，亦能將每個動作，從不同的傳人或門派中作出解釋。在武術上，他思想活潑，明白到十個徒弟，十個風格，能因材施教；他思想也非常開明，不時介紹太極梅花螳螂的師伯及不同的螳螂拳門派老師給學生們認識，更不避嫌叫學生們隨他們學習，令到

學生們能眼界大開，沈醉於螳螂拳的世界中。每當筆者遇到不同老師的教導後，若與危老師有不同的見解而產生疑惑時，危老師均能用客觀的態度作出分析。

在跟隨危老師習藝當中，危老師有一件事令筆者印象至為深刻。就是筆者第一次見孫德龍老師，當時孫德龍老師來港探危老師，危老師著筆者快緊隨孫老師學習，危老師說孫老師自 5 歲開始隨郝斌師公習螳螂拳，有近 60 年螳螂拳豐富知識，機會難得，如不學便走寶了。對於危老師的對螳螂拳的熱忱及開放態度，筆者認為這正是螳螂拳的本質。危老師演練時手法短而密、節奏緊湊、在對練時招招相扣，就如太極梅花螳螂拳的拳論所述：環環相扣、如梅花朵朵。

孫德龍老師（太極梅花螳螂拳）

孫德龍老師是筆者的師伯，自 5 歲起隨太師公郝恆祿及師公郝斌練習太極梅花螳螂拳。筆者見他時，他已 60 多歲，但他不論站或坐時皆腰板挺直，並沒有一絲老態。孫老師不苟言笑，對武術以外話題一概不說，如認為你不夠勤力，也不會對你進行指導，有老一派老師的風範。每次見他時一定有一個特點，他永遠與他太太一起。孫老師對太太非常細心呵護，除了教授外，永遠也是坐在師伯母身邊。筆者能得孫老師多次悉心的指導，除了得到危鳳池老師的推薦外，亦是拜得師伯母的鍾愛所賜。題外話一說，筆者之所以得到師伯母的眷顧，是因為筆者第一次見師伯母時，她是第一次來香港，希望買一些禮物給她女兒，於是筆者與師兄們陪孫老師倆老去了不同的地方購物。師伯母認為我們非常有禮貌又很有心。隨後，師伯母對筆者說：「阿能，你們用心練習，有甚麼不明白，就放心問師伯吧，他一定會告訴你們的。」她這樣一說，就如發了一張通行証一樣。

筆者是在 2002 年一個晚上第一次見到孫德龍老師的，他教授時親身示範兩三次，跟住就站在一旁看筆者練習，一直不作聲。筆者也不知是對或錯，唯有不停練習，練習了不知多少次後，他又會過來教一兩個動作，跟

住又再行開，站在一旁看著筆者練習。往來四五次後，就沒再看筆者，坐回師伯母身旁。筆者當時摸不著頭腦，正不知怎樣時，危老師行過來說：「你們師伯就像你們師公一樣，示範動作兩三次，就站在一旁看我們練習，做不好就不再教下一個動作，直至做好一個動作，他又會回來教下一兩個動作，你們好好練習吧！」

孫德龍老師雖然不是一個學者，但筆者覺得他有一種儒者風範。孔子曾言：「三十而立，四十而不惑，五十而知天命，六十而耳順，七十而從心所欲，不逾矩。」孫老師教拳時非常規範，在初期跟孫老師練習時，筆者覺得非常辛苦，因孫老師每個動作的姿勢要求非常準確，無論眼神到腳尖部位也要求非常細緻。曾聽孫老師說有一次國家派人員去山東拍攝一些門派紀錄，孫老師是其中一位。他演練完後，拍攝人員對他說他的功架非常完整細緻，孫老師回說他怎麼知道，對方回答，因為在拍攝期間有一組人員利用一些器材對演練者進行分析，發現孫老師的肢體動作非常完整細緻。在看孫老師演練時會發現孫老師的手法角度銳利、步法繁多，整體達到很高的平衡度，正表現出孫老師從心所欲而不逾矩的境界。

鍾連寶老師（七星螳螂拳）

鍾連寶老師自 1953 年開始隨七星螳螂拳林景山前輩習藝，直至林景山前輩逝世。鍾老師繼承了林景山前輩的衣缽。除了在國內授徒外，80 年代開始，鍾老師已將七星螳螂拳推廣至海外，包括意大利、德國、比利時、菲律賓及馬來西亞等地。

筆者第一次見鍾連寶老師，只覺他高大壯健，有山東人的身體特質，一站出來有股奪人之勢，並沒有一般 60 多歲所現的老態。（後來在細心觀察下，發現原來鍾老師與其他幾位老師的站姿也是很挺直的。）幸好，鍾老師很喜歡笑，可能當時鍾老師有廿多年國外的教授經驗，教授時很主動，亦能靈活運用不同的方法令學生們學習。在講解時，除自己親身教授外，他亦會不厭其煩地對筆者及師兄弟們進行示範。筆者曾連續數天，每天分

三段時間跟他習拳，每次 3 小時，到中段時筆者已吃不消，但鍾老師仍能站直身子，對筆者進行指導。

　　鍾連寶老師的技藝，筆者覺得已超越螳螂拳的範疇，在對練或拆打時，外觀上完全看不到螳螂拳的形，但內裡卻處處含著螳螂拳的意。他舉手投足無不合乎技法，尤其在鍾老師教授打法時，只覺鍾老師動作簡單，不用一刻已能學會，但每當他向筆者演繹時，筆者只覺如墜霧中，不明所以。事後當筆者回看錄像時，明明見到鍾老師也只是演繹他的動作，但卻不自覺地隨他所動，不能自主。舉個例子，鍾老師教一個劈捶動作，他用右劈捶向筆者劈下，當時令筆者有一種如被鐵錘砸下來的感覺。筆者自然立即用右掛左直捶，順勢向他進攻，誰知他卻突然採筆者右手向左一帶，筆者隨即沉氣站穩，他卻向右一拉令筆者失去平衡，摔到地上。每次對練時，他均能令筆者顧此失彼，猶如落入他的陷阱當中。筆者非常享受與鍾老師的對練，因為當中令筆者更能感受到自己在應對時的不足，以及他對筆者的身體作出的反應、時間動作上的配合，從中感受到鍾連寶老師已達到技進乎道的境界。

張道錦老師（六合螳螂拳）

　　張道錦老師是六合螳螂拳傳人，8 歲起隨單香陵前輩習六合螳螂拳，而六合螳螂拳中的六合為上下、左右、前後，即四面八方，習練時講究「一活二順三剛四柔五化」。筆者在 2004 年有幸在香港第一次認識他，被他的拳路風格所吸引，隨後在 2005 及 2012 年隨張老師學習六合螳螂拳。張老師演練時，如迅雷風烈、間不容斷，但身法不見窒礙、圓活自然。對此，筆者與眾師兄弟均大惑不解，對六合螳螂拳產生了極大的興趣。在 2005 年筆者第一次隨張老師學習六合螳螂拳後，知道張老師在國內是任職社會體育指導員（是指在競技體育、學校體育、部隊體育以外的群眾性體育活動中從事技能傳授、鍛煉指導和組織管理工作的人員），曾接受現代運動的訓練方法，能融合傳統武術訓練與現代運動訓練方法。在教授時，張老師會以現代語言向學生們解釋傳統的武術術語，令到筆者及眾師兄弟能容易

明白傳統武術的內容，這對筆者來說是一個非常好的思想啟發。在教授時，張老師的身體轉動，腰如活輪、雙手發勁剛猛迅速；在接手時如被鋼鞭擊中一樣，令人防不勝防。

上述五位老師，除了張建新老師的職業是教師外，其餘四位也以傳播傳統武術為己任，在中國、港台、美國、日本、韓國、加拿大、意大利、委內瑞拉、西班牙、俄羅斯等地收生無數，不遺餘力將傳統武術的種子散播於全世界，展現中國武術的傳統文化。

益友

練武除了天資及師資外，還有一樣東西是重要的，就是：「拳侶」。大家知道甚麼是伴侶，而從字面解「拳侶」就是練拳的伴侶。「拳侶」是在練武過程中很重要的人物，他／她的地位不亞於師父／師傅／老師。因為師父／師傅／老師他們是長輩，大家永遠也會覺得低他們一輩，不會與他們比較，而這些長輩們亦會給大家一種威嚴的印象，很多時對不明白的地方也不敢向他們詢問。但拳侶不同，他／她們可以是大家的同門師兄弟姊妹，又或不同門派的拳友，大家興趣相投，可相互參考。另外，因為大家以同輩的身份進行練習，過程中希望比對方更進一步，順勢發展出良性競爭。在與這些拳侶的互動中，由於大家的性格、成長環境及學識不同，在武術上的觀點也有不同的方向，亦是無所不談的好對手，有利於擴闊大家的視野。筆者有幸得到幾位好的武術老師的指導外，亦遇到幾位好的師兄，雖然我們性格不同，學識也不同，在武術上的方向也有不同，但我們有一顆相同的追求武術的心，我們會不時為不同觀點與用法而爭辯，但這麼多年過去了，他們依然是筆者最信賴的朋友。

黃思靈

黃思靈師兄與筆者是中學時一起隨張建新老師學拳的師兄，他比筆者早4年隨張老師學拳，是當時的大師兄。後來他到外國升學，多年沒有聯

絡，後來在一次同學聚會相遇，說起讀書時的往事，再問起原來大家也還在練習武術。但黃師兄比筆者優勝得多，黃師兄是位金融界專業人士，武術上除了練習張老師教的洪拳外，還是跆拳道黑帶、楊式太極拳傳人，更是營養師及體適能導師，在大學及中國香港體適能總會中擔任客席講師，真是一位不可多得的全才。

　　小時候黃師兄一直給筆者的印象身手非常靈活、思想非常跳脫。筆者隨張老師時，張老師會鼓勵師兄弟間對打，更會不時與我們對打。當然，筆者大多數是輸的那位。一次，張老師與黃師兄對打，雙方擊打幾下後，黃師兄一記高踢腿如鞭一樣掃向張老師頭部，張老師以手擋格後便隨即反擊，互相繼續擊打。當時黃師兄那記高踢腿令筆者印象非常深刻，因為筆者與師兄弟們也有練高踢腿，但能否在實戰中使用則是另一回事，我們不是跆拳道的對打，踢腿的動作通常不會太大，如沒有絕對信心，不會輕易踢高腿。當時筆者與其他師兄弟對打時，也可能會用高踢腿，因為大家技擊水平相近，但當時張老師技擊水平明顯比筆者高出很多，筆者連招架都有些吃力，更遑論以高踢腿反擊。自那次後，黃師兄在筆者心中的地位就上升到接近張老師的地步。

　　自那次同學聚會後，筆者多次與黃師兄聯絡，向他請教有關現代運動科學理論知識。其後，筆者向他說出希望能夠以中國文化及現代運動科學理論闡釋傳統武術，向大眾簡介傳統武術的內涵，希望他能提供理論及意見。他二話不說就答應了，對於他的支持，筆者是萬二分感謝的。

區興祥

　　區興祥師兄是危鳳池老師在香港收的第二位學生，師兄弟間也叫他二師兄或祥師兄。對筆者而言，他是一位老頑童。他比筆者大十多歲，身材高瘦，思想型。年少時於香港精武體育會隨趙志民前輩學習七星螳螂拳，在趙志民前輩去世後，曾學西方現代舞，在 1999 年的一次機緣下隨危老師學習太極梅花螳螂拳。危老師有不同的教拳時間表，而筆者與祥師兄均

是星期日早上在九龍公園一起隨危老師練拳的，所以筆者與他的交流比較多。

上述已介紹祥師兄是一位思想型的人，加上他曾習七星螳螂拳及西方舞，很多時他會詳細分析危老師所教的動作，對筆者後來學拳有很大的啟發作用。祥師兄與筆者的打法是南轅北轍，他喜歡放長擊遠的打法，而筆者則喜歡近身貼靠。所以，很多時危老師教同一招式後，我們也有不同的演繹，亦令我們對拳理的理解有很大的不同，對此危老師亦很少說我們誰對誰錯。後來，有不同師弟的加入，他與筆者擔當起教導師弟的責任，在與師弟們的練習中，筆者與他常有很多不同的見解，我倆為了證明自己的觀點，會從不同的渠道學習知識，如看不同的書籍及影片，不只看武術上的資料，更會搜集心理學、物理學、解剖學等知識。後來他更去了香港浸會大學及香港理工大學讀取心理學證書及碩士課程。他與筆者在思想上的碰撞，令筆者能從不同的角度看待傳統武術，加深對傳統武術的認識。

祥師兄與筆者在武術上的最大分別，就是他是一位思考型的人。他會通過很多例子與筆者討論武術上的見解，尤其喜歡列舉心理及潛意識方面的知識和觀點。他認為我們學拳是透過不同的練習令腦內產生潛意識，令武術在生活上隨時得到應用。他喜歡靜處時在大腦內模擬不同的情境，以及如何應用，這在傳統武術上是少有的練習方法，但在現代運動科學中這稱為「心理想像法」（mentalimagery）。據研究，在靜態中想像自己的動作，經過一個月的訓練已能產生效果，因為當你想像動作時，你大腦內不同的神經元也會啟動起來，從而令到肌肉也得到一定的刺激。其實祥師兄開始與筆者講這個方法時，筆者還笑他這是個懶人練法，但祥師兄依然採取這種練法，筆者發現雖然他在肉體上的訓練時間少了，但整體的技術反而有進步。在經過這些年後，筆者吸收的知識越來越多，才了解自己當年的知識是如何貧乏。

趙沛文

　　阿文也是筆者的師兄，由於大家隨危老師的時間及年齡相近，故大家也以彼此的名字相稱，很少以師兄弟相稱。阿文在隨危老師習太極梅花螳螂拳之前，曾學習幾年詠春拳。他是在星期一隨危老師習拳的，與筆者的學習時間不同，早期筆者與他很少交流，只在總會聚會時相見，由於大家是年輕人很快便能熟絡，但也是閒話家常，很少談武術上的事。後來，我倆多次代表香港太極梅花螳螂拳總會在不同的地方表演，大家便開始多討論武術上的事。

　　阿文比筆者高，骨架也比筆者大，性格比較耿直、有責任感，這在打拳上也展現出來。他打拳時如一座大山壓過來，招招相連。筆者與他對打，常被壓得透不過氣來。在演練套路時，他有一種渾圓一體的感覺，筆者發現他的拍子就是2、3招一氣呵成，在對打中也能將練套路的感覺展現出來。筆者與他研究套路的演練時，他雖不能如祥師兄解釋得詳細，但在演練或對打時卻能展現出來，筆者想這正是祥師兄所說的「心理想像法」，阿文已將所練的內容浸入潛意識內。

　　近年，阿文除了繼續練螳螂拳外，亦有學習巴西柔術，他能將巴西柔術的訓練方法及技術融入傳統武術中，不斷吸納，推陳出新，筆者認為這正是傳統武術的核心。

　　筆者還有很多很好的師兄弟，他們給了筆者很多不同的啟發，如師弟們做不到時，筆者應該如何令他們做得到；對別派的拳友，當與他們的拳理不一致時，我們會爭辯，甚至試招，但這正正是傳統武術的核心。對待長輩時，我們未必能產生爭辯的想法，但師兄弟及別派的拳友，由於大家是同輩，大家就可以嘗試不同的理論。在有記載的傳統武術歷史中，大家可常看到這個情況，如螳螂拳與劈卦拳，形意拳與八卦掌，蔡李佛、白眉與龍形的祖師創拳經歷等等。門派之間的相互交流是進步的不二方法，我們要傳承武術，一定要多練多聽多交流，才能驗證自己所學。

參考資料

參考網站：

香港衛生署（http://www.dh.gov.hk/cindex.html）

參考文章：

〈2014 至 2015 度人口健康調查報告書〉，香港衛生署。

〈2017 精神健康檢討報告〉，香港衛生署。

〈學生健康服務 2008 年版及 2016 年版〉，香港衛生署。

〈關於身體活動有益健康的全球倡議〉，世界衛生組織。

〈郝家梅花太極螳螂拳弟子之規〉，郝恆祿，1926 年。

〈郝家梅花太極螳螂拳教授之規〉，郝恆祿，1926 年。

〈螳螂拳大師郝斌先生的拳劍槍〉，《精武》第三期，2006 年。

參考書籍：

《黃帝內經》（中華書局 2012 年版），蘇晶、袁世宏導讀，蘇晶、袁世宏、
　　姚春鵬譯註。

《中醫基礎理論》（供中醫類專業用），吳敦序著。

《中醫筋傷學》，韋貴康編。

《中華文化十二講》，錢穆著。

《中國古代體育文代源流》，崔樂泉著。

《孟子七講》，南懷瑾著。

《禪宗與道家》，南懷瑾著。

《原本大學微言》，南懷瑾著。

《陳氏太極拳圖說》，（清）陳鑫著。

《鐵線拳》，朱愚齋著。

《實用急救手冊》，香港醫療輔助隊著。

《運動改造大腦 EQ 和 IQ 大進步的關鍵》（*Spark: The Revolutionary New Science of Exercise and the Brain*），約翰·瑞提醫師（John J Ratey, MD）、艾瑞克·海格曼（Eric Hagerman）著，謝維玲譯。

《解剖列車》（*Anatomy Trains*），Thomas W. Myers 著，王朝慶、蔡忠憲、王偉全、邱熙亭譯。

《囚徒健身》（*Convict Conditioning*），保羅·韋德（Paul Wade）著，林晏生譯。

《肌力訓練解剖學》（*Guide des mouvements de musculation*），Frédéric Delavier 著，曾國維、黃健哲譯。

《人體解剖全書》（*Trail Guide to the Body: How to Locate Muscles, Bones and More*），安德魯·貝爾著，謝伯讓、高薏涵、朱皓如譯。

《頂尖運動員都在偷練的核心基礎運動》（*Foundation: Redefine Your Core, Conquer Back Pain, and Move with Confidence*），艾利克·古德曼、彼得·帕克著，閻蕙群譯。

鳴謝

感謝張建新老師、危鳳池老師、孫德龍老師、鍾連寶老師和張道錦老師，帶筆者進入傳統武術的世界！

感謝南懷瑾先生的書籍、岑逸飛先生的聲音及文章，擴闊筆者的思想！

感謝劉繼堯博士、梁偉明博士及眾師兄弟朋友，對本書的指正！

感謝太太她學習繪畫，令筆者接觸到不同的文化知識！

武術

跨世代的文化禮物

作者： 譚悅能

編輯： Margaret

設計： 4res

出版： 紅出版（青森文化）

地址：香港灣仔道133號卓凌中心11樓

出版計劃查詢電話：(852) 2540 7517

電郵：editor@red-publish.com

網址：http://www.red-publish.com

香港總經銷： 聯合新零售（香港）有限公司

台灣總經銷： 貿騰發賣股份有限公司

地址：新北市中和區立德街136號6樓

(886) 2-8227-5988

http://www.namode.com

出版日期： 2023年7月

圖書分類： 文娛體育

ISBN： 978-988-8822-75-1

定價： 港幣128元正／新台幣510元正